U0110876

大展好書　好書大展
品嘗好書　冠群可期

大展好書　好書大展

品嘗好書·　冠群可期

象棋輕鬆學
29

五八炮進三兵 對 五六炮屏風馬

聶鐵文 劉海亭 編著

品冠文化出版社

前 言

　　象棋是中華民族數千年傳承下來的文化瑰寶。由於用具簡單,趣味性強,成為流行的棋藝活動。在中國古代,象棋被列為士大夫們的修身之藝,屬於琴棋書畫四藝之一。現在則被視為一種有益身心的活動,有著數以億計的愛好者。它不僅能豐富文化生活,陶冶情操,更有助於開發智力,啟迪思維,鍛鍊辨證分析能力和培養頑強的意志。

　　1956年,象棋被中國列為國家體育項目。近60年來,先後產生了楊官璘、李義庭、胡榮華、柳大華、李來群、呂欽、徐天紅、趙國榮、許銀川、陶漢明、于幼華、洪智、趙鑫鑫、蔣川、孫勇征、王天一、謝靖、鄭惟桐18位男子全國個人賽冠軍,還產生了黃子君、謝思明、單霞麗、林野、高華、胡明、黃玉瑩、黃薇、伍霞、高懿屏、王琳娜、金海英、張國鳳、郭莉萍、黨國蕾、趙冠芳、唐丹、尤穎欽18位女子全國個人賽冠軍。

　　俗話說「萬事開頭難」,一盤棋的佈局階段就像一座大樓的地基一樣,支撐、影響著整盤對局的變化和結果。它是全局的基礎,其運用得成功與否,直接決定著全局的成敗。因此,重視佈局研究,認識和掌握各種佈局戰術規律,創新

求變，是提高象棋技術水準的關鍵。

佈局的種類繁多，各具特色，中級以上水準的棋手要想把佈局學好，具有一定的水準，不是一件容易的事，需要對佈局進行長時間系統的研究。

我們收集了20世紀60年代以來大量的比賽對局資料，進行綜合研究、探索，分冊編寫了《中炮進三兵對屏風馬》《過宮炮》《仙人指路》《飛相局》《進馬局》等專集，力圖從實踐中全面系統地總結主要流行佈局的基本特點，攻防策略，優劣長短，以及最新的佈局動態和發展趨勢，供中級以上水準的愛好者和專業棋手參考。

參加本書編寫的老師還有：象棋特級大師王琳娜，象棋大師張影富、張曉平、張梅、張曉霞、劉麗梅，以及劉俊達、李宏堯、毛繼忠、崔衛平、辛宇、李冉、李永發、聶雪凡、黃萬江、王剛、劉穎等棋友，在此表示衷心感謝。

聶鐵文　劉海亭

目　錄

第一部分

五八炮進三兵
對屏風馬

　　五八炮進三兵對屏風馬，紅方八路炮過河，伺機
炮八平七壓馬及炮八平三打卒，是相對穩健的佈局選
擇。五八炮進三兵對屏風馬的佈局特點是穩中求勝，
紅方易持先手。

　　五八炮進三兵對屏風馬佈局中，紅方可採用進邊
傌、進正傌與黑方三步虎轉屏風馬等陣法相對抗。

　　五八炮進三兵對屏風馬這一部分，我們列舉了33
局典型局列，分別介紹這一佈局中雙方的攻防變化。

第一章
五八炮邊傌進三兵對屏風馬左象

五八炮進三兵對屏風馬，紅方第6回合傌八進九，避開了黑方3路卒的風頭，是近年出現較多的一路變化。黑方第7回合進車捉炮，著法穩健，屬傳統應著。紅方雖略佔主動，但黑方如能妥善應對，則可以抗衡。

本章列舉了5局典型局例，分別介紹這一佈局中雙方的攻防變化。

紅平炮壓馬變例

第1局　紅平炮壓馬對黑升車捉炮（一）

1.炮二平五　馬8進7　　2.傌二進三　車9平8

3.俥一平二　馬2進3　　4.兵三進一　卒3進1

5.傌八進九　卒1進1　　6.炮八進四　象7進5

7.炮八平七　………

紅方平炮壓馬，準備亮出左俥。如改走炮八平三，則車1平2；俥九進一，包2平1；俥二進四，車2進4；俥九平四，士6進5；俥四進四，車2進1；兵三進一，車2平8；傌三進二，包8平9；俥四退一，馬3進4；俥四平五，象5進

7，黑方陣形穩固，已呈反先之勢。

7.………… 車1進3

黑方升車捉炮，減輕右翼壓力，正著。如改走車1平2，則俥九平八；包2進2，俥八進四；卒7進1，俥二進四；卒7進1，俥二平三；馬7進6，兵七進一，紅方持先手。

8.俥九平八 ………

紅方出俥捉包，進行交換，是穩健的走法。

8.………… 車1平3 9.俥八進七 包8平9

黑方平包兌俥，看似失先手，實為重新調整陣形的好棋。若不如此，紅方俥二進六後，黑方左馬將受制。

10.俥二進九 馬7退8 11.俥八退六 ………

紅方退俥，準備攻擊黑方左翼，是針對性很強的走法。

11.………… 車3平4

黑方平車佔肋，是早期的應法。

12.俥八平二 ………

紅方平俥捉馬，是常見的走法。如改走傌三進二，則車4進1；炮五平二，士6進5；相七進五，包9平6；俥八進三，馬8進9；兵九進一，車4平5；兵九進一，車5進2；兵三進一，卒7進1；兵一進一，馬3進4；仕六進五，包6進6；仕五進四，馬4進6；俥八退三，車5平8；俥八平四，車8進1；傌二退四，車8退1；仕四退五，卒5進1，黑方滿意。

12.………… 馬8進6 13.俥二進七 馬6進4

14.傌三進四（圖1） ………

紅方躍傌河口，著法積極。

如圖1形勢下，黑方有兩種走法：士4進5和卒5進1。現分述如下。

第一種走法：士4進5

14.………　　士4進5

15.傌四進三　　包9進4

16.俥二退五　　包9進2

黑方如改走包9退2，紅方則兵五進一，也是紅方易走。

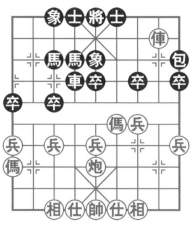

圖1

17.仕六進五　………

紅方補仕，限制黑包的活動空間，是保持變化的好棋。如改走俥二平一，則包9平2；炮五平二，車4進1；炮二進五，士5進6；炮二進二，象5退7；俥一平二，包2退5；傌三進一，將5平4；仕四進五，士6退5；相三進五，車4平6；炮二平一，象3進5；傌一進二，包2平1；兵五進一，卒9進1，形成雙方各有顧忌的局面。

17.………　　車4進1　　18.傌三進四　車4平6

19.傌四退五　　馬3進4　　20.俥二平三　………

紅方平俥，準備掩護三路兵渡河，紅方開始尋隙攻擊了。

20.………　　車6平8　　21.兵三進一　車8進5

22.炮五平四　　車8退4　　23.兵三平四　卒9進1

24.俥三平一　　車8平9　　25.俥一進一　卒9進1

26.兵五進一　　包9退2　　27.兵五進一

紅方多兵，佔優。

第二種走法：卒5進1

14.………… 卒5進1

黑方進中卒，是新的嘗試。

15.炮五進三 士4進5 16.炮五平二 馬3進4

黑方進馬，失誤，由此落入下風。應改走象5退7，紅方如俥二平三，黑方則象3進5；俥三退二，黑方可以抗衡。

17.俥二平三 ………

紅方平俥，妙手，暗伏抽將手段。

17.………… 包9平8

黑方如改走馬4進6，紅方則炮二進四；象5退7，俥三進一，黑方失車。

18.炮二進一 前馬退6

黑方丟子已成必然，但是應先走卒7進1，紅方如傌四進三，則馬4退6；俥三平四，卒7進1；俥四退二，車4進3，黑方有過河卒，還可以堅持。

19.俥三平四 車4進2 20.俥四退二 馬4進5

21.相三進五 馬5進6 22.傌四進三 馬6進7

23.俥四退五 馬7退8 24.仕四進五 象5退7

25.傌三進四

紅方大佔優勢。

第2局 紅平炮壓馬對黑升車捉炮（二）

1.炮二平五 馬8進7 2.傌二進三 車9平8

3.俥一平二 馬2進3 4.兵三進一 卒3進1

5.傌八進九 卒1進1 6.炮八進四 象7進5

7.炮八平七　　車1進3　　　8.俥九平八　　車1平3

9.俥八進七　　包8平9　　　10.俥二進九　　馬7退8

11.俥八退六　　馬8進6

黑方進肋馬，嫌急，容易暴露目標。

12.傌三進二（圖2）　………

紅方外肋躍傌，著法有力。

如圖2形勢下，黑方有兩種走法：卒3進1和包9進4。
現分述如下。

第一種走法：卒3進1

12.…………　卒3進1

黑方如改走卒5進1，紅方則炮五進三；士4進5（如車
3平5，則兵五進一，紅方多中兵，稍好），相三進五，紅
方多兵，易走。

13.俥八平四　　馬6進8　　14.炮五平二　　………

紅方平炮側攻，著法緊湊有力。如改走傌二進三，則包
9進4；俥四進六，馬8退7
（如馬8進9，則傌三進一，
紅方佔優勢）；俥四退四，包
9退2，黑方可以抗衡。

14.…………　馬8退7

15.傌二進三　　包9平7

16.俥四進七　　………

紅方進俥壓象腰，為展開
攻擊做好準備。

16.…………　車3進1

17.兵七進一　　………

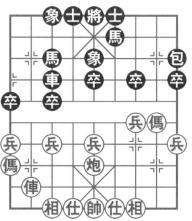

圖2

紅方也可改走俥四平三，黑方如包7平8，紅方則兵七進一（如俥三進四，則車3平6；兵七進一，馬3進4，黑方可應對）；車3進1，相七進五；車3退1，炮二平三，也是紅方佔優勢。

17.………　　車3平8　　18.炮二平五　車8退1

19.炮五平三　包7進3　　20.相三進五　包7退1

21.傌三進五　象3進5　　22.炮三進七　士6進5

23.炮三平一

紅方多兵多相，佔優。

第二種走法：包9進4

12.………　　包9進4

黑方包打邊兵，是求變的走法。

13.俥八平四　馬6進8　　14.俥四進二　包9退2

15.傌二進三　士4進5　　16.俥四進二　………

紅方進俥騎河，著法細膩。如改走炮五平二，則車3平4；炮二進四，車4進1，黑方可抗衡。

16.………　　車3平4　　17.俥四平二　馬8退7

18.傌三退一　卒9進1　　19.俥二平七　………

紅方以傌兌包，再平俥吃卒，佔得兵種齊全和多兵之利。

19.………　　馬3進4

黑方如改走車4進6，紅方則帥五平六；象5進3，兵三進一，紅方佔優勢。

20.兵五進一

紅方兵種齊全且多兵，佔優。

第3局 紅平炮壓馬對黑升車捉炮(三)

1.炮二平五	馬8進7	2.傌二進三	車9平8
3.俥一平二	馬2進3	4.兵三進一	卒3進1
5.傌八進九	卒1進1	6.炮八進四	象7進5
7.炮八平七	車1進3	8.俥九平八	車1平3
9.俥八進七	包8平9	10.俥二進九	馬7退8
11.俥八退六	卒3進1		

黑方衝3卒,牽制紅方左翼子力,是較好的應法。

12.俥八平二 馬8進6(圖3)

如圖3形勢下,紅方有兩種走法:傌三進四和俥二進七。現分述如下。

第一種走法:傌三進四

13.傌三進四 ………

紅方躍傌河口瞄卒,試探黑方如何應手。

13.……… 卒3進1

14.俥二進七 馬6進4

15.傌四進三 包9進4

16.俥二退五 包9退2

17.兵五進一 ………

紅方衝中兵,準備兌俥爭先。如改走傌三退一,則卒9進1;兵五進一,卒3進1;俥二平七,馬4進3;俥七退一,後馬進1,殊途同歸。

17.……… 卒3進1

圖3

18.俥二平七 ‥‥‥‥

紅方平俥邀兌，是簡明的走法。

18.‥‥‥‥‥ 馬4進3

黑方進馬避兌，正著。這裡，另有兩種走法：

①車3進3，炮五進四；士4進5，傌九進七；馬4進3，炮五平一，紅方多兵，佔優。

②包9平3，傌三進一；士4進5，傌一進三；將5平4，仕六進五；馬3進1，兵三進一；車3平4，俥七退一；車4進2，兵三平四；包3進1，炮五平六；包3平5，帥五平六；馬1進3，俥七進一，紅方佔優勢。

19.俥七退一 ‥‥‥‥

紅方如改走傌三退一，黑方則卒9進1；俥七退一，後馬進1；俥七進二，車3平4；傌九退七，卒9進1；兵三進一，和勢。

19.‥‥‥‥‥ 後馬進1 20.傌三退一 卒9進1

21.俥七進二

雙方均勢。

第二種走法：俥二進七

13.俥二進七 馬6進4 14.傌三進四 馬4進5

黑方進馬中路，是創新的走法。

15.仕四進五 ‥‥‥‥

紅方補仕，是改進後的走法。這裡另有兩種走法：

①兵五進一，馬5進7；仕四進五，包9進4；俥二退四（如相三進一，則馬7退9，傌四進二，包9平5，帥五平四，卒3進1，傌二進一，士4進5，俥二平四，卒3平4，俥四退四，車3進2，黑方佔優勢），馬7退6；炮五平四，

馬6進5；炮四進七，將5平6；傌四進三，將6平5；俥二平五，卒3進1，黑方多卒，佔優。

②相三進一，卒3平4；俥二平六，馬5進6；仕六進五，卒5進1；俥六退四，士6進5；仕五進四，車3平6；傌四退六，包9進4；俥六進四，馬3進2；傌六進五，馬6退5；炮五進三，車6進4，黑方佔優勢。

15.………… 包9進4

黑方如改走卒3進1，紅方則兵五進一；馬5進7，相三進一，紅方佔優勢。

16.兵五進一 ………

紅方如改走俥二平四，黑方則士6進5；炮五平七，車3平4；兵七進一，馬3進4；傌四退三，包9進3；相三進五，馬4進2；炮七平六，車4進3，黑方佔優勢。

16.…………	馬5進7	17.傌四進三	車3進1
18.相三進一	馬7退6	19.兵七進一	車3平7
20.傌三進四	士4進5	21.俥二退五	包9退2
22.傌九進七	卒5進1	23.兵五進一	包9平5
24.兵七進一	象5進3	25.俥二平四	馬6退7
26.帥五平四	象3進5	27.傌四退五	包5平6
28.俥四平五	馬3進5	29.俥五進三	包6平5

雙方局勢平穩。

第4局　紅平炮壓馬對黑升車捉炮（四）

1.炮二平五	馬8進7	2.傌二進三	車9平8
3.俥一平二	馬2進3	4.兵三進一	卒3進1
5.傌八進九	卒1進1	6.炮八進四	象7進5

7.炮八平七　　車1進3　　8.俥九平八　車1平3

9.俥八進七　　包8平9　　10.俥二進九　馬7退8

11.俥八進一　………

紅方俥八進一，目的是阻止黑馬穿宮，是尋求變化的走法。

11.…………　士4進5

黑方補右士，正著。如改走士6進5，黑方左翼易受攻擊。

12.俥八退七　馬8進6

黑方進拐角馬，正著。如改走包9平6，則俥八平二；馬8進9，俥二進六；象5退7，傌三進四；包6平4，傌四進五；象3進5，俥二退二，紅方略佔優。

13.俥八平二　………

紅方如改走俥八平四，黑方則馬6進8；俥四平二，馬8退7；俥二進五，卒3進1；炮五平七，車3平2；炮七進二，車2進4；相三進五，馬3進4，黑方滿意。

13.…………　卒5進1(圖4)

如圖4形勢下，紅方有兩種走法：炮五進三和俥二平四。現分述如下。

第一種走法：炮五進三

14.炮五進三　車3平6　　15.相七進五　車6進4

16.俥二進一　卒7進1　　17.仕六進五　車6退3

18.炮五平九　卒3進1　　19.兵九進一　卒3進1

20.相五進三　………

紅方如改走兵七進一，黑方則卒7進1；傌三退二，車6平5；俥二進六，馬6進5；俥二退一，象5退7；兵一進

一，象3進5；俥二進一，車5
進2；俥一進二，馬5進7；俥
二退一，車5平4；相五進
三，包9進3；相三進一，馬3
進5；俥二平四，車4平6；俥
四退三，卒7平6；炮九平
五，馬7退6；炮五退一，馬5
進7；俥九進七，包9進1；炮
五退二，包9平3，黑方多
子，呈勝勢。

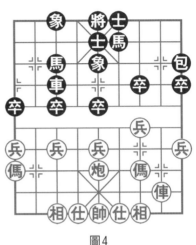

圖4

20.…………　卒3平4

21.相三退五　馬6進5

黑方跳中馬，正著。如改走車6平7，則俥三進四；車7
平6，俥四進二；包9平8，俥二平四；車6平8，俥四進
六；包8平6，俥四平三；車8平2，俥三退二，紅方多兵，
稍佔優。

22.俥二進四　象5退7　　23.俥三進二　車6平5

24.炮九進四　象3進5　　25.俥二平一　車5平8

26.俥二退四　包9平6　　27.俥一平四　包6平7

28.俥四平三　車8平2　　29.俥四退二　象5進7

黑方飛象，既限制了紅方俥的通道，又可補架中包，乃
取勢要著。

30.俥二進三　包7平5

黑方佔優勢。

第二種走法：俥二平四

14.俥二平四　馬6進8　　15.炮五進三　卒3進1

16.兵七進一　車3進2　　17.俥四平二　………

紅方如改走俥四平七，黑方則車3進3；傌九退七，卒7
進1；相三進五，卒7進1；相五進三，馬8進9；相三退
五，馬9退7；炮五退一，包9平7；炮五平三，包7進3；
相五進三，雙方均勢。

17.………　　馬8進6　　18.相三進五　車3退1
19.炮五平二　包9平8　　20.炮二平九　車3平1
21.俥二進六　車1進2　　22.俥二退一　馬6進4
23.俥二平三　馬4進5　　24.傌三進五　車1平5
25.俥三平一

雙方均勢。

第5局　紅平炮壓馬對黑升車捉炮（五）

1.炮二平五　馬8進7　　2.傌二進三　車9平8
3.俥一平二　馬2進3　　4.兵三進一　卒3進1
5.傌八進九　卒1進1　　6.炮八進四　象7進5
7.炮八平七　車1進3　　8.俥九平八　車1平3
9.俥八進七　包8平9　　10.俥二進九　馬7退8
11.俥八進一　士4進5　　12.俥八退七　馬8進6
13.俥八平二　包9平8

黑方包9平8攔俥，防止紅方俥二進七捉馬，著法比較
少見。

14.炮五平四　車3平4　　15.相三進五　………

紅方如改走炮四進四，黑方則車4進1；炮四平一，車4
平9；俥二進五，馬3進4；相三進五，包8平7；傌三進
二，包7平8；兵五進一，包8進3；俥二退二，車9退1；

俥二進四，馬4退6；俥二平四，馬6進5；仕六進五，車9
進3；俥四退四，車9平5；仕五退六，卒5進1；仕六進
五，士5進4；帥五平六，士6進5，雙方均勢。

　　15.………　　車4進2(圖5)

　　如圖5形勢下，紅方有兩種走法：仕四進五和俥二進
四。現分述如下。

第一種走法：仕四進五

　　16.仕四進五　　………

紅方補仕，嫌緩。

| 16.……… | 卒7進1 | 17.兵三進一 | 象5進7 |
| 18.俥二進四 | 象3進5 | 19.俥二進一 | 卒5進1 |

　　20.俥二平四　　………

紅方應以改走炮四退二為宜。

| 20.……… | 包8平7 | 21.炮四進六 | 包7進5 |

　　22.俥四平七　　馬3退4

　　經過轉換，黑方馬雖被逼
退，但由於紅方邊傌較弱，右
翼空虛，黑方此時的形勢足可
滿意。

　　23.俥七平五　　車4平6

　　24.炮四平一　　車6平8

　　25.帥五平四　　………

　　紅方可以考慮俥五退一，
包7平9，仕五退四的走法。

　　25.……… 　　馬4進3

　　26.俥五平七　　馬3退4

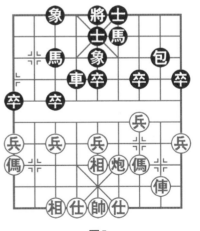

圖5

黑方易走。

第二種走法：俥二進四

16.俥二進四 ………

紅方右俥巡河，限制黑方兌7卒，是改進後的走法。

16.………	卒5進1	17.仕四進五	卒5進1
18.兵五進一	車4平5	19.傌三進四	車5平6
20.炮八進六	車6退4	21.俥二進二	車6進5
22.俥二退一	車6平9	23.俥二平三	馬3進4

24.俥三平六 ………

紅方如改走俥三平九，黑方則馬4進6；俥九退一，馬6進4；相五退三，馬4退5；俥九進一，馬5進7；相七進五，馬7退5；兵九進一，馬5進6；俥九平四，馬6進7；俥四退五，馬7退6，黑方稍好。

24.………	馬4進6	25.俥六退二	馬6進7
26.仕五退四	馬7進9	27.仕六進五	馬9退8
28.帥五平六	馬8進7	29.仕五進六	卒9進1
30.俥六平四	車9平4	31.仕四進五	車4平8
32.仕五退四	卒9進1	33.兵九進一	卒1進1

34.俥四平九

雙方均勢。

第二章
五八炮正傌進三兵對屏風馬左象

　　五八炮進三兵對屏風馬，紅方進左正傌，意圖是加強中心區域的作戰能力。由於黑方已挺起3路卒克制紅方傌，所以紅方左傌不夠靈活，而黑方盤河馬卻富有反擊力。紅方跳正傌的走法要比跳邊傌激烈複雜。

　　本章列舉了21局典型局例，分別介紹這一佈局中雙方的攻防變化。

第一節　紅進正傌變例

第6局　紅進正傌對黑進河口馬（一）

　　1.炮二平五　馬8進7　　　2.傌二進三　車9平8

　　3.俥一平二　馬2進3　　　4.兵三進一　卒3進1

　　5.炮八進四　………

　　紅方八路炮過河，伺機炮八平七壓馬和炮八平三打卒，是相對平穩的佈局方式。

　　5.………　　象7進5　　　6.傌八進七　………

　　紅方進正傌，迅速開動左翼子力。

　　6.………　　馬3進4

黑方進河口馬，下伏卒3進1巧渡的手段，是力爭主動的走法。

7.炮八平三　………

紅方平炮射卒，正著。如改走炮八平七，黑方有車1進1再車1平3捉炮的手段，紅方失先手。

7.…………　包2平3　　8.俥九平八　車1進1

黑方車橫出，均衡出動子力，是目前較為流行的走法。

9.俥八進六　………

紅方左俥過河，是積極求變的走法。如改走俥八進四，則馬4進3；炮五平四，車1平8；俥二進四，包8平9；兵三進一，象5進7；俥二平三，象7退5；炮三平九，前車進3；相七進五，士6進5；仕六進五，包9退1；炮九平七，後車進2；傌三進四，馬3退4；俥三進三，包3平7；傌四進二，車8進2；炮七平一，包9進5；俥八平六，包9進3，黑方滿意。

9.…………　卒3進1

黑方衝卒，著法積極。

10.俥八平六　馬4進2　　11.傌七退五　卒3進1

12.俥二進五　………

紅方進俥騎河，著法有力。

12.…………　馬2進4(圖6)

如圖6形勢下，紅方有兩種走法：炮五進四和炮五平六。現分述如下。

第一種走法：炮五進四

13.炮五進四　馬7進5　　14.傌五進六　包3進7

15.仕六進五　車1平2　　16.俥六平五　卒3平4

17.俥五平六　　包3平1

18.仕五進四　　車2進8

19.帥五進一　　車2退1

20.帥五退一　　象5進7

黑方揚象，伺機平包右
移，是緊湊有力之著。

21.炮三進一　　………

紅方進炮嫌軟，應以改走
兵三進一為宜。

21.…………　　車2進1

22.帥五進一　　車2退7

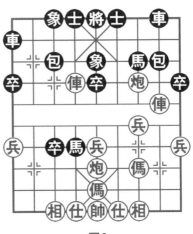

圖6

黑方著法準確，及時抓住紅方進炮這一軟著，給予有力
的打擊。紅方難應對。

23.俥二平三　　車2進6　　24.帥五退一　　包8進6

25.俥三平六　　士6進5

黑方呈勝勢。

第二種走法：炮五平六

13.炮五平六　　………

紅方卸炮，是較為穩健的走法。

13.…………　　馬4退5　　14.兵三進一　　象5進7

15.俥二平三　　象3進5　　16.俥三退二

紅方得象，局面較佔優。

第7局　紅進正傌對黑進河口馬（二）

1.炮二平五　　馬8進7　　2.傌二進三　　車9平8

3.俥一平二　　馬2進3　　4.兵三進一　　卒3進1

5.炮八進四　象7進5　　6.傌八進七　馬3進4

7.炮八平三　包2平3　　8.俥九平八　車1進1

9.俥八進六　車1平6　　10.俥二進五　馬4退6

黑方如改走馬4進3，紅方則俥八平七；包3平4，兵三進一；士6進5，仕六進五；卒1進1，俥二退一；馬3進5，相七進五；象5進7，俥七退一；象3進5，俥七平九；包8進2，俥九進一；車6進2，傌三進四；包8退3，炮三平五；包8進2，炮五平八；包8平2，俥二進五；馬7退8，傌四進六；車6平4，傌六進八；將5平6，兵五進一，紅方佔優勢。

11.傌三進四　車6進4(圖7)

如圖7形勢下，紅方有兩種走法：炮五進四和兵三進一。現分述如下。

第一種走法：炮五進四

12.炮五進四　………

紅方炮打中卒，是簡明的走法。

12.………　士6進5

黑方如改走馬7進5，紅方則俥八平五；卒3進1，俥五平七；卒3平4，仕六進五；車8平7，相七進五；士6進5，兵七進一；卒1進1，炮三平五；車7進3，兵三進一；車7平6，兵七進一；包8平6，傌七進八，紅方佔優。

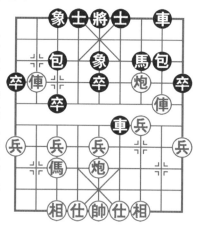

圖7

13.炮五平一　包8進1

14.炮一進三　車8進1　　15.傌二退一　包3進4

16.仕六進五　車6平7　　17.傌二平三　包8平2

18.炮三平九　包2退1　　19.炮一退二　包2平1

20.炮九平八　包1平2　　21.傌三進二

紅方佔優勢。

第二種走法：兵三進一

12.兵三進一　………

紅方三兵渡河，是創新的走法。

12.…………　包3進4

黑方亦可改走士6進5，紅方如傌八平七，黑方則包3平4；仕六進五，卒1進1；炮五平一，包8平9；傌二進四，馬7退8；相七進五，包9平7；傌七平五，包7進2；炮三進二，馬8進7；傌五平三，車6進1；兵七進一，卒3進1；相五進七，車6平9；相七退五，卒9進1；炮一平四，車9平6；兵五進一，包7平8；兵五進一，車6平3，雙方形成互纏局面。

13.炮五進四　………

紅方炮擊中卒，是緊湊有力之著。

13.…………　士6進5

黑方如改走馬7進5，紅方則傌八平五；包3進3，仕六進五；包3平1，傌五平六，紅方佔優勢。

14.炮五退一　包8進1　　15.傌八退三　包3平9

16.兵五進一　包9退2

黑方如改走車6平5，紅方則傌八平五；車5進1，傌七進五，黑方難應對。

17.仕六進五　卒3進1　　18.傌八平五　將5平6

19.俥二退二　將6平5　　20.俥二進二　將5平6

21.相七進五　包9平7　　22.相五進七　卒9進1

23.相七退五　包8平9　　24.俥二進四　馬7退8

25.炮五平一

紅方多兵，佔優勢。

第8局　紅進正傌對黑進河口馬（三）

1.炮二平五　馬8進7　　2.傌二進三　車9平8

3.俥一平二　馬2進3　　4.兵三進一　卒3進1

5.炮八進四　象7進5　　6.傌八進七　馬3進4

7.炮八平三　包2平3　　8.俥九平八　車1進1

9.俥八進六　包8進4(圖8)

如圖8形勢下，紅方有兩種走法：炮五進四和俥八平六。現分述如下。

第一種走法：炮五進四

10.炮五進四　馬7進5

11.俥八平五　車1平6

12.俥五平六　車6進3

黑方高車保馬，正著。如改走馬4進3，則炮三平二；車6進5，傌三退一；馬3退2，俥六平七；馬2進1，傌七進六；車8進3，俥七平二；包3進7，帥五進一；車6平5，帥五平四，紅方主動。

13.相三進五　包3進4

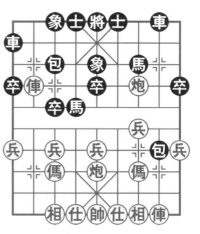

圖8

14.兵五進一　士6進5　　　15.仕四進五　車6平8

16.炮三平九　………

紅方平炮打卒，敗著。應改走炮三平五，黑方如卒3進1，紅方則炮五退一；包8平5，傌七進五；前車進5，傌三退二；車8進9，仕五退四；馬4進5，炮五退二；包3平9，俥六平一；包9進3，仕六進五，雙方均勢。

16.…………　包8平5

黑方平中包，乃取勢要著。

17.傌七進五　車8進5　　　18.傌三退二　車8進9

19.仕五退四　馬4進5　　　20.仕六進五　馬5進7

21.俥六退三　包3平9

黑方呈勝勢。

第二種走法：俥八平六

10.俥八平六　車8進4

黑方如改走馬4進3，紅方則炮五進四；馬7進5，俥六平五；車1平8，兵三進一；士6進5，俥五平七；馬3退4，相三進五；前車進2，傌七進八；卒3進1，傌八進九；包3平1，俥七平六；象5進7，傌九進七；包8退2，仕四進五；後車進2，傌七退八；包1平7，俥二進四；象3進5，兵九進一；馬4進5，傌三進五；包8平2，俥二進二；車8進1，傌五進七，紅方佔優勢。

11.傌三退一　包2進4　　　12.傌一進二　包3平8

13.兵三進一　車8平7　　　14.俥二進三　馬4進6

15.俥二平四　馬6退7　　　16.俥四進四　前馬進5

17.傌七進六　士6進5　　　18.傌六進五　士5進6

19.傌五退三　馬5進7　　　20.仕六進五　士4進5

21.俥六平三　後馬退6　　22.俥三退一　卒9進1

23.傌一退三　馬7進5　　24.炮五平二

紅方佔優勢。

第9局　紅進正傌對黑進河口馬(四)

1.炮二平五　馬8進7　　2.傌二進三　車9平8

3.俥一平二　馬2進3　　4.兵三進一　卒3進1

5.炮八進四　象7進5　　6.傌八進七　馬3進4

7.炮八平三　包2平3　　8.俥九平八　車1進1

9.俥八進六　包3進4(圖9)

黑方進包打兵，是尋求變化的積極走法。

如圖9形勢下，紅方有兩種走法：俥二進五和傌七退五。現分述如下。

第一種走法：俥二進五

10.俥二進五　車1平4

黑方如改走馬4退3，紅方則兵三進一；車1平4，仕六進五；車4進4，俥二退一；車4退1，俥二平三；車4平7，俥三進一；象5進7，傌三進四；士6進5，傌四進五；馬7進5，炮五進四；馬3進5，俥八平五；包8平7，相七進五；車8進3，雙方局勢平穩。

11.炮五進四　士6進5

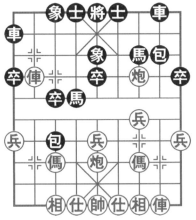

圖9

12. 炮五平一　　包8進1

黑方如改走卒3進1，紅方則俥八平六；包3進3，仕六進五；車4進2，炮一平六；馬4進3，傌三進四；卒3平2，炮六退四，紅方易走。

13. 俥八退六	馬7進9	14. 相七進五	包8退2
15. 俥二進一	車4進2	16. 俥二平一	包8進2
17. 炮三進二	卒3進1	18. 仕六進五	包3平4
19. 兵九進一	卒3進1	20. 傌七退六	包8平7
21. 俥八進五	馬4進6	22. 傌三進四	包7進6
23. 炮三退八	車4平9	24. 傌四退六	卒3平4

黑方多象，佔優勢。

第二種走法：傌七退五

10. 傌七退五　　車1平6　　11. 俥二進五　　………

紅方如改走炮五進四，黑方則馬7進5；俥八平五，包8進4；兵三進一，士6進5；俥五退一，馬4退3；炮三平六，卒3進1；俥五退一，馬3進2；俥五平七，車8平7；俥七進一，馬2進1；傌五進六，馬1進2；俥二進三，車6進2；俥二退二，車6平4；俥二平八，車4進3，局勢平穩。

11. ………	馬4進6	12. 傌三進四	車6進4
13. 炮五進四	士6進5	14. 炮五平一	包8進1
15. 炮一進三	車8平9	16. 俥二進一	車9平6
17. 炮三平四	前車平7	18. 相七進五	車7進1
19. 炮四平九	馬7進6	20. 俥二平四	車7平5
21. 俥四進三	士5退6	22. 傌五進七	車5平9
23. 俥八退二	車9平4	24. 炮九退二	士6進5

黑方佔優勢。

第10局　紅進正傌對黑進河口馬（五）

1.炮二平五　馬8進7　　2.傌二進三　車9平8

3.俥一平二　馬2進3　　4.兵三進一　卒3進1

5.炮八進四　象7進5　　6.傌八進七　馬3進4

7.炮八平三　包8進4　　8.俥九平八　包2平3

9.俥八進四　………

紅方左俥巡河，是穩健的走法。

　9.………　卒3進1

黑方棄卒，牽制紅方左俥，為包8平3打兵爭先埋下伏筆。

10.俥八平七　包8平3　　11.相七進九　車8進9

12.傌三退二　車1平2

13.傌二進三　車2進8(圖10)

黑方進車下二路，是力爭主動的走法。如改走車2進5，則炮五平四；卒1進1，仕六進五；士6進5，兵一進一；車2平3，相九進七；後炮進1，傌三進二；馬4進6，炮三平七；包3退3，傌七進八；包3退2，相七退五；卒5進1，炮四進一；包3平1，傌八進七；馬6退4，傌二進三；馬4進5，傌三退五，紅

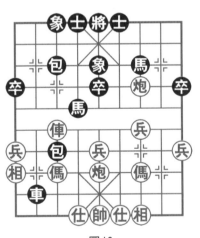

圖10

方形勢稍好。

如圖 10 形勢下，紅方有兩種走法：兵五進一和炮五平四。現分述如下。

第一種走法：兵五進一

14.兵五進一　　後包平 2

黑方平包，含蓄有力。

15.兵五進一　　車 2 平 3

黑方置河口馬於不顧而平車攻擊紅方七路傌，為沉底包取勢創造了有利條件。

16.兵五平六　　………

紅方如改走傌七進五，黑方則包 2 進 7；仕六進五，包 2 平 1；仕五進六（如兵五平六，則包 3 平 2，炮五平八，車 3 進 1，黑方得俥，勝定），車 3 平 2；傌五退七，馬 4 進 2；俥七退一，馬 2 進 1；炮三平九（如俥七進一，則馬 1 進 2，傌七退六，車 2 平 4，黑方勝定），馬 1 退 3；炮九退六，車 2 平 3，黑方呈勝勢。

16.…………　　包 2 進 7　　17.相九退七　　………

紅方退相，正著。如誤走仕六進五，則包 3 平 2，黑方呈勝勢。

17.…………　　車 3 退 1　　18.傌三進五　　車 3 進 2

19.炮五平九　　卒 5 進 1　　20.兵六平五　　包 2 平 1

21.炮九進四　　包 1 退 6　　22.炮三平七　　車 3 平 2

23.炮七退三

紅方多兵，佔優勢。

第二種走法：炮五平四

14.炮五平四　　………

紅方卸炮，調整陣形。

14.………… 卒1進1

黑方挺邊卒，細膩之著，防止紅炮左移。

15.仕四進五 ………

紅方補仕，防止黑方車左調。

15.………… 車2退3

黑方退車邀兌，可穩持先手。如改走車2平3，則相三
進五，後包平2，對攻激烈。

16.帥五平四 ………

紅方出帥，無奈。如改走相三進五，則車2平3；相九
進七，馬4進5，黑方佔優勢。

16.………… 車2平3　17.相九進七　前包平9

18.相七退九 ………

紅方如改走傌三進一，黑方則包3進5，黑方佔優勢。

18.………… 包9平6　19.帥四平五　包3進4

20.相三進五　包6退5　21.相九進七　包6平3

22.仕五退四　卒9進1　23.炮四退一　卒9進1

24.炮四平九　卒9進1　25.炮九進四　卒9平8

黑方易走。

第11局　紅進正傌對黑進河口馬（六）

1.炮二平五　馬8進7　2.傌二進三　車9平8

3.俥一平二　馬2進3　4.兵三進一　卒3進1

5.炮八進四　象7進5　6.傌八進七　馬3進4

7.炮八平三　包8進4　8.俥九平八　包2平3

9.兵三進一 ………

紅方棄兵，是力爭主動的走法。

9.………… 象5進7(圖11)

如圖11形勢下，紅方有兩種走法：俥八進四和俥八進六。現分述如下。

第一種走法：俥八進四

10.俥八進四　包8退2

黑方退包，是穩健的走法。亦可改走象7退5，仕六進五；士6進5，炮五平四；卒3進1，俥八平七；車1平2，相七進五；車2進5，黑方可抗衡。

11.傌三進四	馬4進6	12.俥八平四	象7退5
13.俥二進四	士6進5	14.傌七退五	車1平2
15.炮五平三	包8平7	16.俥二進五	馬7退8
17.前炮進二	車2進6	18.前炮平二	車2平3
19.俥四退一	車3退1	20.俥四平二	車3平6
21.炮三平一	包7平9	22.炮一進三	卒9進1
23.相七進五	車6進3		

黑方佔優勢。

第二種走法：俥八進六

10.俥八進六　………

紅方左俥過河，是改進後的走法。

10.………… 車8進3

黑方進車捉炮，正著。如改走包3進4，則相七進九；象7退5，兵五進一；卒3進1，俥八平六；馬4進2，相九

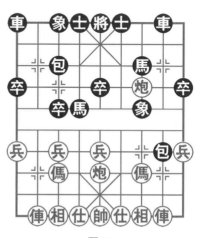

圖11

進七；馬2進3，俥六退三；包8平5，炮五平六；車8進
9，偶三退二；包3平2，俥六平八；包5平1，偶二進三；
車1進1，偶三進五；包1平5，俥八平五；車1平2，俥五
平七；馬3進1，炮六平九；車2進7，仕四進五；車2退
1，相三進五；卒1進1，炮三退五；馬7進6，炮三平九，
紅方多子，佔優勢。

11.俥八平六　車8平7　　12.俥六退一　………

紅方如改走俥二進三，黑方則象7退5；俥六退一，車7
進4；兵五進一，士4進5；兵五進一，卒5進1；俥六進
三，馬7進6；偶七進五，馬6進5；炮五進三，車7平6；
俥二平五，車6退3，雙方均勢。

12.………	包8平3	13.偶七退五	象7退5
14.偶三進四	車7平6	15.偶五進三	前包平9
16.炮五平四	包3進7	17.仕六進五	包9平6
18.相三進五	包3平2	19.俥二進三	卒5進1
20.俥二平四	包2平1	21.俥四平三	車6進2
22.俥三進四	車6平2	23.帥五平六	士4進5
24.炮四進四	車2退2	25.俥三退一	車1平2
26.炮四平五	象3進1	27.俥六進三	前車退2
28.俥六平八	車2進1	29.炮五平一	

紅方多子，大佔優勢。

第12局　紅進正偶對黑進河口馬（七）

1.炮二平五	馬8進7	2.偶二進三	車9平8
3.俥一平二	馬2進3	4.兵三進一	卒3進1
5.炮八進四	象7進5	6.偶八進七	馬3進4

7.炮八平三　包8進4　　8.俥九平八　包2平3

9.俥八進六(圖12)　………

紅方左俥過河，是改進後的走法。

如圖12形勢下，黑方有三種走法：包3進4、卒3進1和車8進4。現分述如下。

第一種走法：包3進4

9.…………　包3進4　　10.馬七退五　卒3進1

黑方如改走車8進4，紅方則兵五進一；車1進1，兵三進一；車8平7，俥二進三；卒3進1，俥八平六；車1平6，俥二平六；士6進5，前俥退一；車7退1，馬三進二；車7進2，馬五進三；車7平5，後俥平三；車5平8，俥三進四，紅方多子，佔優。

11.俥八平六	車8進4	12.兵五進一	馬4退6
13.馬三進五	卒3平4	14.兵五進一	卒4平5
15.後馬進三	前卒進1	16.馬三進五	馬6進5
17.炮五進二	車8平5		
18.俥六退二	包8平7		
19.炮三退三	包3平7		
20.馬五進七	車5進3		
21.馬七退六	卒5進1		
22.炮五退三	車3進2		
23.兵三進一	包7平5		
24.炮五進四	士4進5		
25.兵三進一	馬7進5		
26.兵三平四	馬5進3		
27.俥二進三			

圖12

紅方佔優勢。

第二種走法：卒3進1

9.………… 卒3進1 10.俥八平六 馬4進2

黑方如改走車8進4，紅方則傌七退五；馬4進3，炮五平七；車1進1，兵三進一；車8平7，俥二進三；車7退1，俥六平七；包3平2，俥七退二；包2進7，俥七退一；車1平2，兵五進一，紅方多子，大佔優勢。

11.傌七退五	卒3進1	12.傌三進四	車1平2
13.兵三進一	包8退3	14.炮三平四	車2進4
15.俥六平七	車2平3	16.俥七退一	象5進3
17.炮四進一	馬2進4	18.炮五平六	士6進5
19.傌四進五	士5進6	20.前傌進七	包8平3
21.俥二進九	馬7退8	22.傌七退九	象3進5
23.傌九退八	包3退2	24.傌五進六	卒3平4
25.傌八退六	包3進8	26.仕六進五	包3退3
27.傌六進五	士4進5	28.兵三進一	

紅方多兵，佔優勢。

第三種走法：車8進4

9.………… 車8進4 10.俥八平六 ………

紅方如改走炮五進四，黑方則士6進5；炮五平七，卒3進1；俥八退一，卒3進1；傌三進四，象5進3；傌四進六，車8平4；俥二進三，車4退1；俥八進一，包3平5；相三進五，車4平7；傌七退五，卒3平4；傌五進七，車1進2；仕六進五，車1平4；傌七進八，卒4進1；仕五進六，車4進5，黑方佔優勢。

10.………… 包3進4 11.傌七退五 車1進1

12.炮五平六　士6進5　　13.相三進五　車1平2

14.炮三退一　………

紅方退炮巧兌，是搶先之著。

14.…………　馬4退6　　15.炮三進一　車2進7

16.傌三進四　車2平4　　17.傌五進三　卒3進1

18.仕四進五　車8平6　　19.相五進七　包8平7

20.炮三退三　包3平7　　21.傌四進六　馬6進8

22.俥六進二　象5進3　　23.兵九進一　馬8進6

24.傌六退四　車6進1　　25.相七退五　車6退1

26.炮六平七　士5進4　　27.炮七進七　士4進5

28.俥六平八

紅方佔優勢。

第13局　紅進正傌對黑進外馬(一)

1.炮二平五　馬8進7　　2.傌二進三　車9平8

3.俥一平二　馬2進3　　4.兵三進一　卒3進1

5.炮八進四　象7進5　　6.傌八進七　馬3進2

黑方進外馬，可以起到封鎖紅方左俥的作用。這裡另有馬3進4的選擇，經過炮八平三，包2平3，俥九平八，車1進1，俥二進五，馬4進3後，殊途同歸。

　7.炮八平三　………

紅方揮炮轟卒，穩步進取。

　7.…………　車1進1　　8.俥二進五　………

紅方進俥騎河，伏有兵七進一應兌的強手，是迅速打破黑方右翼封鎖紅方俥的手段的有力之著。

　8.…………　馬2進3　　9.俥九平八　包2平3

10.炮五平四 ………

紅方卸炮，調整陣形，是穩健的走法。

10.………… 車1平6 11.仕六進五 包8平9

12.俥二進四 ………

紅方進俥應兌，正著。如改走兵三進一，則車8進4；兵三平二，車6進5，黑方有反擊手段。

12.………… 馬7退8 13.俥八進四 馬3退4

黑方退馬，防止紅方傌三進四逐車擴先。

14.相七進五 包9平7 15.俥八平六 車6進3

16.傌七進八 卒3進1 17.俥六平七 馬8進9

黑方進馬捉炮，是保持變化的走法。如改走馬4進5，則俥七平四；車6進1，傌三進四，也是紅方易走。

18.傌三進二（圖13） ………

如圖13形勢下，黑方有兩種走法：車6退1和卒1進1。現分述如下。

第一種走法：車6退1

18.………… 車6退1

19.俥七平五 馬9進7

黑方如改走馬4進2，紅方則炮三平五；士6進5，兵三進一；卒9進1，傌二進四；車6平8，兵三平二；車8進1，傌四進六；包7退1，俥五平八；車8退1，俥八進二；車8進3，傌六退七；車8退3，俥八平九；包3進2，俥

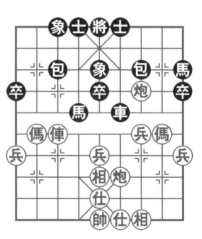

圖13

九平七；車8平6，俥七退一；車6平5，俥七平一，紅方多兵，大佔優勢。

20.傌八進六　卒5進1　　21.傌二進三　車6平7

黑方平車吃傌，無奈之著。如改走卒5進1吃俥，則傌六進四，紅方多子，勝定。

22.俥五進一　車7平4　　23.炮四進二　士4進5

24.炮四平六　車4平3　　25.炮六平八　包3平2

26.傌六進五　………

紅方傌踏中象，伏有先棄後取的手段，可以白得雙象，加快勝利步伐，是有力之著。

26.…………　象3進5　　27.俥五進二　車3平2

28.炮八平五　將5平4　　29.俥五平三

紅方大佔優勢。

第二種走法：卒1進1

18.…………　卒1進1

黑方挺邊卒，是改進後的走法。

19.俥七平六　馬4進2　　20.俥六平八　士6進5

21.俥八平五　車6平8

黑方如改走卒5進1，紅方則俥五平七；車6退1，兵三進一；包7進2，俥七進三；馬9進7，傌二進三；車6平7，俥七退三；車7平6，雙方局勢平穩。

22.兵三進一　車8平7　　23.炮三平四　馬9進7

24.俥五進二　車7平8　　25.傌二退四　車8進2

26.前炮平一　車8平6　　27.俥五平三　車6平5

雙方均勢。

第14局 紅進正傌對黑進外馬(二)

1.炮二平五　馬8進7　　2.傌二進三　車9平8

3.俥一平二　馬2進3　　4.兵三進一　卒3進1

5.炮八進四　象7進5　　6.傌八進七　馬3進2

7.炮八平三　車1進1　　8.俥二進五　馬2進3

9.俥九平八　包2平3　　10.炮五平四　車1平6

11.仕六進五　包8平9　　12.俥二進四　馬7退8

13.俥八進四　車6進5(圖14)

黑方進車,是改進後的走法。

如圖14形勢下,紅方有四種走法:兵三進一、相七進五、傌三進二和傌三進四。現分述如下。

第一種走法:兵三進一

14.兵三進一　包9平7　　15.傌三進四　………

紅方如改走俥八平四,黑方則車6平8;俥四平六,士6進5;傌三進四,車8退3;相七進五,包7進2;炮三平九,卒5進1;炮九退二,馬8進7;傌七退八,包7平6;傌八進六,馬3退1;兵九進一,包6進3;仕五進四,包3平4;傌四退三,車8平2;仕四退五,車2進5;傌六進七,車2退2;傌七退六,馬7進5;兵九進一,馬5進7,黑方佔優勢。

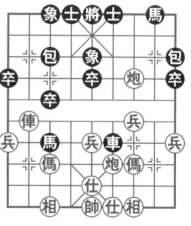

圖14

15.………　馬8進6　　16.相七進五　包7進2

17.炮三平九　包7進4　　18.兵一進一　包7平6

19.傌四退六　車6平7　　20.俥八平二　馬6進7

21.炮九平三　車7退3　　22.傌七退八　車7進3

23.傌八進九　馬3進1　　24.炮四平九　車7平5

25.傌六進八　車5平1　　26.炮九平六　包3平2

27.俥三平四　包6平8　　28.炮六進四　包8平9

黑方多卒，佔優。

第二種走法：相七進五

14.相七進五　士6進5

黑方如改走馬8進6，紅方則炮三進二；包9平6，炮四進五；車6退4，俥八進三；包3平4，俥八退三；車6平7，炮三平一；士6進5，俥八平四；馬6進8，炮一平二；車7退2，傌七退八；卒1進1，黑方易走。

15.俥八平四　………

紅方如改走兵三進一，黑方則象5進7；傌三進四，馬8進7；炮三平九，象3進5；炮九平七，卒3進1；俥八進三，馬7進6；傌四進六，包3退2；俥八退五，卒3平4；傌六進八，包9平6；炮七平一，馬6退7；炮四進五，馬7進9；炮四平二，車6平8；俥八進一，卒4進1；傌八進七，將5平6；俥八進一，車8退4，黑方多子，呈勝勢。

15.………　車6平8　　16.兵三進一　象5進7

17.俥四平二　車8退1　　18.傌三進二　馬8進7

19.炮三平九　包9進4　　20.炮九平七　象7退5

21.炮七退三　包3進4

黑方殘局易走。

第三種走法：傌三進二

14.傌三進二 ………

紅方外肋進傌，是新的嘗試。

14.………	包9平7	15.相三進五	車6平8
16.兵三進一	包7進2	17.炮三平九	馬8進7
18.傌二進三	包3進1	19.炮九平五	馬7進5
20.傌三進四	包3退2	21.傌四退五	包7進3
22.傌五退四	車8退1	23.俥八進四	車8平6
24.俥八平七	士6進5	25.俥七退二	卒9進1
26.俥七平三	包7平9		

雙方平穩。

第四種走法：傌三進四

14.傌三進四	馬8進7	15.兵三進一	包9進4
16.傌四進二	包9進3	17.俥八平一	包9平8
18.炮三平九	………		

紅方平炮換馬，顯然吃虧。

18.………	馬7進8	19.兵三平二	車6平7
20.炮九平七	卒3進1	21.俥一退四	包8退2
22.相七進五	卒3平4	23.俥一進六	馬3進5

黑方以馬踏相，是迅速擴大主動權的有力走法。

24.相三進五	包8進2	25.相五退三	包3進5
26.俥一退二	卒4進1	27.炮四進四	車7進3
28.俥一退四	包3平5	29.仕五退六	卒4進1

黑方呈勝勢。

第15局　紅進正傌對黑進外馬(三)

1.炮二平五　馬8進7　　2.傌二進三　車9平8

3.俥一平二　馬2進3　　4.兵三進一　卒3進1

5.炮八進四　象7進5　　6.傌八進七　馬3進2

7.炮八平三　車1進1　　8.俥二進五　馬2進3

9.俥九進八　包2平3　　10.炮五平六　包8平9

11.俥二平四　車1平4

12.仕六進五(圖15)………

如圖15形勢下，黑方有兩種走法：車4進3和車4進4。現分述如下。

第一種走法：車4進3

12.………　車4進3　　13.俥四平六　馬3退4

14.傌七進八　車8進4

黑方如改走卒3進1，紅方則傌八進九；車8進3，傌九進七；馬4退3，炮六進四；車8進1，相七進五；馬3進2，炮六進一；馬7退8，炮六平一；馬8進9，炮三平四；車8平6，炮四平二；車6平8，炮二平四；馬2進1，俥八進三；車8平6，炮四平二；馬1退2，相五進七；車6平8，炮二平四；車8平6，炮四平二；馬9退7，炮二退四；馬7進8，相三進五；馬8退

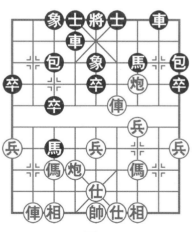

圖15

6，傌三進二；馬2進4，兵五進一；卒5進1，俥八平五，紅方易走。

15.相七進五	卒1進1	16.傌八進九	士6進5
17.俥八進六	包3平4	18.炮六平七	車8平6
19.俥八平六	卒3進1	20.相五進七	馬4進2
21.炮七退一	馬2退1	22.俥六平九	包4進4
23.俥九平七	車6平2	24.俥七平八	車2平4
25.俥八進二	將5平6	26.俥八退六	

紅方稍佔優。

第二種走法：車4進4

12.………… 車4進4 13.兵三進一 ………

紅方如改走相七進五，黑方則卒3進1；俥八進六，包3進2；俥四退一，車4平6；傌三進四，卒3平4；傌七退六，士6進5；俥八退二，包9進4；兵三進一，包9退1；俥八退一，包9進1；俥八進一，包9退1；傌六進五，馬3進5；俥八退一，卒5進1；傌四退五，包3平7；俥八進三，車8進3；相三進一，包9平8，黑方棄子，有攻勢。

13.………… 卒3進1 14.俥八進七 包3進2

15.俥四平七 ………

紅方一俥換雙，力爭先手。

15.………… 象5進3

黑方如改走馬7退5，紅方則炮六平五；包9平2，炮五進四；包2進1，傌三進二；包2平7，傌二進三；車8進7，相三進五；車4進3，俥七退一；馬3進5，炮五退四；馬5退7，傌七進六；士6進5，傌三進五；象3進5，炮五進六；士5進4，炮五退三，紅方棄子，有攻勢。

16.俥八平三　包9退1　　17.俥三進一　包9進1

18.炮六平五　馬3進5

黑方如改走士4進5，紅方則俥三平二；車8平7，傌三進二；包9平3，炮五進四；象3進5，傌二進四；車4退1，炮三進二；將5平4，炮五平三；車7平9，俥二退二；象5進7，傌四進三；士5進6，前炮進一；士6進5，俥二平一；車9平7，炮三進三；包3平7，俥一平三；包7平8，炮三退四，紅方佔優勢。

19.傌七進六　馬5進3　　20.帥五平六　卒3平4

21.俥三退一　包9退1　　22.俥三平六　卒4進1

23.傌三進四　士6進5　　24.俥六平七　車8進5

25.傌四進五　象3進5　　26.炮三平九　車8平2

27.俥七退一　卒4平5

黑方可以抗衡。

第16局　紅進正傌對黑進外馬（四）

1.炮二平五　馬8進7　　2.傌二進三　車9平8

3.俥一平二　馬2進3　　4.兵三進一　卒3進1

5.炮八進四　象7進5　　6.傌八進七　馬3進2

7.炮八平三　車1進1　　8.俥二進五　馬2進3

9.俥九平八　包2平3　　10.炮五平六　車1平4

11.仕六進五　車4進4

12.相七進五（圖16）………

如圖16形勢下，黑方有兩種走法：卒3進1和包8平9。現分述如下。

第一種走法：卒3進1

12.‥‥‥‥‥　卒3進1

13.俥八進三　‥‥‥‥

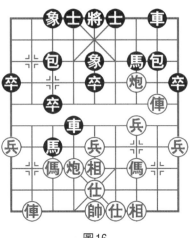

圖16

紅方進俥，防止黑方卒3平2先手捉俥，正著。如改走俥八進六，則包3進2；俥二退二，士6進5；兵九進一，包8平9；俥二進六，馬7退8；俥八退三，包9平6；炮三平四，馬8進9；兵一進一，包6平7；炮四平九，包3平4；炮六進三，包7進5；相五進七，車4平3；炮九平一，包7退1；俥八進三，馬3退1；俥八退二，車3進2；俥八平九，車3平7，黑方佔優勢。

13.‥‥‥‥‥　士6進5

黑方補士，是改進後的走法。如改走卒5進1，則俥二平五；車4退2，傌三進四；馬3進5，俥五平六；車4平6，俥六進四；將5平4，傌四進六；車6平4，相三進五；包8進7，相五退三；包3平4，炮六進四；包4進2，炮三平九；車8進7，俥八進五，紅方呈勝勢。

14.傌七退八　包8平9　　15.俥二進四　馬7退8

16.炮三平二　包9平7　　17.炮二退二　車4進1

18.炮二退一　‥‥‥‥

紅方如改走炮二平七，黑方則包7進5；炮六平三，車4平5；兵一進一，馬8進6；炮三平一，車5平7；炮一進四，馬3進5；俥八平三，馬5退7；炮一平九，卒5進1；

兵一進一，馬6進7；兵一平二，後馬進6，黑方易走。

18.⋯⋯⋯⋯　車4退2

黑方如改走車4退1，紅方則傌八進九；馬8進6，炮二進一；車4進1，炮二平七；包7進5，炮六平三；車4平5，炮七進五；象5退3，俥八平七；車5平3，傌九進七；包3平9，傌七進六；包9進4，相五進七；馬6進8，炮三平七；象3進1，炮七平九，紅方局勢稍好。

19.傌八進九	車4平3	20.兵九進一	馬3進4
21.俥八退二	包7進5	22.俥八平六	包7進1
23.仕五退六	包7退2	24.炮六平七	車3平8
25.炮二進六	包3進5	26.俥六進一	包3平5
27.相三進五	車8退4	28.相五進七	包7進3
29.仕四進五	包7平9		

黑方佔優勢。

第二種走法：包8平9

12.⋯⋯⋯⋯	包8平9	13.俥二進四	馬7退8
14.俥八進三	卒1進1	15.傌七退八	卒1進1
16.兵九進一	車4平1	17.炮三平二	馬8進7

黑方如改走包9平7，紅方則炮二退二；車1進4，炮六退二；車1退6，傌三進四；卒5進1，兵三進一；馬8進6，傌四進二；包7平8，炮二進三；馬6進8，兵三平四；車1平8，傌二退四；車8進2，傌四退六；卒5進1，兵五進一；車8平5，傌八進九，紅方易走。

18.炮二退二	車1退4	19.炮六進五	士6進5
20.炮六平三	包3平7	21.俥八平七	包7進5
22.兵五進一	包9平7	23.傌八進六	車1平4

24.炮二退三　車4進4　　25.兵三進一　象5進7

26.傌七進二　象7退5　　27.傌七退二　前包退4

28.傌七平五

雙方大體均勢。

第17局　紅進正傌對黑進外馬（五）

1.炮二平五　馬8進7　　2.傌二進三　車9平8

3.俥一平二　馬2進3　　4.兵三進一　卒3進1

5.炮八進四　象7進5　　6.傌八進七　馬3進2

7.炮八平三　車1進1　　8.俥二進五　車1平6

黑方車1平6的走法，近兩年來又有了新的發展。

9.兵七進一　車6進2

黑方進車捉炮，不如改走包2平3較具針對性。

10.俥二進一　車6進1

黑方高車，是穩健的走法。

11.傌七進六　車6平4　　12.兵七進一　車4進1

黑方如改走車4平3，紅方則傌六進五，紅方多兵，佔優。

13.兵七平八　車4平7

14.俥九進二（圖17）………

如圖17形勢下，黑方有兩種走法：包8平9和士6進5。現分述如下。

第一種走法：包8平9

14.…………　包8平9

黑方兌車似嫌過早，造成少兵失勢。

15.俥二進三　馬7退8　　16.炮三平九　士6進5

17. 炮五進四　馬8進7

黑方如改走馬8進6，紅方則炮五退二；包9平7，兵八進一；包2平4，俥九平四，紅方亦佔優。

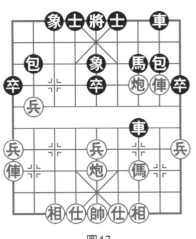

圖17

18. 炮五退一　車7平2
19. 兵八平九　馬7進5
20. 相三進五　車2平4

黑方如改走馬5進7，紅方則俥九退一；馬7進6，炮五退一，黑方無後續手段；紅方多兵，佔優。

21. 俥九平七　車4退1　　22. 俥七進四　馬5進7
23. 炮五退一　馬3進2

黑方可改走車6平9先吃一兵，這樣較為實惠。

24. 俥三平八　馬2進4

黑方如改走馬2進3，紅方則帥五進一；包1平4，炮五平七，黑方馬受制。

25. 帥五進一　包1平4　　26. 俥八平六　車6平9
27. 炮一平五　車9退1　　28. 俥六退四　車9平5
29. 俥六進二

紅方多兵，佔優。

第二種走法：士6進5

14. ………　士6進5

黑方補士，是改進後的走法。

15. 炮五退一　包8平9　　16. 俥二進三　馬7退8

17.炮三平九　　包9平7

黑方可考慮走車7平2，紅方如兵八平九，黑方則包9平7；炮五進五，車2平7；傌三退五，車8進6，這樣要比實戰結果好。

18.傌三退一　車7平2　　19.俥九平二　馬8進9

20.兵八平九　………

紅方應走俥二進三保兵，這樣更為準確。

20.………　　車2平3　　21.相三進五　車3退1

22.後兵進一　卒9進1　　23.俥二進二　馬9進8

24.傌一進三　包2進5　　25.傌三進四　馬8進6

26.俥二平四　車3進5　　27.俥四平三　車3退2

28.相五退七　包2退5　　29.炮五進五　車3進2

30.帥五進一　………

紅方易走。

第18局　紅進正馬對黑進外馬(六)

1.炮二平五　馬8進7　　2.傌二進三　車9平8

3.俥一平二　馬2進3　　4.兵三進一　卒3進1

5.炮八進四　象7進5　　6.傌八進七　馬3進2

7.炮八平三　車1進1　　8.俥二進五　車1平6

9.兵七進一　包2平3(圖18)

黑方包2平3，較有針對性。

如圖18形勢下，紅方有兩種走法：兵七進一和傌七進六。現分述如下。

第一種走法：兵七進一

10.兵七進一　包3進5

11. 傌三退五　包3退1

12. 兵七平八　車6進7

13. 傌五進七　士6進5

黑方亦可改走包8平9，紅方如俥二平六，黑方則包9進4；仕六進五，士6進5；炮五平四，包9進3；相七進五，包3退3；俥六進一，包3退1，黑方有攻勢。

圖18

14. 相七進九　車6退5

15. 兵三進一　包8平9

16. 俥二進四　馬7退8　　17. 俥九平八　包9平7

18. 俥八進三　包3平9　　19. 兵五進一　包9退2

20. 相三進一　馬8進6　　21. 俥八平二　包7進2

22. 炮三進二　包9平2　　23. 仕六進五　包7平9

24. 炮五平四　馬6進7　　25. 俥二進三　包2退1

26. 傌七進八　包9平3　　27. 傌八進七　包3進3

28. 炮三平一　包3平5　　29. 帥五平六　卒5進1

30. 傌七退六　車6平4　　31. 仕五進六　包5退1

黑方大佔優勢。

第二種走法：傌七進六

10. 傌七進六　………

紅方外肋進傌，是新的嘗試。

10. ………　　卒3進1　　11. 俥二平八　卒3平2

12. 俥八退一　車6進3　　13. 俥八平七　包3平4

14. 炮五平七　卒1進1　　15. 俥九平八　包8進5

16.炮七退一　車8進3　　17.俥八進八　士6進5

18.兵三進一　車6平7　　19.俥八平六　象3進1

20.炮七平八　車7平2　　21.炮八平三　包8進2

22.俥六平七　車8進5　　23.後俥退二　包8平9

24.前俥退四　車2平8

黑方易走。

第19局　紅進正傌對黑進外馬（七）

1.炮二平五　馬8進7　　2.傌二進三　車9平8

3.俥一平二　馬2進3　　4.兵三進一　卒3進1

5.炮八進四　象7進5　　6.傌八進七　馬3進2

7.傌三進四　………

紅方疾進右傌奪中卒，是一種急攻的走法。

7.………　　車1進1　　8.傌四進五　馬7進5

黑方如改走包8平9，紅方則俥二進九；馬7退8，炮八平三；馬8進6，炮三進一；士6進5，炮三平八；包9平2，傌五退六；馬2進3，俥九平八；卒3進1，傌六進四；馬3進5，相三進五；包2平3，傌七退五，紅方持先手。

9.炮五進四　士6進5　　10.炮八平三　………

紅方炮八平三，是常見的走法。如改走相七進五，則車1平4；炮八平三，車8平6；炮三進一，包2平7；俥二進七，車4進2；炮五退一，車4進1；俥二平三，車4平5；俥九平八，馬2進3；俥八進三，馬3退4；俥三退一，紅方形勢稍好。

10.………　　車1平4　　11.俥二進六　卒9進1

12.相七進五　車8平6(圖19)

如圖19形勢下，紅方有三種走法：炮三進一、炮三退一和炮三平四。現分述如下。

第一種走法：炮三進一

13.炮三進一　………

紅方進炮邀兌，略嫌軟弱。

13.………　包2平7

14.俥二進一　包7退2

黑方如改走車6進3，紅方則俥二進二；車6退3，俥

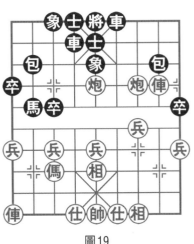

圖19

二平四；將5平6，俥九平八；馬2進3，炮五平四；車4進6，俥八進二；馬3進5，相三進五；車4平5，仕四進五；包7平8，炮四退四；卒3進1，俥八進四；車5平3，俥八平二；包8平9，俥二進三；將6進1，俥二退二；包9進4，俥二退四；包9退1，俥二進五；將6退1，俥二進一；將6進1，俥二退四；士5進4，俥二平一；包9平8，雙方各有顧忌。

15.俥二平三	車4進2	16.炮五退一	馬2進3
17.仕六進五	車4平5	18.兵五進一	車6進4
19.兵三進一	車6平7	20.俥三退二	象5進7
21.炮五平一	馬3退5	22.傌七進五	車5平6
23.傌五進三	車6進3	24.傌三進五	車6平9
25.炮一平二	車9平8	26.炮二平一	包7進2

黑方易走。

第二種走法：炮三退一

13.炮三退一　………

紅方退炮打馬，著法積極。

13.…………	馬2進3	14.炮五平七	車4進5
15.俥九平八	車6進4	16.俥八進四	包2平4
17.炮三進三	馬3退4	18.仕六進五	車6進4
19.兵三進一	馬4進6	20.俥八平六	卒3進1
21.俥六退一	馬6進4	22.傌七退八	車6退7
23.炮三退一	象5進7	24.俥二平六	馬4退5
25.兵五進一	馬5退6	26.俥六平二	車6平7
27.炮七平五	將5平6	28.俥二進一	車7進1
29.俥二進二	車7退2	30.俥二平三	馬6退7

紅方形勢稍好。

第三種走法：炮三平四

13.炮三平四　………

紅方平肋炮，是改進後的走法。

13.…………	馬2退3	14.炮五退一	車4進2
15.俥二進一	車4平6	16.仕六進五	前車進1
17.兵五進一	包2進3	18.兵三進一	前車平7
19.傌七進五	包2退1	20.傌五進三	包2平5
21.兵五進一	車6進6	22.俥二進二	士5退6
23.俥二退五	馬3進2	24.俥九平八	馬2進3
25.俥八進四			

紅方形勢稍好。

第20局　紅進正傌對黑進外馬（八）

1.炮二平五	馬8進7	2.傌二進三	車9平8
3.俥一平二	馬2進3	4.兵三進一	卒3進1
5.炮八進四	象7進5	6.傌八進七	馬3進2
7.傌三進四	車1進1	8.傌四進五	馬7進5
9.炮五進四	士6進5	10.炮八平三	車1平4
11.俥二進六	車8平6		

12.炮三平一（圖20）………

紅方平炮打卒，是謀取實利的走法。

如圖20形勢下，黑方有三種走法：車4進2、車4進5和車4進6。現分述如下。

第一種走法：車4進2

12.………　車4進2

黑方如改走車4進7，紅方則俥九進二；車4平6，仕六進五；包8平7，相三進一；前車退7，傌七退六；前車進2，俥九平四，紅方多兵，稍佔優勢。

13.相七進五	馬2進3
14.俥九平八	包2平3
15.仕六進五	包8平9
16.兵三進一	卒3進1
17.相五進七	車4平3
18.相七退五	馬3進5
19.相三進五	車3進4

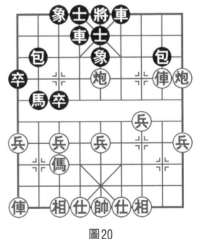

圖20

20.傌八平六　車3退1　　21.兵五進一　車3平1

22.兵五進一　車1平9　　23.傌六進八　車9平2

24.兵三平四

紅方佔優勢。

第二種走法：車4進5

12.…………　車4進5　　13.相七進五　車4平3

14.炮五平七　車3平4　　15.炮一退二　車6進6

16.傌七進六　………

　　紅方亦可改走仕六進五，黑方如車6平9，紅方則傌二平一；包8平9，炮七平五；將5平6，傌七進六；馬2進3，傌六進四；包2平4，炮五退二；馬3退4，傌九平八；包9進3，傌一進三；將6進1，傌四退二；馬4進6，傌八進六；包4進1，傌一退三；士5進6，傌一平四；車9平8，傌四退二；車8退1，傌四進二；車8退3，炮五平一，紅方大佔優勢。

16.…………　車6平9　　17.炮一平二　卒3進1

18.炮二進三　包2平8　　19.傌六進四　包8平6

20.傌九平八　馬2進4

黑方應以改走車4退2為宜。

21.傌二進三　包6退2　　22.傌四進二　車9平6

23.炮七進二　包6平7　　24.傌八進六　卒3平2

25.傌八平六　車6進2　　26.仕四進五　將5平6

27.傌六平三　士5進4　　28.炮七平一

紅方勝。

第三種走法：車4進6

12.…………　車4進6　　13.傌九進二　馬2進3

黑方如改走車4退3，紅方則相七進五；卒1進1，仕六進五；包8平7，炮一退二；車4退1，兵五進一；包2進1，兵五進一；馬2進3，俥九平八；包2進1，傌七進五，包2平5，兵三進一；馬3退5，傌五進三；馬5退7，傌三進五；車4平5，俥二平五；馬7退5，雙方均勢。

14.俥九平八　卒3進1　　15.仕六進五　車4進1

16.相三進五　車4平3　　17.相五進七　………

紅方棄相，略嫌急躁，可考慮改走炮五平七牽制黑方子力，這樣紅方潛力很大。

17.………　車3進1　　18.仕五退六　包2平3

19.炮五平七　包8平9　　20.仕四進五　包9進4

21.炮七平五　車3退1　　22.俥二退四　車3平4

23.俥八進三

紅方多兵，佔優勢。

第21局　紅進正傌對黑進外馬（九）

1.炮二平五　馬8進7　　2.傌二進三　車9平8

3.俥一平二　馬2進3　　4.兵三進一　卒3進1

5.炮八進四　象7進5　　6.傌八進七　馬3進2

7.傌三進四（圖21）　………

如圖21形勢下，黑方有兩種走法：包8進5和馬2進3。現分述如下。

第一種走法：包8進5

7.………　包8進5　　8.傌七退五　車1進1

9.炮八平三　………

紅方如改走傌五進三，黑方則包8平5；俥二進九，馬7

退8；相七進五，馬8進6；俥九平七，車1平3；炮八平三，馬6進7；傌四進三，馬2進1；俥七平八，包2進6；前傌退四，車3平2；仕六進五，馬1進3；俥八平七，車2進6；俥七進一，包2平1；仕五退六，包1進1；相五退七，包1退3；相三進五，馬3退5；傌三進五，包1平5；仕四進五，車2退2；兵七進

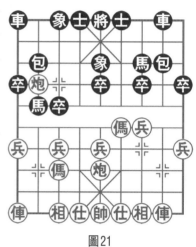

圖21

一，包5退2；傌四退六，車2平3；俥七進三，卒3進1；傌六進四，包5平6；相五進七，卒5進1；兵三進一，象5進7；傌四退六，卒5進1；傌六進七，卒5平4；相七退五，包6退3；傌七進九，包6平9，雙方均勢。

9.………	馬2進3	10.傌五進三	包2進5
11.炮五平二	包2平8	12.相七進五	卒1進1
13.俥二進一	車1平6	14.俥九平七	馬3退2
15.兵三進一	包8退4	16.俥二平八	馬2進1
17.俥八進二	卒1進1	18.兵三平二	包8退2
19.仕六進五	包8平9	20.俥七平六	包9進5
21.傌三進一	車6進4	22.俥六進五	士6進5
23.傌一進三			

紅方易走。

第二種走法：馬2進3

7.………	馬2進3	8.炮八平七	………

　　紅方如改走俥九進一，黑方則馬3進5；相七進五，車1進1；俥九平六，車1平3；俥二進六，紅方形勢略好。

　　8.………　　馬3進5　　9.相七進五　車1進1

　10.俥九平八　包2平4　　11.俥二進六　………

　　紅方如改走傌七進六，黑方則包8進3；傌四進五，馬7進5；傌六進五，車1平6；俥二進三，車8進2；俥八進六，士6進5；仕六進五，卒1進1；傌五進七，卒9進1；炮七平四，卒1進1；俥八平六，卒1進1；炮四平五，將5平6；炮五平四，將6平5；炮四退三，卒1進1；炮四退一，卒1進1；傌七退六，包4進2；俥六退一，車8退1，雙方各有顧忌。

　11.………　　車1平6　　12.傌四進三　車6進3

　13.俥八進四　包8平9　　14.俥二進三　馬7退8

　15.俥八平五　包9進4　　16.俥五進二　馬8進7

　17.俥五平六　士6進5　　18.兵五進一　車6進2

　19.兵五進一　卒3進1　　20.相五進七

紅方佔優勢。

第二節　紅平炮壓馬變例

第22局　紅進正傌對黑右包巡河(一)

　1.炮二平五　馬8進7　　2.傌二進三　車9平8

　3.俥一平二　馬2進3　　4.兵三進一　卒3進1

　5.炮八進四　象7進5　　6.炮八平七　車1平2

　7.傌八進七　包2進2

黑方升包巡河，準備以兌7卒與紅方對抗。如改走包8進4或包2平1，則雙方另有不同的攻守方法。

8.俥二進六 ………

紅方右俥過河，伺機壓馬擴大先手，是力爭主動的走法。

8.………… 卒7進1

黑方兌7卒活通子力，是一種常見的走法。

9.俥二平三 車8平7

黑方如改走馬7退5，紅方則俥九平八；車2進3，兵五進一；包8進4，俥三平二；車8進3，炮七平二；卒5進1，炮二進三；馬5退7，兵七進一；士4進5，兵七進一；象5進3，俥八進三；包8退3，傌七進六，紅方主動。

10.兵三進一 ………

紅方進兵吃卒，是近期流行的走法。

10.………… 包2平7 11.傌三進二 馬7退5

12.俥九進一 ………

紅方高橫俥，正著。

如改走傌二進一，則車7進3；炮七平三，車2進6；炮五平四，馬3進4；炮四進六，包8平7；相七進五，馬5進3；炮四退五，馬4進6；炮三平四，馬6進8；俥九進一，馬8進7；俥九平四，前包進5；仕四進五，後包平8；傌一退二，馬7退6；俥四進二，包7平9，黑方佔優勢。

12.………… 車7進3(圖22)

如圖22形勢下，紅方有兩種走法：傌二進三和炮七平三。現分述如下。

第一種走法：傌二進三

13.傌二進三　馬5退7

14.炮五平一　包7平9

黑方如改走車2進5，紅方則相七進五；包7進3，傌七退五；包7進1，傌五退七；包7平2，傌七進六；包2進1，仕六進五；包8進6，俥九退一；包2退2，炮一進四；包2平5，仕五進四；馬7進6，相三進五；包8進1，相

圖22

五退三；馬6進7，炮一進三；士6進5，傌六退四；包8退1，仕四退五；車2平6，俥九進二；車6進3，俥九平二，紅方攻勢強大。

15.炮一平三　包9平7　　16.相七進五　包8平7

17.炮三平一　前包平9　　18.傌三退一　卒9進1

19.俥九平三　包7進2　　20.炮一進三　馬7進6

21.兵七進一　卒3進1　　22.相五進七

紅方形勢稍優。

第二種走法：炮七平三

13.炮七平三　馬5退7

黑方如改走車2進5，紅方則傌二進四；卒5進1，俥九平二；包8平6，俥二進五；車2平6，傌四進五；象3進5，炮五進三；包6平7，炮三平一；後包進7，仕四進五；車6退1，炮一進三；後包退4，炮五退一；馬3進4，俥二平三；車6平5，俥三退六；馬4進5，傌七進五；車5進

1，傌五進三；象5進7，傌三進一，紅方佔優勢。

14.俥九平三	士4進5	15.炮三平四	包7平5
16.俥三進七	車2進5	17.傌二進四	包8平6
18.傌四進二	車2平8	19.傌二進四	士5進6

雙方均勢。

第23局　紅進正傌對黑右包巡河（二）

1.炮二平五	馬8進7	2.傌二進三	車9平8
3.俥一平二	馬2進3	4.兵三進一	卒3進1
5.炮八進四	象7進5	6.炮八平七	車1平2
7.傌八進七	包2進2	8.俥二進六	卒7進1
9.俥二平三	車8平7	10.兵三進一	包2平7
11.傌三進二	馬7退5		
12.俥九進一	車2進3(圖23)		

黑方進車捉炮，正著。

如圖23形勢下，紅方有三種走法：俥三進三、俥九平四和傌二進一。現分述如下。

第一種走法：俥三進三

13.俥三進三　………

紅方兌俥，嫌軟。

13.………　　　馬5退7

14.炮七平一　車2進2

15.兵五進一　………

紅方如改走傌二進四，黑方則車2平7，黑方佔優勢。

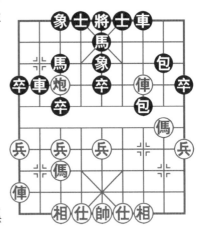

圖23

15.………　　卒3進1

黑方兌卒，是緊湊有力之著。

16.俥九平六　卒3進1　　17.傌七進五　包8平7

18.相三進一　前包平3　　19.相七進九　車2進2

20.相一退三　包3平7　　21.仕四進五　後包進7

22.仕五進六　車2退6　　23.傌五進七　車2平8

24.俥六平二　卒3平4　　25.仕六進五　後包平3

26.俥二退一　包7退4　　27.傌二退三　車8平2

黑方得相，佔優。

第二種走法：俥九平四

13.俥九平四　………

紅方平俥佔肋，準備棄子搶先。

13.………　　車2平3　　14.俥四進七　車7進3

15.傌二進三　馬3退2　　16.炮五平一　包7平9

17.傌三進二　馬5進3　　18.俥四進一　將5進1

19.炮一平二　卒5進1

黑方多子，佔優。

第三種走法：傌二進一

13.傌二進一　………

紅方傌踩邊卒、棄炮，是改進後的走法。

13.………　　車7進3

黑方兌車，正著。如改走車2平3，則傌一進二；馬5
進7，俥九平二；包8平9，俥二進六；包9退1，炮五平
一，紅方攻勢強大。

14.炮七平三　卒5進1　　15.傌一退三　車2平7

16.傌三退四　馬5退7　　17.炮五進三　士6進5

18.俥九平三　車7進5　　19.傌四退三　馬7進6

20.炮五退一

紅方多兵，稍好。

第24局　紅進正傌對黑右包巡河（三）

1.炮二平五　馬8進7　　2.傌二進三　車9平8

3.俥一平二　馬2進3　　4.兵三進一　卒3進1

5.炮八進四　象7進5　　6.炮八平七　車1平2

7.傌八進七　包2進2

8.俥二進六　包8平9（圖24）

黑方平包兌俥，試探紅方如何應手。

如圖24形勢下，紅方有兩種走法：俥二平三和俥二進三。現分述如下。

第一種走法：俥二平三

9.俥二平三　車8進2　　10.炮五平四　士4進5

11.相七進五　………

紅方如改走俥九平八，黑方則包9退2；俥八進四，車2進3；俥三平二，車8進1；炮七平二，卒5進1；炮二退五，車2平8；炮二平九，包9平7；相七進五，馬7進8；傌三進二，卒5進1；炮四平二，卒5進1；傌七進五，車8平5；傌五退三，馬8退6；傌二進三，卒3進1；俥八

圖24

平七，馬3進4；俥七平六，包2進5；仕六進五，車5平2，黑方有攻勢。

11.………… 包9退2 12.傌三進四 包9平6

黑方如改走包9平7，紅方則俥三平二；車8進1，炮七平二；馬7進8，兵三進一；馬8進7，兵三進一；卒5進1，仕六進五；包2進1，俥九平八；卒3進1，傌四進五；馬3進5，兵七進一，紅方佔優勢。

13.俥九平八 包9平7 14.俥三平二 車8進1

15.炮七平二 包2進2 16.仕六進五 卒5進1

雙方大體均勢。

第二種走法：俥二進三

9.俥二進三 ………

紅方進俥應兌，是穩健的走法。

9.………… 馬7退8 10.俥九平八 馬8進6

11.傌三進四 車2進3 12.炮七平三 ………

紅方炮打卒，進行交換，是穩健的走法。

12.………… 馬6進7 13.傌四進三 包9進4

14.俥八進四 車2平4 15.仕六進五 士6進5

16.傌三進四 ………

紅方應改走炮五平一，黑方如接走卒5進1，紅方則傌三進一，這樣要比實戰走法好。

16.………… 卒5進1

黑方挺中卒暢通車路，並可控制紅方傌路，是緊湊有力之著。

17.兵三進一 車4平6 18.傌四退三 卒5進1

黑方捨棄中卒，可以使右包左移後打兵欺傌助攻，巧妙

之著！

19.伸八平五　包2平7　　20.傌三進二　………

紅方如改走伸五平一，黑方則包9平7；伸一平三，車6平7；伸三退一，包7進5，黑方得伸。

20.…………　包7進3　　21.仕五進四　………

紅方棄仕，無奈之舉。如改走傌七退八，則包9平7；相三進一，車6平8，黑方得子。

21.…………　車6進4　　22.伸五平一　包9平7

23.傌七退五　車6進1

黑方呈勝勢。

第25局　　紅進正傌對黑右包巡河（四）

1.炮二平五　馬8進7　　2.傌二進三　車9平8

3.伸一平二　馬2進3　　4.兵三進一　卒3進1

5.炮八進四　象7進5　　6.炮八平七　車1平2

7.傌八進七　包2進2　　8.伸九平八　………

紅方開出左伸，也是常見的選擇。

8.…………　車2進3

黑方高車捉炮，是尋求變化的走法。

9.炮七平三　卒5進1

10.兵三進一　象5進7(圖25)

如圖25形勢下，紅方有兩種走法：炮三平七和傌三進四。現分述如下。

第一種走法：炮三平七

11.炮三平七　………

紅方平炮壓馬，逼迫對方交換，是簡化局勢的走法。

11.………… 　車2平3

12.俥八進五　象7退5

13.俥八退一　車3平7

黑方如改走士6進5，紅方則俥二進四；馬7進6，俥二平三；馬6退8，俥三進三；馬8進6，俥三退三；包8進5，兵七進一，卒3進1，俥八平七；車3進2，俥三平七；包8平5，相七進五；車8進7，傌三進四；車8退2，雙方均勢。

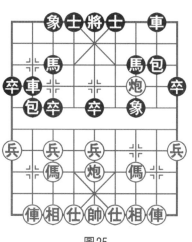

圖25

14.傌三進四　車7進1	15.傌七退五　包8進5
16.傌五進三　包8平5	17.俥二進九　馬7退8
18.相三進五　車7進2	19.俥八進二　馬8進7
20.俥八平三　車7退3	21.傌四進三　馬3進2
22.前傌退五　士4進5	23.兵七進一　馬2進1
24.兵七進一　象5進3	

雙方均勢。

第二種走法：傌三進四

11.傌三進四　車2平6　　12.俥二進四　………

紅方右俥巡河，正著。如改走俥八進四，則包8進3；傌四退三，包8退4；兵七進一，包8平2；俥二進九，馬7退8；俥八平九，卒1進1；俥九進一，後包平3；傌三進二，馬8進6；炮三進一，士6進5；兵七進一，包3進3；俥九退一，包3進5；仕六進五，車6平3；仕五進六，馬6

進5；炮三進二，象7退5；炮三平一，馬5進7；俥九平三，包3平1，黑方佔優勢。

12.………… 包8退1 13.炮五平四 ………

紅方以往曾走俥八進一，黑方則包8平2；俥二進五，馬7退8（應以改走包2進7為宜）；炮三進三，將5進1；俥八平六，車6進2；俥六進六，將5平6；仕六進五，車6退3；俥六進一，士6進5；炮五平四，車6平4；俥六平八，紅方佔優勢。

13.…………	包8平2	14.俥二進五	車6進2
15.俥八進五	馬3進2	16.俥二退七	象7退5
17.相三進五	馬2進3	18.仕四進五	卒5進1
19.炮三平七	馬3退4	20.傌七進八	卒3進1
21.傌八進九	包2進8		

黑方佔優勢。

第26局　紅進正傌對黑右包巡河（五）

1.炮二平五	馬8進7	2.傌二進三	車9平8
3.俥一平二	馬2進3	4.兵三進一	卒3進1
5.炮八進四	象7進5	6.炮八平七	車1平2
7.傌八進七	包2進2	8.俥九平八	卒7進1
9.俥二進四	………		

紅方如改走俥二進六，黑方則卒7進1；俥二平三，車8平7；俥八進四，車2進3；俥八平三，車2平3；前俥進一，車7進2；俥三進三，包8進2，雙方均勢。

9.………… 卒7進1

10.俥二平三 馬7進6（圖26）

　　如圖26形勢下，紅方有兩種走法：兵七進一和俥八進四。現分述如下。

第一種走法：兵七進一

11.兵七進一　………

　　紅方挺兌七兵，活通左傌，以展開攻勢，著法緊湊。

11.………　　卒3進1

12.俥三平七　包8平6

13.傌三進四　車8進5

14.俥八進四　包2平5

15.傌四進六　車2進5

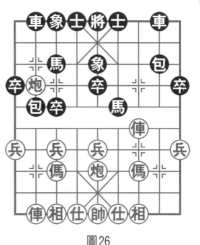

圖26

　　黑方如改走車8平3，紅方則俥八平七；包5進3，相三進五；車2進4，炮七進三；象5退3，傌六進七；車2退1，俥七平五；包6進5，俥五進二；車2平5，前傌退五；馬6進5，傌七進五；包5進4，和勢。

16.俥七平八　車8平2　　17.傌七進八　包5進3

18.相七進五　卒9進1

　　雙方大體均勢。

第二種走法：俥八進四

11.俥八進四　包8平7　　12.傌三進二　………

　　紅方如改走炮五平四，黑方則包2退3；相七進五，包2平7；俥八進五，後包進4；俥八退五，前包進1；俥八平四，後包進5；俥四進一，士4進5；俥四退二，後包進3；相五退三，包7平3，黑方多象，佔優。

12.………　　車8平7　　13.炮五平三　………

　　紅方如改走相三進一，黑方則士4進5；兵七進一，卒3進1；俥八平七，包2平3；俥三平四，馬6進8；俥四平二，包7進1；炮七平三，車7進3；俥二平三，車7進2；相一進三，雙方均勢。

13.…………	包7進5	14.俥三進五	象5退7
15.傌二退三	卒9進1	16.兵七進一	卒3進1
17.俥八平七	象3進5	18.傌三進四	車2進3
19.傌四進六	象5進3	20.傌六進七	車2平3
21.俥七平八	車3退1	22.俥八進一	象3退5

雙方均勢。

第三章
五八炮進三兵對三步虎轉屏風馬

　　紅方第3回合先不出俥而挺三兵，不讓黑方挺起7路卒，是想把棋局導向自己熟悉的領域。針對紅方搶挺三兵，黑方平包亮車，佈成三步虎陣形，以此避開中炮對屏風馬的俗套，是後手方的一種積極走法。此佈局的特點是左剛右柔，靈活多變，也是黑方對抗中炮進三兵的一個重要變例。

　　本章列舉了7局典型局例，分別介紹這一佈局中雙方的攻防變化。

第一節　黑飛右象變例

第27局　紅左俥過河對黑進車下二路(一)

　　1.炮二平五　馬8進7　　2.傌二進三　車9平8
　　3.兵三進一　包8平9

　　黑方平邊包，形成三步虎的陣形，是黑方對抗紅方搶挺三兵的一個重要變例。

　　4.傌八進七　卒3進1

　　黑方挺3卒，是改進後的走法。如改走馬2進3，則兵七進一，紅方易佔主動。

5.炮八進四 ………

紅方伸炮過河，準備打卒壓馬擴大先手，是此種局面下常用的戰術手段。

5.………… 馬2進3　6.炮八平七　車1平2

7.俥九平八　象3進5

至此，形成五八炮進三兵對三步虎的佈局陣勢。黑方飛右象，是穩健的走法。如改走象7進5，則傌三進四；包2進2，傌四進三；包9退1，炮五平三；車8進7，俥一進二；車8退5，相七進五，紅方持先手。

8.俥八進六 ………

紅方伸俥過河，封鎖黑方右翼，是流行多年的主流戰術。

8.………… 車8進8

黑方進車紅方下二路，試探紅方應手，是近年流行的走法。以往多走包2平1兌俥或車8進4巡河。

9.俥一進二 ………

紅方高兩步邊俥，是保持變化的積極走法。以往多走俥一進一，車8平9；傌三退一，包2平1；俥八進三，馬3退2；炮五平三，包9進4；傌一進二，包1平3；相七進五，包9退1；仕六進五，卒1進1；炮七平三，包3進4；傌三退四，馬2進3；兵三進一，馬3進4；兵三平四，馬7退8；兵五進一，馬8進9；前炮平二，馬4進6；炮三進五，士4進5；傌七進五，卒9進1；炮三退六，包3平4；炮三平四，馬6退8；兵四進一，馬8退9；炮二平五，馬7進6；兵五進一，紅方殘局易走。

9.………… 包2平1　10.俥八進三　馬3退2

11.傌三進四（圖27）　………

紅方躍出右傌，是力爭主動的走法。如改走兵五進一，則車8平4；炮七平三，馬2進3；兵五進一，士6進5；傌七進五，卒5進1；兵三進一，卒5進1；炮五進二，車4退4；俥一平二，車4平5；俥二進二，馬7進5；兵三平四，車5平6，雙方均勢。

如圖27形勢下，黑方有四種走法：包1平3、包9退1、車8退4和車8平6。現分述如下。

第一種走法：包1平3

11.…………　包1平3　　12.傌四進六　車8退4

13.傌六進四　………

紅方進傌襲槽，是保持變化的走法。

13.…………　車8退3　　14.炮五平三　馬2進1

15.炮七平六　象5退3　　16.兵三進一　馬7退5

17.俥一平二　………

紅方出俥捉車，是搶先的有力之著。

17.…………　車8平6

18.兵三進一　馬5進4

19.俥二進五　士6進5

20.俥二平七　………

紅方得回一子，局勢更趨有利了。

20.…………　象3進5

21.俥七退二　馬4進5

22.俥七平四　馬5退6

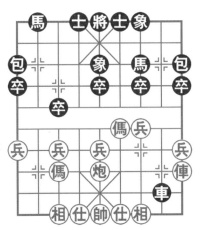

圖27

23.兵七進一　馬1進3　　24.相七進五

紅方大佔優勢。

第二種走法：包9退1

11.…………　包9退1　　12.炮七平三　馬2進3

13.兵三進一　象7進9

黑方如改走車8平3，紅方則傌四進二，也是紅方易走。

14.兵三平二　車8退3　　15.傌一平四　包9平6

16.傌四退三　車8平7　　17.傌四進六　車7進2

18.傌四平七　馬3進4　　19.兵二進一　士6進5

20.兵七進一　卒3進1　　21.傌七退四　卒1進1

22.傌七進六　車7退2　　23.炮五平八　………

紅方卸中炮側襲，攻擊點十分準確。黑方如接走包1平2，紅方則相三進五；車7平8，炮八平六，紅方佔優勢。

23.…………　將5平6　　24.炮八進七　將6進1

25.炮八退二

紅方佔優勢。

第三種走法：車8退4

11.…………　車8退4　　12.傌四進五　………

這裡，紅方另有兩種走法：

①傌四進三，包1平3；炮五平三，包9退1；相七進五，馬2進1；炮七平八，卒3進1；兵七進一，車8平2；炮八平六，車2平4；炮六平八，包9平3；傌一平二，車4平2；炮八平六，前包進5；炮三平七，包3進6；相五退七，包3退1；傌二進五，馬1進3；兵七進一，車2平3；傌二平三，車3平4，黑方易走。

②傌七退五，包1進4；傌五進七，車8平6；傌四退三，包1退1；俥一平二，卒7進1；俥二進五，馬7退5；兵五進一，馬5進3；兵三進一，車6平7；傌七進五，車7進2；兵五進一，卒5進1；炮五進三，士4進5；俥二退三，包1進1；俥二平三，車7平6；兵七進一，車6退3；兵七進一，車6平5；傌五進七，包1平3；傌三進四，車5平6；炮五退三，包3退2；傌七進五，馬2進4；炮五平四，車6平4；俥三進二，車4進2；傌四退六，包9進4，黑方易走。

12.…………　馬7進5　　13.炮五進四　士4進5

14.俥一平六　車8平5　　15.俥六進四　卒9進1

16.相七進五　馬2進3

雙方局勢平穩。

第四種走法：車8平6

11.…………　　車8平6

黑方平車捉傌，是改進後的走法。

12.炮五平四　　………

紅方如改走傌四進三，黑方則包9退1，黑方可抗衡。

12.…………　　車6平4　　13.相三進五　卒7進1

14.兵三進一　象5進7　　15.炮四平三　馬2進3

16.俥一平二　車4退5　　17.炮三進五　包1平7

18.炮七平五　　………

紅方炮打中卒，是先棄後取之著。

18.…………　　馬3進5　　19.俥二進四　象7退5

20.俥二平五　車4平5

黑方兌車，是穩健的走法。

21.傌四進五　包7進5　　22.傌七退五　包7退1

23.後傌進三　包7平3　　24.兵九進一　包3平9

和勢。

第28局　紅左俥過河對黑進車下二路（二）

1.炮二平五　馬8進7　　2.傌二進三　車9平8

3.兵三進一　包8平9　　4.傌八進七　卒3進1

5.炮八進四　馬2進3　　6.炮八平七　車1平2

7.俥九平八　象3進5　　8.俥八進六　車8進8

9.俥一進二　包2平1　　10.俥八進三　馬3退2

11.炮七平三　………

紅方以炮打卒，先得實惠。

11.………　馬2進3

黑方如改走包1平3，紅方則相七進九；車8平3，傌三退五；車3平4，兵三進一；車4退4，俥一平三；包9退1，炮三平四；包9平7，兵三進一；車4平6，炮四平九；包3進1，俥三進二；包7進2，兵七進一；卒3進1，俥三平七；車6平1，俥七平九；車1進1，炮九平五；士6進5，兵九進一，紅方多兵，易走。

12.兵三進一　馬3進4

黑方如改走士6進5，紅方則俥一平二；車8退1，炮五平二；象5進7，炮三進三；象7退5，炮三平一；包9平8，傌三進四；馬7進6，相三進五；馬3進2，紅方多一象，局勢略好。黑方子力活躍，也可抗衡。

13.俥一平二（圖28）　………

如圖28形勢下，黑方有兩種走法：車8平3和車8退

1。現分述如下。

第一種走法：車8平3

13.………… 車8平3

14.傌三退五　車3平4

15.炮五平三　………

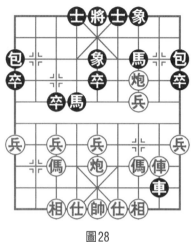

圖28

紅方如改走炮五平四，黑方則包1平3；炮三平九，象5進7；炮九進三，士4進5；兵七進一，包3進3；相七進九，包3進1；炮四退一，車4退3；傌二進五，馬7進6；傌二平八，馬4退3；傌八退四，卒3進1，黑方易走。

15.………… 馬4進3

黑方如改走馬4進6，紅方則後炮退一；車4退4，傌五進三；車4進3，傌七退九；車4平6，仕六進五；車6進1，傌三進四；車6退3，前炮進三；象5退7，炮三進六；包1進4，傌二進四；包1平5，相七進五；卒5進1，傌九進七；包5退1，炮三平八；包9進4，炮八進二；將5進1，傌二平一；車6進1，傌一進二；將5進1，傌一退三，紅方大佔優勢。

16.前炮平二　………

紅方平炮右翼，搶先發動攻勢，傌、雙炮、兵對黑方威脅很大。

16.………… 馬7退5　　17.兵三進一　馬5進3

18.炮二進三　車4退3

黑方如改走包9進4，紅方則兵三進一；車4退7，傌二

進三；車4平9，炮三退一；包9退1，傌五進三，紅方大佔
優勢。

19. 兵三進一　包9進4　　20. 兵三進一　車4平6
21. 俥二進一　包9進3　　22. 傌五進四　士4進5
23. 俥二平三　將5平4　　24. 兵三進一　車6平8
25. 俥三平一　車8平7　　26. 兵三平四　將4進1
27. 傌四退五　包9平8　　28. 兵四平五　士5進6
29. 炮二退八
紅方佔優勢。

第二種走法：車8退1

13. …………　車8退1
黑方兌車，是穩健的選擇。

14. 炮五平二　馬7退5　　15. 兵三平四　包9平7
16. 炮三平九　包7進4　　17. 兵五進一　馬5進7
18. 兵五進一　………
紅方衝中兵，活通傌路，保持多兵、稍佔優勢的局面。

18. …………　馬4進3　　19. 傌三進五　卒5進1
20. 兵四平五　馬7進8　　21. 傌五進四　包1退1
22. 兵五進一　卒9進1　　23. 仕六進五　包7退5
24. 相七進五　馬3退4
黑方應以改走象5進7為宜。

25. 炮九退一　馬8進6　　26. 炮九平六　馬6退4
27. 炮二平一
紅方多兵，佔優勢。

第29局　紅左俥過河對黑進車下二路（三）

1.炮二平五	馬8進7	2.傌二進三	車9平8
3.兵三進一	包8平9	4.傌八進七	卒3進1
5.炮八進四	馬2進3	6.炮八平七	車1平2
7.俥九平八	象3進5	8.俥八進六	車8進8
9.俥一進二	包2平1	10.俥八進三	馬3退2
11.炮七平三	馬2進3	12.俥一平二	………

紅方出俥邀兌，是緩步進取的走法。

12.………　　車8平3

黑方平車捉傌、避兌，是不甘落後的走法。如改走車8退1，則炮五平二；包9進4，炮二進一；包9進4，炮二進一；包9退1，相七進五；卒1進1，兵三進一；馬3進4，兵七進一；卒3進1，相五進七；馬7退5，兵三平四；馬5進3，相七退五，紅方易走。

13.傌三退五　　車3平4(圖29)

如圖29形勢下，紅方有兩種走法：炮五平四和炮五平三。現分述如下。

第一種走法：炮五平四

14.炮五平四　　馬3進4　　15.兵三進一　　………

紅方衝三兵過河，可使右炮「生根」。如改走兵七進一（伏卒3進1，再炮四退一打死車的手段），則馬4進6，黑方易走。

15.………　　包1平3　　16.兵七進一　　………

紅方如改走炮四進六，黑方則馬7退9；兵三平四，包9進4；兵七進一，包3進3；相七進九，包3進1；兵五進

一，卒3進1；兵四平五，馬4
進2；炮四退七，車4退3；俥
二平五，馬2進1；前兵進
一，車4進1（如包9平1，則
傌七進九，包3進3，傌五退
七，馬1進3，炮四平六，卒3
進1，炮三退五，卒3平2，仕
四進五，卒2平1，俥五平
七，紅方佔優勢）；炮三平
九，馬1進3；炮四平七，包3
進2，黑方尚可一戰。

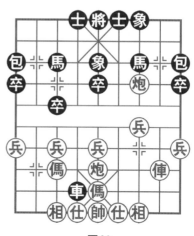

圖29

16.…………	包3進3	17.相七進九	包3進1
18.炮四進六	馬7退9	19.兵三平四	卒3進1
20.相九進七	象5進7	21.傌五進四	包9平2
22.仕六進五	車4平3		

黑方有攻勢。

第二種走法：炮五平三

14.炮五平三　………

紅方平炮三路，是新的嘗試。

14.…………	車4退3	15.兵三進一	馬7退5
16.兵三平四	車4平6	17.俥二進三	包9平6
18.兵四平五	卒5進1	19.傌五進六	馬3進5

黑方進中馬，使紅方傌既得實惠，又佔據好位，讓紅方
走得太舒展。此時應走車6平4，前炮退三，包6平7兌炮，
這樣黑方可以抗衡。

20.傌六進五　車6進2　21.俥二退三　車6退3

22. 後炮平五　　後馬進3　　23. 俥二進四　　卒9進1

24. 炮三進二　　卒1進1　　25. 炮三平七　　包1進1

26. 俥二退二　　包6平9　　27. 兵七進一　　車6退3

這裡不如直接卒3進1兌兵好。

28. 炮七退三　　象5進3　　29. 兵七進一

紅方大佔優勢。

第30局　紅左俥過河對黑進車下二路(四)

1. 炮二平五　　馬8進7　　2. 傌二進三　　車9平8

3. 兵三進一　　包8平9　　4. 傌八進七　　卒3進1

5. 炮八進四　　馬2進3　　6. 炮八平七　　車1平2

7. 俥九平八　　象3進5　　8. 俥八進六　　車8進8

9. 炮七平三　　………

紅方炮擊7卒，著法新穎。

　9. …………　馬3進4(圖30)

黑方躍馬出擊，力爭主動。

如圖30形勢下，紅方有兩種走法：兵三進一和俥一進一。現分述如下。

　第一種走法：兵三進一

10. 兵三進一　　卒3進1

11. 俥八退一　　馬4進3

12. 炮五退一　　………

紅方退炮，是保持變化的走法。

　12. …………　　車2進1

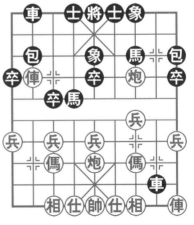

圖30

13. 俥一進一　車8退7

　黑方退車避兌，正著。如改走車8平9，則傌三退一，
黑方車、包被牽，紅方主動。

　14. 俥八進一　包2平4　　15. 俥八平六　士6進5

　16. 炮五平九　………

　紅方平炮側襲，是靈活的走法。

　16.………　車2進3　　17. 炮九進五　包4平1

　18. 俥六平七　車2平7　　19. 傌三進四　車8進4

　20. 俥七退二　車7進5

　黑方如改走車7平6，則較為穩健。

　21. 炮三退五　………

　紅方退炮，是攻守兼備之著。

　21.………　馬7進8　　22. 傌七退五　車7退1

　黑方用車砍炮，授人以隙。應改走車8平6，紅方如俥
七平四，黑方則馬8進6；傌五退三，馬6進8，黑方先棄後
取，這樣雙方大體均勢。

　23. 俥一平三　車8平6　　24. 俥七平四　馬8進6

　25. 傌五進三　馬6退4　　26. 炮九平七　卒9進1

　27. 俥三平二

　紅方佔優勢。

第二種走法：俥一進一

　10. 俥一進一　………

　紅方兌俥，是穩健的走法。

　10.………　車8平9　　11. 傌三退一　卒3進1

　12. 俥八退一　馬4退3

　黑方如改走卒3進1，紅方則俥八平六；卒3進1，俥六

平八，紅方持先手。

13.俥八退二　卒3平4

黑方可以考慮改走包9進4，紅方則傌一進二，交換一手後，黑方再卒3平4比較好。

14.兵七進一	卒4平3	15.兵五進一	包2平1
16.俥八進六	馬3退2	17.傌七進五	卒3平4
18.兵五進一	卒5進1	19.炮五進三	馬7進5
20.炮三平九	士4進5	21.炮九平一	馬5進3

黑方足可一戰。

第二節　黑右包巡河變例

第31局　黑右包巡河對紅高右俥

1.炮二平五	馬8進7	2.傌二進三	車9平8
3.兵三進一	包8平9	4.傌八進七	卒3進1
5.炮八進四	馬2進3	6.炮八平七	車1平2
7.俥九平八	包2進2		

黑方升包巡河，是近期流行的走法。

8.俥一進一（圖31）………

紅方高右俥，著法積極。

如圖31形勢下，黑方有三種走法：象3進5、象7進5和卒7進1。現分述如下。

第一種走法：象3進5

8.………　象3進5　9.傌三進四　車8進5

黑方如改走卒7進1，紅方則兵三進一；車8進5，俥一

平四；包2平7，傌四進六；車2進9，傌七退八；馬3退1，傌六進四；包9進4，俥四平三；象7進9，雙方對搶先手。

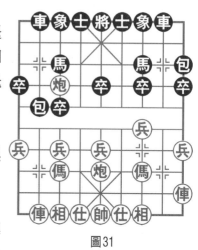

圖31

10.俥一平三　………

紅方如改走兵七進一，黑方則有以下兩種走法：

①卒3進1，傌四進六；馬7退8，相七進九；包2進2，俥一平六，雙方對搶先手。

②車8平7，俥一平四；車7退1，俥八進四；卒3進1，俥八平七；士6進5，相三進一；包2進2，雙方形成互纏局面。

10.…………　卒7進1　　11.傌四進三　包9進4

12.俥三平四　士6進5

黑方補士，是失敗的根源。應改走士4進5，紅方如俥四進七，黑方則包2退2，黑方陣形穩固，可以一戰。

13.俥四進七　………

紅方俥卡象腰，猶如猛虎下山。

13.…………　包2退3

無奈之著！此時不能包2退2，因紅方傌三進五，黑方包2平5，紅方再俥八進九後，黑方馬不敢吃紅方俥，底線有悶殺。

14.俥四退五　包9進3　　15.俥八進七　車8平7

16.傌七退五 ………

紅方借助俥捉包的先手，爭得俥八進七關鍵的一步棋，黑方右翼立刻癱瘓；紅方再回傌保相，不給黑方反撲的機會。

16.………… 車7平4　17.俥八平七　車4進3

黑方如改走包2進8，紅方則傌五進七；包2平1，俥四進五，黑方難應對。

18.俥七平八 ………

紅方平俥，化解黑方沉底包的威脅，保持多子及進攻的態勢。

18.………… 車2平3　19.俥八進一　車3進3

20.傌五進三　車4平7　21.後傌退五　車3平4

22.俥四進五　象5退3　23.俥八退一　士5進4

24.俥八平七　車7退3　25.俥七進二

紅方大佔優勢。

第二種走法：象7進5

 8.………… 象7進5　 9.傌三進四　車2進3

10.炮七平三　卒5進1　11.俥八進四　士6進5

12.兵三進一　象5進7

黑方飛象吃兵，是新的嘗試。如改走車8進5，則傌四進五；車8平2，炮三平八；包2平1，傌五進三；車2退2，俥一平二，士5退6，炮五平二；包9平8，炮二平四；包8平9，兵三平四；車2平7，傌三進二；包9進4，傌二退四；車7退2，形成混戰局面。

13.兵七進一　卒3進1　14.俥八平七　車2平6

15.炮五平四　車6平4　16.俥一平三　包2退3

黑方退包失象，造成被動局面。

17.俥三進四　車8進5

黑方如改走包2平3打俥，紅方則俥七平六；車4進2，傌七進六；車8進5，傌六退四，紅方大佔優勢。

18.相七進五　包2平3　　19.俥七平八　包9進4

20.傌四進二　………

紅方進傌兌車，乃取勢佳著。

20.…………　車8進2

黑方不敢吃俥，紅方傌七進八後，黑方必丟一子。

21.仕六進五　象3進5　　22.俥三平五　車4平7

23.傌二退一　車8退1　　24.傌一進二　車7平5

25.俥五進一　馬7進5　　26.傌二進四

紅方佔優勢。

第三種走法：卒7進1

8.…………　卒7進1

黑方挺卒邀兌，活通馬路。

9.兵三進一　………

紅方如改走俥八進四，黑方則卒7進1；俥八平三，馬7進6；兵七進一，卒3進1；俥三平七，象3進5，雙方局勢平穩。

9.…………　包2平7　　10.俥八進九　包7進5

11.仕四進五　馬3退2　　12.俥一退一　包7退1

13.俥一平三　車8進8　　14.傌三進四　象3進5

15.兵五進一　包9進4　　16.傌七進五　包9平7

17.俥三平四　馬2進4　　18.炮七平八　士4進5

19.炮五平九　後包平3　　20.傌四退五　包3平2

21.前傌進三　　包2退1

黑方應改走車8退3，這樣較為積極。

22.傌三進四　　包7退4　　23.俥四平三　　象7進9

24.炮八退一　　士5進6　　25.炮八平三　　象9進7

26.俥三進五　　車8退5　　27.炮九進四　　包2退2

28.俥三進二　　包2平6　　29.炮九平四　　車8平6

黑方多卒，易走。

第32局　黑右包巡河對紅左俥巡河

1.炮二平五　　馬8進7　　2.傌二進三　　車9平8

3.兵三進一　　包8平9　　4.傌八進七　　卒3進1

5.炮八進四　　馬2進3　　6.炮八平七　　車1平2

7.俥九平八　　包2進2　　8.俥八進四　　卒7進1

9.兵七進一　　………

紅方如改走俥一進二，黑方則卒7進1；俥八平三，馬7進6；俥一平二，車8進7；炮五平二，象3進5；炮七平一，車2進1；傌三進二，包9進4；兵七進一，包2進3；炮二平八，車2進6；傌七進六，包9退1；傌六進四，包9平7；傌四進二，士4進5；前傌退三，卒3進1；相三進五，卒3平4；傌三進二，卒4進1；後傌進四，車2退1；傌四退六，車2平1，黑方佔優勢。

9.…………　　卒3進1　　10.俥八平七　　卒7進1

11.俥七平三　　馬7進6　　12.俥一進一　　………

紅方高橫俥，是力爭主動的走法。如改走俥三平四，則馬6退5；炮七平一，車8進3；炮一退二，馬5進7；俥四進二，包9平5；俥一平二，車8進6；傌三進二，馬7退

8；俥四進二，馬8進9；俥二進三，士4進5；炮一平三，包2退3；俥四退二，馬9退8；俥三進四，包2平3；炮五平三，馬8進6；俥四平三，象7進9；前炮平二，雙方對搶先手。

12.………… 象3進5　　13.傌七進八 ………

紅方外肋進傌，正著。如改走俥一平六，則車2進3；炮三平七，馬6進7；俥六進五，士4進5；俥七平三，馬7進5；相三進五，卒9進1；傌七進八，包2平3；傌八進六，包9平6；俥三平七，車2進1；傌三進四，包6進7；帥五平四，車8進9；帥四進一，車8退1；帥四退一，車2進4；傌四退五，車2平6；帥四平五，車8平7，黑方佔優勢。

13.………… 士4進5(圖32)

黑方如改走車2進3，紅方則俥一平七；士4進5，俥七進二；車8進8，炮七平一；卒5進1，炮一平七；包9平7，傌三進四；車8退5，炮五平七；包2平3，後炮進三；象5進3，傌四退六；包7進7，俥三退四；車2進2，炮七平三；車2平4，傌六退七；車4退1，炮三退一；車8進1，兵五進一；馬3進5，兵五進一；車8平7，兵五平六；車7進5，兵六平五；馬6退7，兵五進一；馬7進5，雙方局勢平穩。

如圖32形勢下，紅方有三種走法：俥一平六、傌三進四和俥一平四。現分述如下。

第一種走法：俥一平六

14.俥一平六　包2平5　　15.炮五進三　卒5進1

16.炮七退四　車8進6　　17.俥三平四　包9平6

黑方平包打俥，力爭先手。

18.俥四進一　　車2進5

19.俥四平五　　車8平7

20.俥六進一　　包6平7

21.相三進一　　車2進2

22.馬三退五　　包7平8

23.俥六平二　　包8進4

24.炮七平五　　馬3進2

25.馬五退三　　包8平5

26.仕四進五　　車2進2

27.俥二進二　　馬2進3　　28.俥二平七　　車2平3

黑方佔優勢。

圖32

第二種走法：馬三進四

14.馬三進四　　包2平3　　15.馬四進六　　車8進5

黑方車騎河兌俥，是搶先之著。

16.俥三平二　　馬6進8　　17.馬六進四　　包9平6

18.馬八進六　　車2進3　　19.炮五平七　　包3進5

20.前炮退六　　馬3進4　　21.馬四退三　　馬8進7

22.俥一平六　　馬7退5　　23.馬三退五　　馬4進5

24.俥六進二　　馬5退6

黑方佔優勢。

第三種走法：俥一平四

14.俥一平四　　車8進4　　15.馬八進六　　包9平6

16.俥四平八　　包2平3　　17.俥八進八　　馬3退2

18.炮七平一　　卒1進1

黑方如改走馬6退7,紅方則傌三進三;車8平4,炮五進四;馬2進3,傌三退一;馬3進2,相三進五;包3進3,傌三進四;車4平6,傌四退六;包3退1,兵五進一;包3平9,炮五退一;包9進3,仕四進五;車6平8,仕五退六;馬2退3,炮一進三;將5平4,傌三平六;將4平5,傌六平四;包9退3,傌四進一;車8平5,傌四退四;車5進1,傌四平一,紅方多子,呈勝勢。

19. 炮一進三　車8退4　　20. 炮一退四　車8進4

21. 炮一進四　車8退4　　22. 炮一退四　車8進3

23. 兵九進一　車8進1　　24. 炮一進四　車8平9

25. 炮一平二　車9平8　　26. 炮二平一　馬2進3

27. 傌六進五　車8平7　　28. 傌五進七　將5平4

29. 傌三平七　包3退3　　30. 傌七進三　車7進3

31. 傌七進一

紅方易走。

第33局　黑右包巡河對紅右傌巡河

1. 炮二平五　馬8進7　　2. 傌二進三　車9平8

3. 兵三進一　包8平9　　4. 傌八進七　卒3進1

5. 炮八進四　馬2進3　　6. 炮八平七　車1平2

7. 俥九平八　包2進2

8. 傌三進四(圖33)　………

如圖33形勢下,黑方有兩種走法:卒7進1和象3進5。現分述如下。

第一種走法:卒7進1

8. …………　卒7進1　　9. 兵三進一　車8進5

黑方車騎河捉傌，是上一回合兌卒的後續手段。如改走包2平7，則傌八進九；馬3退2，傌一進一；象3進5，傌一平四；馬2進3，傌四進六；馬7進6，傌六進七；包9平3，炮五進四；士6進5，傌八進三；卒1進1，炮七平九；馬6退7，炮五平七；車8進8，仕六進五；車8平6，相

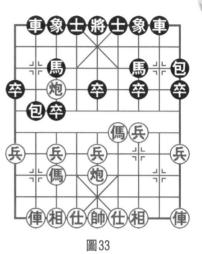

圖33

七進五；車6退4，傌八平三；車6平4，炮九進三；包3退2，兵七進一；卒3進1，傌三平七；車4退1，傌七進八；車4平5，傌七平五；車5平8，炮七退五，紅方多兵，易走。

　　10.傌八進四　包2平7　　11.傌八進五　………
紅方應以改走傌八平六為宜。

　　11.………　　馬3退2　　12.傌四進五　馬7進5
　　13.炮五進四　包7平5　　14.相三進五　象3進1
　　15.炮五平九　馬2進3　　16.炮九平八　車8平2
　　17.炮八平一　車2平7　　18.炮一退一　車7退2
　　19.兵五進一　包5退3　　20.仕四進五　車7平3
黑方多子，佔優。

第二種走法：象3進5

　　8.………　　象3進5
黑方飛象，是穩健的走法。

　　9.傌四進三　車2進3　　10.炮五平三　車8進7

11.俥一進二　車8平9　　12.相三進一　包9進4

13.傌三進五　象7進5　　14.炮三進五　車2平3

15.俥八進五　包9平3　　16.傌七退五　卒3進1

17.傌五進三　車3進1　　18.俥八進一　車3平2

19.俥八平六　車2平4　　20.俥六平八

雙方大體均勢。

第二部分

五六炮進三兵
對屏風馬

　　五六炮進三兵對屏風馬，是一種穩中求變的佈局陣勢。這種佈局早在20世紀60年代就非常流行，為棋風細膩的穩健型棋手所採用。

　　五六炮進三兵對屏風馬這一部分，我們列舉了7局典型局例，分別介紹這一佈局中雙方的攻防變化。

五六炮進三兵對屏風馬左包巡河

第一節　紅進炮卒林變例

第34局　紅進炮卒林對黑飛左象(一)

1.炮二平五	馬8進7	2.傌二進三	車9平8
3.俥一平二	馬2進3	4.兵三進一	卒3進1
5.傌八進七	卒1進1	6.炮八平六	………

至此，形成五六炮進三兵對屏風馬進3卒的佈局陣勢。紅方平仕角炮，準備開出左俥，是穩步進取的走法。

6.………　包8進2

黑方左包巡河，正著。如改走馬3進2，則炮六進三；馬2進1，俥九平八，紅方佔優勢。

7.炮六進四　………

紅方進炮卒林，既可打卒，又可壓馬，是五六炮變例中的重要戰術手段。如改走俥九進一，則卒1進1；兵九進一，車1進5，黑方足可抗衡。

7.………　象7進5

黑方飛左象，是常見的走法。以往黑方曾走車1平2，

紅方如俥二進四，黑方則包2平1；俥九平八，車2進9；傌九退八，象7進5；傌八進七，馬3進4；炮六進一，包8平5；炮六平三，車8進5；傌三進二，包1平7；炮五進三，卒5進1；相七進五，馬4進3；傌二進三，卒5進1；兵五進一，馬3退5；仕六進五，馬5進3；傌三退二，包7平9；傌二進一，包9進4，黑方略佔先手。

8.俥二進四　卒1進1　　9.兵九進一　車1進5

10.炮六平七(圖34)　………

紅方平炮壓馬，九路俥準備開出，「轉圈炮」的走法很耐人尋味。

如圖34形勢下，黑方有兩種走法：包2進5和包2平1。現分述如下。

第一種走法：包2進5

10.…………　包2進5　　11.兵三進一　………

紅方棄三兵，強兌黑方車，造成黑方右翼受攻的局面，是紅方預謀已久的戰術手段。

11.…………　車1平8

12.傌三進二　卒7進1

13.俥九平八　卒7進1

黑方如改走包8退1，紅方則傌二進三；包8進4，傌九進八，紅方主動。

14.俥八進二　卒7平8

黑方如改走包8平7，紅方則炮五平三；包7平5，仕六進五；卒7平8，俥八進

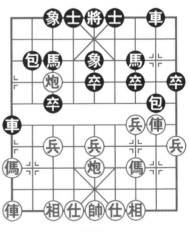

圖34

五；馬3退5，傌九進八；包5平7，炮三平五；車8進4，俥八平六；馬5退7，傌八進六；卒3進1，兵七進一；士6進5，俥六進一；象5進3，傌六進七；象3退1，俥六平八；象3進5，俥八平六；包7平3，炮七平八，紅方大佔優勢。

15.俥八進五	馬3退5	16.炮七平九	馬7進6
17.炮五進四	馬6進4	18.炮五退二	包8平5
19.炮九進三	馬4退5	20.仕六進五	包5進2
21.相三進五	車8進2	22.傌九進八	卒3進1
23.傌八進七	後馬退7	24.傌七進五	

紅方大佔優勢。

第二種走法：包2平1

10.…………	包2平1	11.俥九平八	包1進5
12.相七進九	包8平5	13.俥八進七	馬3退5
14.俥八平六	………		

紅方如改走相九退七，黑方則卒7進1；俥二進五，馬7退8；炮五進三，卒5進1；傌三進二，馬5進7；傌二進三，卒7進1；俥八進一，士6進5；俥八平六，象5進7；傌三退五，卒7平6；相三進五，馬8進6；兵七進一，卒3進1；傌五退七，車1退2；炮七平八，馬6進5；俥六退二，象7退5，雙方局勢平穩。

14.…………	包5進3	15.俥二進五	馬7退8
16.相三進五	車1進2	17.傌三進四	馬5進7
18.俥六退一	士6進5		

黑方如改走馬8進6，紅方則炮七進一；馬6退8，仕四進五；士6進5，炮七平三；馬8進7，傌四進五；馬7進

5，俥六平五；車1平5，俥五平三；車5退1，俥三平一；
車5平3，和勢。

19.仕四進五　馬8進6　　20.傌四進五　馬7進5
21.炮七平五　馬6進5　　22.俥六平五　車1平5
23.俥五平三　卒9進1
和勢。

第35局　紅進炮卒林對黑飛左象（二）

1.炮二平五　馬8進7　　2.傌二進三　車9平8
3.俥一平二　馬2進3　　4.兵三進一　卒3進1
5.傌八進九　卒1進1　　6.炮八平六　包8進2
7.炮六進四　象7進5　　8.俥二進四　卒1進1
9.兵九進一　車1進3　　10.炮六平三　………

紅方如改走俥九平八，黑方則馬3進2；俥八進五，包8
平2；俥二進五，車1平4；俥二退五，車4進2；兵三進
一，車4平8；傌三進二，卒7進1；相三進一，前包進2；
傌二退三，前包進1；傌三進四，後包進4；炮五進四，士6
進4；兵五進一，後包平9；炮五平三，包9退1；傌四進
二，馬7退8；兵九進一，包9平8；炮三平六，包2平8；
炮六退一，卒9進1，黑方易走。

10.…………　車1進2（圖35）

如圖35形勢下，紅方有兩種走法：兵三進一和傌九退
七。現分述如下。

第一種走法：兵三進一

11.兵三進一　車1平8　　12.傌三進二　車8進3
13.兵三平二　………

紅方如改走炮五平三，黑方則包2進2；兵三平二，車8平7；俥九平八，車7進3；炮三進五，車7退4；相七進五，包2平8；俥八進六，包8退1；俥八退二，車7進4；兵一進一，包8進1；俥八平五，馬3進4；傌二進四，車7平6；傌四進二，車6退3；俥八平六，車6平8；俥六進一，包8進5；俥六進一，和勢。

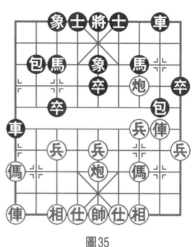

圖35

13. …………	車8平7	14.傌二進四	馬3進4
15.俥九平八	包2平4	16.俥八進四	車7平6
17.兵二平三	馬7進6	18.兵三平四	車6進1
19.炮五進四	士6進5	20.仕六進五	車6退1
21.炮五退一	馬4進5	22.相七進五	馬5退4
23.俥八平三	車6平5	24.炮五平二	車5平8
25.炮二平五	車8平5	26.炮五平二	車5平8

雙方不變作和。

第二種走法：傌九退七

11.傌九退七	車1進4	12.傌七退九	馬3進4
13.傌九進八	馬4進3	14.傌八進六	包2進4
15.傌三進四	包2平4	16.傌四退六	士6進5

黑方如改走車8進3，紅方則兵三進一；象5進7，傌六進七；士6進5，傌七退五；馬3退5，兵五進一；車8平

7，俥二進一；象7退5，相三進一；車7進3，俥二進二；
車7退2，和勢。

17.兵五進一	包8平4	18.俥二進五	馬7退8
19.炮五進四	馬8進6	20.兵五進一	馬6進7
21.兵五平六	馬7退6	22.炮五退四	馬3退4
23.炮五平一	馬4進5	24.傌六進五	馬5進7
25.兵一進一	馬7退8		

雙方局勢平穩。

第36局　紅進炮卒林對黑飛左象（三）

1.炮二平五	馬8進7	2.傌二進三	車9平8
3.俥一平二	馬2進3	4.兵三進一	卒3進1
5.傌八進九	卒1進1	6.炮八平六	包8進2
7.炮六進四	象7進5		
8.俥二進四	馬3進2(圖36)		

如圖36形勢下，紅方有
兩種走法：炮六平三和炮六
進一。現分述如下。

第一種走法：炮六平三

9.炮六平三　包8平5

10.俥二進五　馬7退8

11.兵三進一　………

紅方如改走俥九進一，
黑方則卒1進1；炮五進三，
卒5進1；兵九進一，車1進
5；相三進五，車1退2；俥九

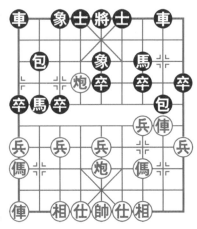

圖36

平二，車1平7；俥二進八，卒3進1；兵七進一，馬2進4；俥二退八，車7平6；兵三進一，馬4進5；俥二平八，包2平3；相七進五，車6進4；俥八進六，包3退1；俥八進一，包3進1；傌三進二，車6平5；仕六進五，車5平1；俥八退三，車1進2；仕五退六，車1退6；俥八平五，雙方各有顧忌。

11.…………	象5進7	12.俥九進一	包2平7
13.傌三進四	包5進3	14.相三進五	馬2退3
15.俥九平二	馬8進6	16.炮三平四	包7平5
17.仕四進五	卒1進1	18.俥二進七	車1進1
19.兵九進一	包5平4	20.俥二平三	包4退1
21.俥三退三			

紅方得象，佔優。

第二種走法：炮六進一

9.炮六進一　包8平5

黑方平包兌俥，是簡化局勢的走法。

| 10.俥二進五 | 馬7退8 | 11.炮五進三 | 卒5進1 |
| 12.炮六退二 | 卒3進1 | | |

黑方如改走馬2進1，紅方則俥九平八；包2平4，俥八進六；馬8進6，炮六退三；卒3進1，俥八退三；卒3平2，俥八進一；車1進3，炮六平五；士6進5，炮五進三；馬6進8，相三進五；卒7進1，兵三進一；馬8進7，俥八平二；馬7退8，兵七進一；車1平3，傌九進七；馬1進3，仕四進五；包4平3，傌七進五，紅方佔優勢。

| 13.兵七進一 | 馬2進4 | 14.俥九平八 | 包2平3 |
| 15.相七進五 | 車1進3 | 16.俥八進七 | 車1平3 |

17.兵九進一　卒1進1　　18.傌九進七　卒1進1

19.傌七進九　士6進5　　20.俥八退一　車3平2

21.傌九進八　卒1平2　　22.炮六進一　卒2平3

23.傌三進四

紅方殘局易走。

第37局　紅進炮卒林對黑飛左象（四）

1.炮二平五　馬8進7　　2.傌二進三　車9平8

3.俥一平二　馬2進3　　4.兵三進一　卒3進1

5.傌八進九　卒1進1　　6.炮八平六　包8進2

7.炮六進四　象7進5

8.俥二進四（圖37）　………

　如圖37形勢下，黑方有兩種走法：車1平2和包2進5。現分述如下。

　第一種走法：車1平2

　8.…………　車1平2

　9.俥九平八　馬3進2

10.炮五平八　包2進5

11.俥八進二　馬2退3

黑方退馬兌俥，是簡化局勢的走法。

12.俥八進七　馬3退2

13.相三進五　馬2進3

14.炮六進一　………

紅方進炮打馬，擾亂黑方陣形。

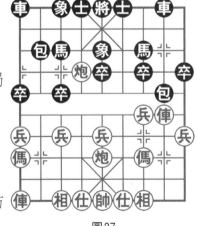

圖37

14.…………　象5退7　　15.傌三進四　包8平6

16.俥二進五　馬7退8　　17.炮六平二　卒9進1

18.炮二退二　象7進5　　19.兵三進一　包6平8

紅方渡兵兌包，是搶先之著。

20.兵三平二　卒7進1　　21.傌九退七　馬8進7

22.兵二平一　馬3進2　　23.傌七進八　馬2進3

24.仕四進五　馬3退2　　25.傌八進九　馬2進1

26.傌九退八

紅方殘棋易走。

第二種走法：包2進5

　8.…………　包2進5

黑方進包打傌，是新的嘗試。

　9.炮六平三　馬3進4　　10.俥九進一　………

紅方高橫俥，嫌軟，應改走俥九平八，黑方則車1平
2；兵三進一，象5進7；傌三進四，馬4進6；俥二平四，
士6進5；仕六進五，雙方均勢。

10.…………　車1平2　　11.俥九平六　馬4進3

12.俥六進一　包8平5　　13.俥二進五　馬7退8

14.仕四進五　馬3進2　　15.俥六進四　包5進3

16.相三進五　馬8進6　　17.炮三進三　………

紅方應以改走傌三進二為宜。

17.…………　士6進5　　18.傌三進四　包2平3

19.炮三平一　車2進5　　20.俥六退五　車2平6

21.俥六平八　車6進1

黑方佔優勢。

第38局　紅進炮卒林對黑飛左象(五)

1.炮二平五	馬8進7	2.傌二進三	車9平8
3.俥一平二	馬2進3	4.兵三進一	卒3進1
5.傌八進九	卒1進1	6.炮八平六	包8進2
7.炮六進四	象7進5		
8.炮六平三(圖38)	………		

紅方以炮打卒，謀取實利。如改走炮六平七，則車1平2；俥九平八，包2進4；俥二進四，士6進5；兵七進一，卒3進1；兵三進一，卒7進1；俥二平七，包8進2；炮五平七，馬3退1；兵九進一，馬1進2；俥七平八，卒1進1；前俥進一，卒1進1；後炮進一，包8平7；相三進五，車8進7；後炮平三，包2平7；傌三退五，卒1進1；前俥進一，車2進3；俥八進六，卒1進1，黑方多卒，佔優勢。

如圖38形勢下，黑方有三種走法：卒1進1、車1平2和包2進2。現分述如下。

第一種走法：卒1進1

8.………… 　卒1進1

9.兵三進一　………

紅方棄兵，是爭先之著。

9.………… 　象5進7

10.俥九平八　包2進2

11.俥二進四　………

紅方如改走兵九進一，黑方則車1進5；俥八進四，車1平2；傌九進八，象7退5；俥

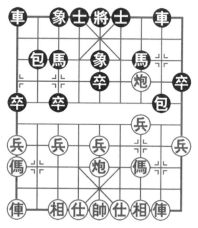

圖38

二進四，士6進5，雙方局勢平穩。

11.…………	卒1進1	12.傌九退七	象7退5
13.俥八進四	包8平5	14.兵七進一	卒3進1
15.俥八平七	馬3進4	16.俥二平六	包2退1
17.俥七進二	包5進3	18.俥六進一	車8進3
19.傌三進四	車1進5	20.俥六平二	車8進1
21.傌四進二	包5平7	22.俥七平八	車1平7
23.炮三退四	車7進2	24.傌二進三	車7退5
25.傌七進五	卒5進1	26.俥八平一	

紅方多子，大佔優勢。

第二種走法：車1平2

8.…………	車1平2	9.俥九進一	包2平1
10.俥九平四	車2進5	11.俥二進四	包8平5

黑方平包兌俥，是簡化局勢的走法。

12.俥二進五	馬7退8	13.俥四進五	車2平7
14.炮三平五	馬3進5	15.炮五進三	馬8進7
16.傌三進四	包1進1	17.俥四進二	士6進5
18.相三進五	車7進1	19.傌四進六	馬5進7
20.仕六進五	車7平6	21.俥四平三	後馬進5
22.兵七進一	卒3進1	23.相五進七	車6退2
24.兵五進一	馬7進6	25.傌六進八	馬6退5
26.兵五進一	車6平5		

雙方均勢。

第三種走法：包2進2

9.俥九平八	卒1進1

黑方如改走車1進1，紅方則俥八進四；車1平6，俥二

進四；包8平5，俥二進五；馬7退8，兵七進一；卒3進
1，俥八平七；包2平3，傌三進四；包5進3，相七進五；
車6進3，俥七平六；士6進5，傌九進七；馬8進9，炮三
平二；車6平8，炮二平四；車8平6，炮四平二；馬9進
7，傌四進六；馬3進4，俥六進一；車6平4，傌七進六，
紅方殘局易走。

　　10.兵九進一　　車1進5　　　11.俥八進四　　車1平2

　　12.傌九進八　　包8進2　　　13.兵五進一　　士6進5

　　14.仕四進五　　車8進4　　　15.炮五平七　　包8平5

　　16.相三進五　　車8進5　　　17.傌三退二　　馬3進4

　　18.傌二進三　　包5平8　　　19.傌八進六　　包2平4

　　20.兵三進一　　象5進7　　　21.兵五進一　　包4退2

　　22.傌三進四　　包8退3　　　23.兵五平六　　象7退5

　　24.兵六平七

紅方殘局易走。

第二節　　紅衝中兵變例

第39局　　紅衝中兵對黑補右士

　　1.炮二平五　　馬8進7　　　2.傌二進三　　車9平8

　　3.俥一平二　　馬2進3　　　4.兵三進一　　卒3進1

　　5.傌八進九　　卒1進1　　　6.炮八平六　　包8進2

　　7.兵五進一　　士4進5

黑方補右士，以便右車出動。

　　8.傌九退七　　………

　　紅方退傌，必走之著。如改走俥二進三，則象3進5；俥二平六，車1進3；俥九進一，包2進2；炮六平七，馬3退1；俥九平八，車1平2；俥八進三，馬1退3；兵九進一，卒1進1；俥八平九，包2進3；兵七進一，包2平5；相三進五，車2進4；炮七退一，卒3進1；俥七進五，紅方佔優勢。

　　8.…………　　象3進5(圖39)

　　如圖39形勢下，紅方有兩種走法：仕四進五和仕六進五。現分述如下。

　　第一種走法：仕四進五

　　9.仕四進五　　車1平2　　10.俥九平八　………

　　紅方如改走傌七進六，黑方則包2平1；傌六進四，車2進5；俥二進三，卒1進1；兵七進一，卒3進1；兵五進一，卒5進1；俥二平五，卒3平4；俥五平七，車2平3；俥七進一，卒4平3；傌四進三，卒5進1；炮六平九，車8進3；前傌退五，馬3進4；俥九平八，卒3平2；兵九進一，包1平2；炮九平八，包2平3；炮八平六，車8平2，黑方佔優勢。

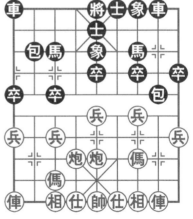

　　10.…………　　包2進3
　　11.傌七進六　　包8進2
　　12.傌三進四　　車2進4
　　13.相七進九　　包2平6
　　14.俥八進五　　馬3退2
　　15.傌六進四　　包8退1

圖39

16.傌四進三　包8平5　　17.俥二進九　馬7退8

18.傌三進四　馬8進7　　19.帥五平四　馬7進8

20.炮五進四　馬8進9

黑方佔優勢。

第二種走法：仕六進五

　9.仕六進五　包2進2

黑方亦可改走包2進3，紅方如相三進一，黑方則包8
進2；俥九平八，車1平2；傌七進六，包2進1；傌六進
四，包8平7；俥二進九，馬7退8；傌四進五，馬3進5；
炮五進四，卒3進1；相七進五，馬8進7；炮五平四，卒3
進1；俥八進二，車2進5；炮六進四，車2平5；炮四平
一，卒7進1；炮一退二，車5退2；炮六退五，馬7進6；
俥八平六，卒7進1；相一進三，包7平8，黑方易走。

10.俥九平八　卒7進1　　11.兵三進一　包2平7

12.傌七進六　包8進9　　13.俥八進三　車1平3

14.傌六進四　卒3進1　　15.俥八平七　卒3平4

16.炮六平七　卒4平5　　17.兵一進一　前卒平6

18.兵一進一　馬3退1　　19.兵一進一　車3進3

20.炮七進四　車8進6

黑方大佔優勢。

第40局　黑左包巡河對紅衝中兵

1.炮二平五　馬8進7　　2.傌二進三　車9平8

3.俥一平二　馬2進3　　4.兵三進一　卒3進1

5.傌八進九　卒1進1　　6.炮八平六　包8進2

7.兵五進一（圖40）　………

如圖40形勢下，黑方有三種走法：象3進5、象7進5和士6進5。現分述如下。

第一種走法：象3進5

7.………… 象3進5

8.炮六進四 ………

圖40

紅方如改走俥二進三，黑方則士4進5；俥二平六，車1進3；俥九進一，包8平6；俥九平四，車8進4；炮六平七，馬3進2；俥六進五，包2平4；炮七退一，車1平4，雙方對峙。

8.…………	卒1進1	9.炮六平三	包2進2
10.俥二進四	卒1進1	11.傌九退七	車1進5
12.炮五退一	車1平5	13.傌七進五	車5平1
14.兵三進一	車1平8	15.傌三進二	包2平7
16.俥九進三	車8進3	17.傌五進四	包8平9
18.傌二退四	包7平5	19.相七進五	包9平6
20.炮三退五	包6進2	21.兵七進一	包5平6
22.兵七進一	車8進2	23.傌四進六	馬3進4
24.兵七平六	車8進1		

黑方多子，易走。

第二種走法：象7進5

7.………… 象7進5　　8.俥二進三 ………

紅方如改走傌九退七，黑方則車1進3；仕六進五，士6進5；傌七進六，車1平2；兵五進一，包8進2；兵五平

六，包8平7；兵六平七，包2平1；炮六退二，車8平6；
俥九進二，車6進6；俥九平六，包1進4；傌六退四，車2
進3；前兵進一，車2平3；兵七進一，車3進3；兵七平
六，士5進4；俥六平九，卒1進1；炮五平六，卒5進1；
相三進五，車3平2，黑方棄子取勢。

8.………… 卒1進1　　9.兵五進一　包2進2

10.俥二平五　包2平5　　11.炮五進三　卒5進1

12.傌九退七　包8退3

黑方退包，是靈活的走法。

13.炮六平五　包8平5　　14.兵九進一　車8進4

15.俥五平四　卒5進1　　16.俥四進四　馬7退8

17.俥九進二　車1進3　　18.俥九平六　馬3進4

19.炮五退一　包5平3　　20.傌七進五　士4進5

21.俥四退四　車1進2

黑方佔優勢。

第三種走法：士6進5

7.………… 士6進5　　　　8.傌九退七　象3進5

黑方如改走象7進5，紅方則俥二進三；車1平2，俥九
平八；包2進3，仕四進五；車2進4，炮六進六；包2平
7，俥八進五；包8平2，俥二進九；馬7退8，傌三進二；
卒7進1，傌二進一；馬8進7，傌一進三；包7退3，相三
進一；包7平9，炮六退六；包2退1，傌七進六；包2平
1，傌六進四；包1進3，兵一進一，黑方形勢稍好。

9.俥二進三　車1進3　　10.兵五進一　卒7進1

11.兵五進一　馬3進5　　12.俥九平八　包2平3

13.兵三進一　馬5進7　　14.俥二平六　包8退1

15.傌三進四　　包8平5　　16.仕六進五　　前馬進5

17.傌四進五　　馬5進4　　18.俥六退一　　馬7進5

19.傌七進六　　馬5進4　　20.傌六退四　　馬4進5

21.相七進五　　車8進4

雙方局勢平穩。

第三部分

中炮進三兵
對屏風馬其他類

 我們把中炮進三兵邊傌對屏風馬右橫車、中炮進三兵邊傌直橫俥對屏風馬、中炮進三兵邊傌對屏風馬右象、中炮進三兵邊傌對屏風馬左象和中炮進三兵邊傌過河俥對屏風馬編入到第三部分。

 本部分我們列舉了51局典型局例，分別介紹這一佈局中雙方的攻防變化。

第一章
中炮進三兵邊傌對屏風馬右橫車

黑方第5回合高右橫車，加快強子的出動速度，是一種對攻激烈的走法。紅方主要有炮八進四和炮八平七兩種走法。紅方左炮過河，比較穩健；紅方平七路炮，變化相對激烈、複雜。

本章列舉了20局典型局例，分別介紹這一佈局中雙方的攻防變化。

第一節　紅五八炮變例

第41局　紅左炮過河對黑進外馬(一)

1.炮二平五　馬8進7　　2.傌二進三　車9平8

3.俥一平二　馬2進3　　4.兵三進一　卒3進1

5.傌八進九　車1進1

黑方高橫車，快速開動右翼主力，是對攻性較強的走法。

6.炮八進四　………

紅方左炮過河，有炮八平七壓馬及炮八平三打卒雙重目的，是穩健的走法。

6.………… 馬3進2

黑方跳外馬，是必然的一手。由於黑方右車已抬起，此時不能被紅方炮八平七壓馬，否則右翼子力受制。

7.俥九進一　車1平4

黑方平車右肋，是常見的走法。

8.炮八平三　象7進5　9.俥九平四　卒3進1

黑方衝3卒過河，是一種積極對攻的走法。

10.俥二進五　………

紅方進俥捉馬，逼黑方馬定位。

10.………… 馬2進1

11.傌三進四(圖41) ………

紅方亦可改走兵七進一，黑方如馬1退3，紅方則俥四平七；車4進4，兵三進一；包8平9，俥二進四；馬7退8，炮五進四；士6進5，相七進五；馬3進4，俥七平六；馬8進6，炮五平一；車4退1，傌三進四；車4平7，俥六進一；馬6進7，俥六進四，紅方局勢稍優。

如圖41形勢下，黑方有兩種走法：車4平6和馬1進3。現分述如下。

第一種走法：車4平6

11.………… 車4平6

12.兵三進一　卒3平4

黑方如改走馬1進3，紅方則俥二退四；馬3退5，炮三平九；包8平9，傌四進

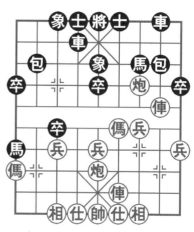

圖41

三；車6進7，俥二平四；象5進7，傌三進一；車8進2，俥四平八；馬7進6，傌一進二；包2平1，俥八進四；士6進5，炮五進四；將5平6，炮五退二；馬6進7，俥八平三；馬7退5，俥三進四；將6進1，仕六進五；將6進1，炮九平八；車8進1，炮八進一，紅方佔優勢。

13.俥二退四	包2平3	14.傌四進五	車6進7
15.俥二平四	馬7進5	16.炮五進四	士6進5
17.相七進五	包8平7	18.俥四進三	車8平6
19.俥四平六	包7平8	20.炮五平一	象5進7

黑方尚可一戰。

第二種走法：馬1進3

11.………… 馬1進3

黑方進馬，是新的嘗試。

12.俥二平六	車4平6	13.俥六退四	士6進5

黑方如改走包8平7，紅方則兵三進一；士6進5，傌四進六；車6進7（如車8進8，則炮三平四；車8平6，俥六平四，紅方佔優勢），俥六平四，紅方佔優勢。

14.傌四進六	車6進7	15.俥六平四	包8進7
16.兵七進一	車8進6	17.炮五平六	卒5進1
18.傌九進七	車8退3	19.俥四進五	

紅方佔優勢。

第42局　紅左炮過河對黑進外馬（二）

1.炮二平五	馬8進7	2.傌二進三	車9平8
3.俥一平二	馬2進3	4.兵三進一	卒3進1
5.傌八進九	車1進1	6.炮八進四	馬3進2

7.俥九進一　車1平4　　8.炮八平三　象7進5

9.俥九平四　卒3進1　　10.俥二進五　馬2進3

黑方進馬踩兵，是新的嘗試。

11.傌九進七　卒3進1(圖42)

如圖42形勢下，紅方有兩種走法：仕四進五和傌三進四。現分述如下。

第一種走法：仕四進五

12.仕四進五　包8退1　　13.俥四進三　卒3進1

14.炮五平四　車4平3　　15.相三進五　卒3進1

16.俥二平八　包2平1　　17.俥四平七　………

紅方兌俥，嫌軟，應以改走相七進九為宜。

17.…………　車3進4　　18.相五進七　包8進6

19.傌三進四　包8平9　　20.帥五平四　………

紅方出帥，失誤，應以改走傌四進六為宜。

20.…………　包1平4　　21.傌四進六　車8進9

22.帥四進一　車8退5

23.相七進五　包4退1

黑方退包，準備左移取勢，佳著！

24.俥八進二　包4平6

25.傌六退四　包6進6

26.仕五進四　士6進5

27.兵九進一　包9平8

28.傌四退六　包8退1

29.傌六退七　包8平6

30.帥四平五　車8進4

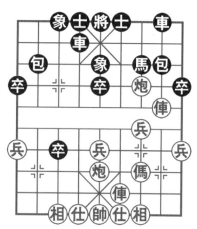

圖42

31.帥五退一 車8平3

黑方多子，呈勝勢。

第二種走法：傌三進四

12.傌三進四 ………

紅方躍傌河口，是改進後的走法。

12.……… 車4平6 13.兵三進一 包8平9

黑方如改走包2平3，紅方則仕六進五，紅方佔優勢。

14.兵三平四 車8進4 15.傌四進二 包9退1

16.傌二進三 包2平7 17.炮五進四 士6進5

18.炮三平九 車6平8 19.炮九進二 包7退1

20.俥四平三 將5平6 21.炮九退四 卒3平4

22.炮九平四 將6平5 23.兵五進一

紅方佔優勢。

第43局 紅左炮過河對黑進外馬(三)

1.炮二平五 馬8進7 2.傌二進三 車9平8

3.俥一平二 馬2進3 4.兵三進一 卒3進1

5.傌八進九 車1進1 6.炮八進四 馬3進2

7.俥九進一 車1平4 8.炮八平三 象7進5

9.俥九平四 卒3進1

10.俥二進五 馬2進4(圖43)

如圖43形勢下，紅方有兩種走法：兵七進一和傌三進四。現分述如下。

第一種走法：兵七進一

11.兵七進一 包2平3 12.俥四平六 車8進1

黑方如改走包8平9，紅方則俥二進四；馬7退8，傌三

進四；馬8進6，炮三進二；
車4進1，仕六進五，紅方主
動。

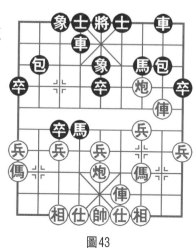

圖43

13. 炮五平四　　包3進7
14. 仕六進五　　馬4進3
15. 俥六進七　　車8平4
16. 傌九退七　　馬3進1
17. 相三進五　　包3平2
18. 俥二平八

紅方佔優勢。

第二種走法：傌三進四

11. 傌三進四　　馬4進5

黑方可考慮改走車4平6來牽制紅方俥、傌，這樣較為
積極多變。

12. 相七進五　　卒3平4　　　13. 傌四進六　　車8進1

黑方如改走包8平9，紅方則俥二進四；馬7退8，傌六
進四，紅方佔優勢。

14. 傌六進四　　包8進1　　　15. 俥二平八　　車4平6

黑方平車捉傌，準備兌子簡化局面，無奈之著。如改走
包2平1，則傌四進三；車8平7，炮三進二；車4平7，兵
三進一，紅方佔優勢。

16. 俥八進二　　車6進2　　　17. 俥四進五　　包8平6

18. 兵三進一　　………

紅方兵趁機過河，著法緊湊。

18. …………　　車8進5　　　19. 仕四進五　　士6進5

20. 俥八退三　　車8平5　　　21. 俥八平六　　車5退2

22.俥六平三	包6退3	23.炮三平四	包6平7
24.兵三進一	卒1進1	25.炮四退四	車5進2
26.兵一進一	車5退2	27.炮四平一	車5平8
28.傌九退七			

紅方佔優勢。

第44局 紅左炮過河對黑進外馬(四)

1.炮二平五	馬8進7	2.傌二進三	車9平8
3.俥一平二	馬2進3	4.兵三進一	卒3進1
5.傌八進九	車1進1	6.炮八進四	馬3進2
7.俥九進一	車1平4	8.炮八平三	象7進5
9.俥九平四	卒3進1	10.兵七進一	包2平3

11.傌九退七(圖44) ………

如圖44形勢下,黑方有三種走法:車4進3、車4進4和馬2進1。現分述如下。

第一種走法:車4進3

11.……… 車4進3

黑方高車巡河,是創新的走法。

12.俥二進六 ………

紅方揮俥過河,是力爭主動的走法。

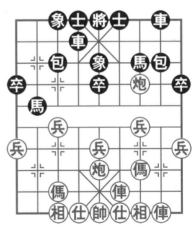

圖44

12.………	士6進5
13.相七進九	包8平9
14.俥二進三	馬7退8
15.炮五進四	包3進6

16.俥四平七　馬8進6　　17.兵七進一　車4平5

18.炮五平一　馬6進7　　19.兵七平八

紅方多兵，佔優。

第二種走法：車4進4

11.………　　車4進4

黑方進車騎河，是常見的走法。

12.兵七進一　………

紅方亦可改走傌三進四，黑方如士6進5，紅方則兵七進一；象5進3，俥二進五；象3進5，傌四進五；車4平7，傌五進三；包3平7，俥二進一，紅方佔優勢。

12.………　　象5進3　　13.傌三進四　象3退5

14.相七進九　士6進5　　15.兵三進一　象5進7

16.傌四進五　馬7進5　　17.炮五進四　象7退5

18.傌七進五　卒1進1　　19.俥四進四　馬2進1

20.炮三退三　卒1進1　　21.俥二進六

紅方子力位置稍好，略佔上風。

第三種走法：馬2進1

11.………　　馬2進1

黑方馬踩邊兵，另闢蹊徑。

12.兵七進一　象5進3　　13.傌三進四　象3退5

14.傌七進八　馬1退2　　15.俥四平七　………

紅方應改走傌四進五，黑方則馬7進5；炮五進四，士6進5；俥二進五，馬2進3；相七進五，紅方形勢稍好。

15.………　　包8進4　　16.傌四進五　馬7進5

17.炮五進四　士6進5　　18.俥二進一　………

紅方聯俥不好，應以改走相七進五為宜。

18.…………	車4進5	19.傌八退九	車4平5
20.俥七平五	車5平6	21.俥五平四	車6平5
22.俥四平五	車5平6	23.俥五平四	車8平6
24.俥四進二	車6進6		

黑方抓住紅方中路空虛的弱點，逼退紅方傌，掃去中兵。至此，黑方子力活躍，攻勢即將展開；紅方已經沒有遏制對方發展的辦法了。

25.相七進五	馬2進4	26.炮五平一	包3進2
27.仕六進五	包3平5		

黑方大佔優勢。

第45局　紅左炮過河對黑進外馬(五)

1.炮二平五	馬8進7	2.傌二進三	車9平8
3.俥一平二	馬2進3	4.兵三進一	卒3進1
5.傌八進九	車1進1	6.炮八進四	馬3進2
7.俥九進一	車1平4	8.炮八平三	象7進5
9.俥九平四	卒3進1	10.兵三進一	卒3進1
11.炮三平四(圖45)　………			

如圖45形勢下，黑方有兩種走法：包8平9和包2平3。現分述如下。

第一種走法：包8平9

11.…………	包8平9	12.兵三進一	車8進9
13.傌三退二	馬7退8	14.俥四平二	馬8進6
15.俥二進七	包2退1	16.兵三進一	車4進3
17.俥二退二　………			

紅方如改走兵三進一，黑方則車4平7；俥二退一，包2

進1；炮四進一，包9平6；炮
五進四，士4進5；兵三平
四，車7進2；相三進五，車7
平5；兵四進一，將5平6；炮
五進二，車5平6；兵九進
一，象5退7；俥二退六，包6
平5；相五進七，包2進1，黑
勝。

17.………… 車4平6

正著。如改走卒3進1，
則兵三平四；馬6進4，炮四

圖45

進三；象5退7，俥二平五；將5平6，俥五平三；象3進
5，俥三進二；將6平5，俥三進一；將5進1，俥三平六；
包2進1，俥六平一；將5平4，俥一退二；象5退7，俥一
平三；馬4進5，俥三進一；將4進1，仕六進五；馬5退
6，俥三退四，紅方佔優勢。

18.傌二進三　卒3進1　　19.傌三進二　車6進1

20.炮四進三　將5平6　　21.兵三進一　將6平5

22.兵三平四　車6退4　　23.炮五進四　士4進5

黑方可考慮改走包2平5，這樣較為穩健。

24.炮五退二　車6平8　　25.俥二平三　將5平4

26.俥三平八　車8進4　　27.俥八退一　包2平3

28.相七進五

紅方佔優勢。

第二種走法：包2平3

11.………… 包2平3　　12.俥四平八　馬2進4

　　黑方進馬，是靈活的走法。如改走包3進7，則仕六進五；車4進3，兵三進一；包8進6，俥八進三；包8平7，俥二進九；馬7退8，傌三進四；車4進1，俥八平六；馬2進4，傌九進七；包7退2，傌七退八；包3退5，炮四平九；包3平7，相三進一；馬4進5，傌四退五；前包平8，傌八進七；卒9進1，兵三平四；馬8進7，兵五進一，紅方多兵，佔優。

13.兵三進一　　包3進7　　　14.仕六進五　　包8進6
15.俥八退一　　包3退2　　　16.傌三進四　　車8進5
17.傌九進七　　馬4進5　　　18.傌四退五　　馬7退8
19.炮四平九
紅方持先手。

第46局　　紅左炮過河對黑進外馬（六）

1.炮二平五　　馬8進7　　　2.傌二進三　　車9平8
3.俥一平二　　馬2進3　　　4.兵三進一　　卒3進1
5.傌八進九　　車1進1　　　6.炮八進四　　馬3進2
7.俥九進一　　車1平4　　　8.炮八平三　　象7進5
9.俥九平四　　士6進5（圖46）

　　如圖46形勢下，紅方有兩種走法：兵三進一和兵九進一。現分述如下。

第一種走法：兵三進一

　　10.兵三進一　　象5進7

　　黑方如改走車4進3，紅方則俥四進四；車4進4，炮五平四；馬2退3，相三進五；包2進2，俥四退一；包2平7，仕四進五；馬3進4，俥四平五；包8進2，炮四退一；

車4退2，炮四進二；車4進2，俥二進四，紅方形勢稍好。

11.俥四進五　馬2退3
12.傌三進四　車4進7
13.傌四進五　馬3進4
14.傌五退四　車8平6
15.俥四退三　卒3進1
16.兵七進一　馬4進2
17.兵五進一　包2平3
18.傌九進七　車4平3

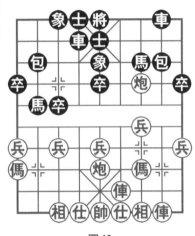

圖46

19.俥二進六　包3進4　20.俥二進一　包3進3
21.仕六進五　馬2進3　22.仕五進六　馬3進1
23.仕四進五　包3平2　24.帥五平四　車3進1
25.帥四進一　包2退1　26.仕五退六　車3退1
27.帥四退一　包2進1　28.仕六進五　車3進1
29.帥四進一　包2退1　30.仕五退六　包2退7
31.炮三平五　象7退5　32.俥二平三　包2平6
33.後炮平四　車3退3　34.俥三退四　車3平6
35.俥三平四　包6進6　36.俥四退一　車6進7
37.帥四進一　卒1進1

紅方多兵，佔優。

第二種走法：兵九進一

10.兵九進一　………

紅方挺邊兵，是穩健的走法。

10.………　卒3進1　11.兵七進一　包2平3

12.俥四平八　馬2進4　　13.俥八平六　馬4進5

14.俥六進七　馬5進7　　15.帥五進一　包8進6

16.俥二進一　車8進8　　17.俥六退三　車8退5

18.兵三進一　前馬進9　　19.傌三進四　車8進2

20.傌四進二　象5進7　　21.俥六平三　………

紅方如改走傌二進三，黑方則象7退5，紅方難應對。

21.…………　象3進5　　22.俥三平四　車8進3

23.帥五退一　包3進1　　24.傌二進四　象9退7

25.帥五進一　包3退2

雙方對攻，各有顧忌。

第47局　紅左炮過河對黑進外馬（七）

1.炮二平五　馬8進7　　2.傌二進三　車9平8

3.俥一平二　馬2進3　　4.兵三進一　卒3進1

5.傌八進九　車1進1　　6.炮八進四　馬3進2

7.俥九進一　車1平4　　8.炮八平三　象7進5

9.俥二進五　………

紅方俥騎河，著法有力。

9.…………　車4進4

10.兵三進一（圖47）………

如圖47形勢下，黑方有三種走法：馬2退3、象5進7和士6進5。現分述如下。

第一種走法：馬2退3

10.…………　馬2退3　　11.俥九平四　包2進2

12.俥四進三　車4平6　　13.傌三進四　象5進7

14.兵九進一　象3進5

黑方應改走士6進5，紅方如俥二退一，黑方則象7退5；兵七進一，卒3進1；炮五平七，包2平3；炮七進三，象5進3；炮三退二，包8平9；俥二進五，馬7退8；炮三平七，象3退5；炮七進二，馬8進7；傌四進六，馬7進8；傌六進七，包9平3；炮七平一，和勢。

圖47

15.俥二退一　士6進5

16.傌九進八　包8平9　17.俥二進五　馬7退8

18.炮三平九　馬3進1　19.兵九進一　包9進4

20.兵九進一　包9平3　21.傌八進六　包2平4

22.傌四進六　包3平2　23.炮五進四　馬8進6

24.炮五平八

紅方殘局易走。

第二種走法：象5進7

10.…………　象5進7　11.俥二平三　象3進5

12.俥三退二　卒1進1

黑方如改走包8退1，紅方則俥九平二；卒3進1，兵五進一；包8平3，俥二進八；馬7退8，炮五進四；士6進5，兵五進一；卒3進1，炮三平九；馬8進7，炮九進三；包3退1，傌九進七；車4平3，傌七退五；車3進4，傌三進五；車3退5，前傌進三；馬7進5，兵五進一；象5進7，俥三平五，紅方大佔優勢。

13.俥九平二　士4進5　　14.兵五進一　包8平9

15.俥二進八　馬7退8　　16.炮三進二　馬8進7

17.仕四進五　車4平5　　18.炮三平二　卒3進1

19.兵七進一　車5平3　　20.炮二退一　車3平5

21.傌九進七

紅方佔優勢。

第三種走法：士6進5

10.…………　士6進5

黑方補士，是改進後的走法。

11.俥九平四　卒1進1

黑方如改走卒3進1，紅方則俥四進三，紅方持先手。

12.俥四進三　車4進3　　13.兵九進一　卒3進1

黑方棄卒取勢，是搶先之著。

14.俥四平七　卒1進1　　15.俥九平九　馬2進4

16.仕四進五　包2平3　　17.俥九平七　包3進2

18.俥二退二　馬4進3　　19.俥七平四　車4退4

20.兵三平四　馬3退5　　21.仕五進四　包3進5

22.仕六進五　馬5進3　　23.炮五平六　包3平1

24.傌九退七　包1退5　　25.兵四進一　包8進2

26.相三進五　車8平6　　27.炮三平二　車4平7

28.傌三退一　車7平2　　29.傌一進三　包8平5

30.帥五平四　馬7進8　　31.俥四平九　車6進3

黑方大佔優勢。

第48局　紅左炮過河對黑進外馬(八)

1.炮二平五　馬8進7　　　2.傌二進三　車9平8

3.俥一平二　馬2進3　　4.兵三進一　卒3進1

5.傌八進九　車1進1　　6.炮八進四　馬3進2

7.俥九進一　車1平4　　8.炮八平三　象7進5

9.俥二進五　士6進5（圖48）

如圖48形勢下，紅方有兩種走法：兵三進一和俥九平四。現分述如下。

第一種走法：兵三進一

10.兵三進一　車4進4　　11.俥九平四　………

紅方如改走炮五平四，黑方則馬2退3；相三進五，包2進4；炮四退一，包8平9；俥九平八，包2退2；俥二進四，馬7退8；炮四進四，包2平6；兵三平四，包9平7；俥八平二，包7進5；俥二進八，士5退5；俥二退三，車4平6；兵四進一，包7平9；炮三平一，包9退4；俥二平一，車6進1；兵五進一，紅方多兵，易走。

11.………　　　馬2進1　　12.俥四進三　卒3進1

13.俥四平六　卒3平4

14.俥二退一　卒4進1

15.炮三平九　象5進7

16.俥二平九　馬1進3

17.傌九進八　卒4進1

18.炮五平七　卒4平3

19.傌八退七　象7退5

20.相七進五　包8進5

21.俥九平八　包2平1

22.炮九退五　馬7進6

23.俥八平三　車8進2

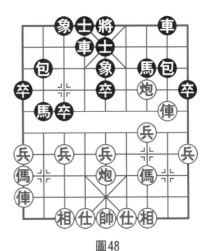

圖48

24.兵七進一　車8平7　　25.俥三進三　包1平7
雙方局勢平穩。

第二種走法：俥九平四

10.俥九平四　馬2進1　　11.兵三進一　………

紅方如改走俥四平八，黑方則包2平1；俥八進五，車4進4；兵三進一，卒1進1；俥二退一，車4退1；俥二平三，車8平6；俥八平九，車4平7；俥三進一，象5進7；俥九退一，車6進3；俥九退二，車6平7；傌三進四，車7平6；俥九進一，包1平5；炮五平四，車6平8；傌四進六，卒5進1；傌六進五，包8平5；俥九平三，馬7進5；相七進五，卒9進1；俥三退一，包5平7；俥三平四，象7退5；俥四進二，馬5進7，黑方子力靈活，易走。

11.………　卒3進1　　12.兵三平四　包2平3

13.兵四進一　卒3進1　　14.俥四平八　車4進4

15.俥二退一　車4平8　　16.傌三進二　車8平6

17.炮五平三　車6進3　　18.相七進五　包8進2
黑方先手。

第49局　紅左炮過河對黑進外馬(九)

1.炮二平五　馬8進7　　2.傌二進三　車9平8

3.俥一平二　馬2進3　　4.兵三進一　卒3進1

5.傌八進九　車1進1　　6.炮八進四　馬3進2

7.俥九進一　車1平4　　8.炮八平三　象7進5

9.俥二進四　………
紅方高俥巡河，是穩健的走法。

9.………　卒1進1　　10.俥九平四(圖49)　………

如圖49形勢下，黑方有三種走法：卒3進1、士6進5和馬2退3。現分述如下。

第一種走法：卒3進1

10.………　　卒3進1

黑方獻3卒，準備挑起爭端。

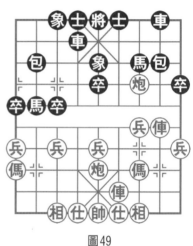

圖49

11.兵三進一　卒3平4

12.炮三平四　士6進5

13.兵三進一　馬7退6

14.俥四進四　馬2進1

15.炮五進四　………

紅方中炮發出，鎮住黑方中路，並可使雙相結成連環，消除黑方的潛在攻擊力，牢牢地掌握了主動權。

15.………　　卒4進1　　16.仕四進五　卒4進1

17.俥四平九　包2平3　　18.相七進五　馬1進3

19.仕五進六　………

紅方捨仕吃卒，消除隱患，不給黑方對攻之機，是穩健有力的走法。

19.………　　車4進6　　20.仕六進五　車4進1

21.傌九進八　車8進1　　22.傌八退七　………

紅方兌傌，消除黑方可能潛在的反擊手段，是穩健的走法。

22.………　　包3進5　　23.傌三進四　包3平2

24.俥九平八　包2平1　　25.傌四進六　包1退5

26.炮四退五　車4退2　　27.炮五平六　包8進2

28.俥二進一　車8進3　　29.炮六退三

紅方多子，呈勝勢。

第二種走法：士6進5

10.…………　士6進5　　11.兵三進一　象5進7

黑方如改走包8平9，紅方則俥二進五；馬7退8，俥四平二；馬8進7，炮三平四；車4進3，兵三進一；馬7退6，傌三進四；車4平6，俥二進三；卒9進1，炮五平四；車6平7，前炮進二；車7進2，仕六進五；包2進1，兵三平四；包9進4，相七進五；車7平5，後炮平三；包9平7，兵四平五；包7退5，兵五進一；象3進5，俥二進二；車5退1，傌四進二；車5退1，俥二平八；車5平8，炮四退五；車8進2，俥八平四，紅方佔優勢。

12.俥四進五　馬2退3　　13.兵七進一　卒3進1

14.炮五平七　象3進1　　15.俥二平七　馬3進2

16.炮七平五　車8平6　　17.炮三平五　馬7進5

18.炮五進四　包2平5　　19.俥四進三　將5平6

20.俥七平四　將6平5　　21.相三進五　車4進2

22.炮五退二　車4平5　　23.炮五進三　象7退5

24.俥四平八　馬2退3　　25.俥八平二

雙方局勢平穩。

第三種走法：馬2退3

10.…………　馬2退3

黑方退馬，是新的嘗試。

11.兵三進一　象5進7　　12.兵七進一　卒3進1

13.俥二平七　包2退1　　14.傌三進四　士6進5

15.傌四進二　車4進1　　16.傌二進三　車4平7

17.俥四進五　包8進1　　18.炮三平一　包8平7

19.相三進一　車8平9　　20.俥七平一　象3進5

21.傌九進七　包2進6　　22.炮五退一　包2平8

23.炮五平二　包8退1　　24.俥四退三　包8退3

25.炮一平三　車9進5　　26.兵一進一　車7進1

27.兵五進一

紅方易走。

第50局　紅左炮過河對黑進外馬（十）

1.炮二平五　馬8進7　　2.傌二進三　車9平8

3.俥一平二　馬2進3　　4.兵三進一　卒3進1

5.傌八進九　車1進1　　6.炮八進四　馬3進2

7.俥九進一　車1平4　　8.炮八平三　象7進5

9.俥二進四　士6進5

10.俥九平四（圖50）………

　　如圖50形勢下，黑方有
兩種走法：車4進3和卒3進
1。現分述如下。

　　第一種走法：車4進3

　　10.………　車4進3

　　11.俥四進七　卒3進1

　　12.傌三進四　車4進1

　　黑方如改走車4進4，紅
方則俥四退三；馬2進1，傌
四進六；卒3平4，傌六進
四；包2退1，兵三進一；包8

圖50

進1，炮五平二；馬7退9，俥二平六；車4退3，炮二進七；馬9進7，傌四進三；包2平7，炮三進二；馬1進3，仕六進五；馬3退5，俥四退二；象5進7，俥四平五；包8進2，俥五進三，紅方呈勝勢。

13.兵三進一	馬2進1	14.炮三平九	象5進7
15.炮五平三	包8平9	16.俥二進五	馬7退8
17.俥四平二	車4平6	18.俥二進一	士5退6
19.炮三平五	車6進1	20.俥二退二	包2平5
21.炮五進四	士6進5	22.俥二進二	車6退6
23.俥二退三	卒3平4	24.相七進五	車6進6
25.仕六進五	包9平6	26.炮九進三	卒9進1
27.炮五平九	包5平1	28.俥二平七	象7退5
29.俥七平五	象5退7	30.傌九退七	

紅方易走。

第二種走法：卒3進1

10.………… 卒3進1

黑方棄卒，是靈活的走法。

11.兵七進一	包2平3	12.俥四平八	馬2進4
13.俥八平六	車4進1	14.兵三進一	馬4進5
15.俥六進六	馬5進7	16.帥五進一	士5進4
17.俥二退三	包3進7		

黑方包打底相，是搶先之著。

18.兵三平四	包8進5	19.傌九進七	包3退1
20.炮三退五	包3平7	21.俥二平三	包8進1
22.帥五退一	馬7進6	23.兵七進一	象5進3
24.傌七進九	象3退5	25.傌九進八	士4進5

26.傌三進四　包8進1　　27.傌八進七　將5平4

28.傌四進六　車8進6

黑方佔優勢。

第51局　紅左炮過河對黑進外馬(十一)

1.炮二平五　馬8進7　　2.傌二進三　車9平8

3.俥一平二　馬2進3　　4.兵三進一　卒3進1

5.傌八進九　車1進1　　6.炮八進四　馬3進2

7.俥九進一　車1平4　　8.炮八平三　象7進5

9.俥二進四　士6進5　　10.兵九進一　車4進3

黑方如改走卒3進1，紅方則兵七進一；包2平3，兵七進一；象5進3，俥九平八；馬2退1，兵三進一；車4進3，俥二平三；包3進7，仕六進五；象3退5，炮三平四；車4平3，俥八平七；車3進4，傌九退七；包8進6，傌七進八；包8退7，俥三平七；包3平2，兵三進一；包8平7，兵三進一；包7進6，炮五進四，紅方佔優勢。

11.俥九平四(圖51)　………

如圖51形勢下，黑方有兩種走法：卒3進1和卒9進1。現分述如下。

第一種走法：卒3進1

11.…………　卒3進1　　12.兵七進一　包2平3

13.俥四平八　馬2進4

黑方如改走包8平9，紅方則俥二進五；馬7退8，仕六進五；包9平7，炮五平四；車4平6，兵七進一；車6平3，相七進五；包3平2，俥八平七；車3平5，傌三進四；卒1進1，兵九進一；馬2進4，俥七進三；馬4進6，俥七

平五；車5平1，俥五進二；
馬8進6，俥五平八；車1進
2，兵三進一；車1平5，炮三
平四；包2平1，兵三進一；
包7平9，兵三進一，紅方佔
優勢。

14.仕六進五　………

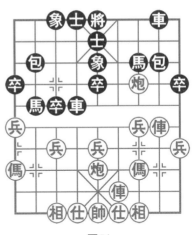

圖51

紅方如改走俥八平六，黑
方則車4退2；俥六平八，馬4
進6；俥二退三，車4進3；俥
八平四，車4平7；俥四進
二，車7進2；俥二進五，包8平9；俥二進三，馬7退8；
炮三平九，包3進7；仕六進五，包9平7；仕五進四，包7
進7；仕四進五，車7退3；炮九平一，馬8進7；炮一進
三，包7平9；炮一退九，包3平9，黑方佔優勢。

14.…………	馬4進6	15.俥二退三	車4進1
16.兵三進一	車4平3	17.俥八退一	車3退1
18.傌三進四	車3平7	19.炮五平四	車7進5
20.相七進五	車7退4	21.俥八進四	包8進5

黑方有攻勢。

第二種走法：卒9進1

11.…………	卒9進1	12.俥二進二	包8平9
13.俥二進三	馬7退8	14.俥四進五	馬2退3
15.傌三進四	車4進1	16.炮三平五	馬3進5
17.炮五進四	包9平6	18.傌四進三	車4平7
19.相七進五	車7退1	20.傌三進二	車7退3

21.傌二退三　包2進1　　22.炮五平九 ………

紅方炮擊邊卒，是簡明實惠的走法。

22.…………　包2平7　　23.炮九平三　馬8進9

24.炮三退二　馬9退8　　25.傌四退一　車7進3

26.傌四平三　象5進7　　27.傌九進八

紅方多兵，佔優。

第52局　紅左炮過河對黑進外馬(十二)

1.炮二平五　馬8進7　　2.傌二進三　車9平8

3.傌一平二　馬2進3　　4.兵三進一　卒3進1

5.傌八進九　車1進1　　6.炮八進四　馬3進2

7.傌九進一　車1平4　　8.炮八平三　象7進5

9.傌二進四　車4進3

10.傌九平四(圖52) ………

如圖52形勢下，黑方有兩種走法：卒3進1和士6進5。
現分述如下。

第一種走法：卒3進1

10.…………　卒3進1

11.兵七進一　包2平3

12.傌九退七 ………

紅方退傌，掩護底相，是
勢在必行之著。

12.…………　卒1進1

13.傌三進四　車4平6

14.兵三進一　車6平7

15.傌二進一 ………

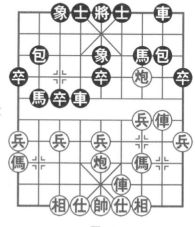

圖52

以上幾個回合，紅方先還以棄兵手段，再強兌黑方活躍在巡河線上的主力車，一舉擴大了優勢。

15.………… 車7進1

黑方如改走車7平8，紅方則傌四進二；包8進1，傌二退四；士6進5，傌四進六，也是紅方佔優勢。

16.兵七進一 ………

紅方渡兵，老練之著。如改走俥二平八，則包8進7，黑方開局形勢較好。

16.………… 象5進3 17.傌四進五 馬7進5

18.俥四進五 ………

紅方先棄七兵，再傌奪中卒，下得十分穩健、老練。

18.………… 象3進5 19.炮三平五 士6進5

20.前炮平六

紅方佔優勢。

第二種走法：士6進5

10.………… 士6進5 11.俥四進三 卒1進1

12.仕六進五 ………

紅方如改走兵九進一，黑方則卒1進1；俥四平九，包8平9；俥二進五，馬7退8；炮五平四，車4平8；相七進五，馬2退3；俥九平六，馬3進4；傌九進八，卒3進1；俥六平七，馬8進6；炮三進三，馬6進8；炮三退一，馬4進5；俥七平五，馬5進7；炮三退六，卒5進1；俥五退一，馬8進6；俥五平三，馬6進5；俥三平五，包9進4，黑方局勢稍好。

12.………… 卒9進1 13.俥二進二 馬2進1

14.炮五平六 包8平9 15.俥二進三 馬7退8

16. 俥四進二　馬8進7　　17. 傌三進四　車4平5

18. 炮六平五　車5進2　　19. 炮三平五　車5退1

20. 前炮平九　馬1進3　　21. 兵三進一　包9進4

22. 炮五平三　馬3退5　　23. 炮三進五　包2平7

24. 相七進五　包7平6　　25. 傌四進二　包9進3

26. 傌二退三　車5平8　　27. 炮九平五

紅方佔優勢。

第53局　紅左炮過河對黑進外馬（十三）

1. 炮二平五　馬8進7　　2. 傌二進三　車9平8

3. 俥一平二　馬2進3　　4. 兵三進一　卒3進1

5. 傌八進九　車1進1　　6. 炮八進四　馬3進2

7. 傌三進四（圖53）　………

如圖53形勢下，黑方有兩種走法：車1平4和象7進

5。現分述如下。

第一種走法：車1平4

7.…………　車1平4

黑方平車肋道，誘紅方傌

四進五，黑方則馬7進5；炮

五進四，黑方車4進2捉雙。

8. 炮八平三　象7進5

9. 俥九進一　士6進5

10. 俥九平四　車4進4

11. 兵三進一　卒3進1

12. 炮三平四　卒3進1

13. 兵三進一　馬7退6

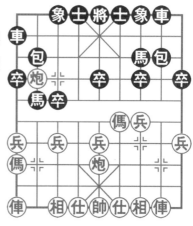

圖53

14.俥二進五	卒5進1	15.炮五進三	卒3進1
16.炮四平一	卒3平2	17.炮一退二	車4退2
18.炮一進二	車4進2	19.炮一退二	車4退2
20.炮一進二	車4退2	21.炮一退二	車4退2
22.俥四平七	象3進1	23.炮五退一	馬2進4
24.炮一進二	車4退1	25.炮一進一	

紅方佔優勢。

第二種走法：象7進5

7.…………	象7進5	8.傌四進五	馬7進5
9.炮五進四	士6進5	10.炮五退一	卒3進1

黑方如改走車1平4，紅方則炮五平八；包2進2，俥九平八；包2平1，俥二進六；包1進3，相七進九，紅方佔優勢。

11.兵七進一	車1平3	12.相三進五	車3進2
13.兵七進一	車3進1	14.炮五平八	車3平2
15.炮八平一	車8平9	16.炮一退二	車2進2
17.俥二進三	車9進4	18.俥九進一	車9平5
19.俥九平七	車2平5	20.俥二平五	車5進2
21.俥七進二	車5退2	22.仕四進五	車5平8

雙方局勢平穩。

第54局　紅左炮過河對黑進外馬（十四）

1.炮二平五	馬8進7	2.傌二進三	車9平8
3.俥一平二	馬2進3	4.兵三進一	卒3進1
5.傌八進九	車1進1	6.炮八進四	馬3進2
7.俥九進一	車1平6		

黑方橫車平6路，是創新的走法。

8.炮八平三（圖54） ………

紅方炮打7卒，是謀取實惠的走法。

如圖54形勢下，黑方有四種走法：車6進5、士6進5、包8進4和車6進3。現分述如下。

第一種走法：車6進5

8.………… 車6進5

黑方進車兵線，有落空之嫌。

9.俥二進六 ………

紅方如改走俥二進一，黑方則象7進5；俥二平四，車6平8；兵九進一，士6進5；俥九平六，包8平9；俥六進五，包2平3；俥六平八，馬2進3；傌九進七，包3進4；兵三進一，象5進7；俥四進五，後車平6；炮五進四，馬7進5；俥四進三，將5平6；俥八平五，車8平6；仕六進五，包9平2；俥五退二，雙方均勢。

9.………… 象7進5

10.兵九進一 士6進5

11.炮五平六 車6退2

黑方不如改走包8平9，紅方如俥二進三，則馬7退8；俥九平二，馬8進7；俥二進五，包2平3；相三進五，包9進4；傌三進一，車6平9；炮三平九，車9平5；兵九進一，馬2進3；傌九進七，車5平3；兵三進一，車3平

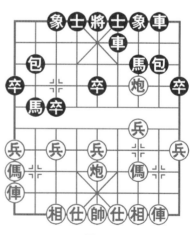

圖54

4；兵三進一，車4進1；兵三進一，包3平7；俥二平五，卒9進1；俥五平三，包7平6；兵九平八，和勢。

12.炮六進六	包8平9	13.俥二進三	馬7退8
14.俥九平二	馬8進7	15.相三進五	車6退1
16.兵三進一	卒5進1	17.俥二進六	包9退2
18.傌三進二	車6平4	19.炮六平八	馬2進1
20.仕四進五	馬1進3	21.傌九進八	馬3退5
22.傌二進一	馬7退6	23.俥二進二	

紅方佔優勢。

第二種走法：士6進5

　8.………　士6進5　　9.俥二進五　………

紅方如改走兵九進一，黑方則包8進4；俥二進一，車6進3；俥九平四，車6平8；傌三進四，卒3進1；炮三平九，包8平3；俥二平三，象7進5；兵三進一，前車平7；俥三進四，象5進7；傌四進六，車8平6；傌六進四，車6進1；俥四進三，馬2退4；仕六進五，包3平9；炮五平七，象3進1；炮七平三，士5進4；相七進五，卒9進1；相五進七，馬7退5；炮三平四，馬5進6；炮四進四，卒5進1；相七退五，包2進1；炮九平六，車6進2；俥四進二，包2平6；炮六平五，紅方殘局易走。

9.………	車6進2	10.俥二平七	車6平7
11.兵三進一	象7進5	12.兵三進一	象5進3
13.兵三進一	車8平7	14.傌三進二	車7進2
15.傌二進四	車7平6	16.傌四進六	將5平6
17.仕六進五	車6平4	18.傌六退八	包8進2
19.兵七進一	包8平2	20.俥九平七	

紅方佔優勢。

第三種走法：包8進4

8.………… 包8進4　　9.俥二進一 ………

紅方高俥生根，嚴防以待，是靈活的走法。

9.………… 卒3進1

黑方棄卒，準備從紅方左翼進行反擊，是力爭主動的走法。

10.炮五平七	馬2進1	11.炮七進二	馬1退3
12.兵七進一	車6進3	13.俥九平四	車6平1
14.俥四進七	士6進5	15.相三進五	象3進5
16.傌九進八	車1平2	17.傌八退七	卒1進1
18.傌七進六	包2退1	19.俥四退三	卒5進1
20.傌六進七	包8退3	21.傌七進八	車2退3
22.俥四平五	車2進2	23.兵三進一	包8進1
24.兵三平二	車2平7	25.傌三進四	車7平6
26.傌四進六	車6平3	27.兵五進一	卒1進1
28.傌六退五	………		

紅方回傌，以退為進，是緊湊有力之著。

28.…………	卒1平2	29.傌五進三	卒2平3
30.相五進七	馬7進5	31.相七進五	

紅方多兵，佔優。

第四種走法：車6進3

8.…………	車6進3	9.兵九進一	士6進5
10.俥二進六	象7進5	11.炮五平七	………

紅方如改走炮三平九，黑方則卒3進1；俥九平六，包2平3；俥二平三，包8進4；兵三進一，象5進7；俥六平

二，包8平7；俥二進八，馬7退8；俥三平四，馬8進7；炮五平七，卒3進1；俥四退一，馬7進6；炮七進五，馬2退3；炮九平七，象7退5；傌九進八，卒5進1；相三進五，馬3進5；傌八進六，卒3平2；炮七退五，馬5退7，雙方均勢。

　　11.………… 車6平4　　12.俥九平四　車4進3
　　黑方進車捉炮，擾亂紅方陣形。
　　13.炮七退一　車4平2　　14.俥四進三　………
　　紅方如改走傌三進四，黑方則馬2進3；炮三平九，馬7進6；兵三進一，馬6進4；傌四進三，馬3進1；相七進九，馬4進2；俥四平六，車2進1；炮九平七，馬2進3；俥六平七，車2退5；炮七進一，象5進7；俥七進四，車8平7；俥七平三，包8平7；俥三平七，包7進7；仕四進五，黑方大佔優勢。

　　14.………… 馬2進3　　15.俥四平八　車2退2
　　16.傌九進八　包8平9　　17.俥二進三　馬7退8
　　18.相三進五　馬3退1　　19.炮三平九　馬1進2
　　20.兵三進一　包2平3　　21.炮七進六　包9平3
　　22.兵三進一　卒3進1　　23.傌八進七　馬2退4
　　24.仕四進五　馬4退2　　25.傌七退八　卒3平2
　　26.兵一進一　馬8進6　　27.傌三進四　卒2平3
　　28.兵三平二　卒3平4　　29.傌四進六　包3平1
　　30.兵二平一
　　紅方殘局易走。

第55局　紅左炮過河對黑進外馬(十五)

1.炮二平五	馬8進7	2.傌二進三	車9平8
3.俥一平二	馬2進3	4.兵三進一	卒3進1
5.傌八進九	車1進1	6.炮八進四	馬3進2
7.俥九進一	車1平6		
8.俥九平六	士6進5(圖55)		

如圖55形勢下，紅方有三種走法：俥六進三、俥六進四和俥二進六。現分述如下。

第一種走法：俥六進三

9.俥六進三　………

紅方肋俥巡河，是力求穩健的走法。

9.………	包8進4	10.兵九進一	車6進5
11.俥六平四	包8平5	12.仕六進五	車6退1
13.俥二進九	車6退5	14.俥二退六	包5退1

15.炮八平三　馬2退3

16.兵七進一　卒3進1

17.傌三進五　卒3平4

18.炮五進二　卒5進1

19.炮五平四　車6進5

20.炮三進三　卒5進1

雙方形成激烈的對攻局面，黑方局勢可以滿意。

21.傌五退三　車6退4

22.傌九進八　象3進5

23.相七進五　車6進3

圖55

24.炮三平一　　車6平8　　25.俥二進二　　馬7進8

黑方佔優勢。

第二種走法：俥六進四

9.俥六進四　　車6進5　　10.俥二進四　………

紅方如改走俥六平七，黑方則象7進5；炮八平六，馬2
進1；俥七進一，車6平7；炮六退四，包8進4；仕六進
五，卒1進1，黑方易走。

10.…………	象7進5	11.炮八平三	馬2進1
12.俥六退一	卒1進1	13.俥六平八	包2平4
14.俥八平四	車6退1	15.傌三進四	車8平6
16.兵七進一	象5進7	17.炮五平四	車6平8
18.傌四進六	包8進1	19.仕六進五	卒9進1
20.俥二進一	象7退5	21.相七進五	包8平9
22.俥二平一	車8進3	23.炮三退五	卒5進1
24.俥一平五	車8平4	25.相五進三	卒3進1
26.炮四平六	卒3平4	27.俥五平一	卒4進1
28.炮六退一	包4進2	29.炮六進四	包9平7
30.相三退五	馬7進9		

黑方尚可一戰。

第三種走法：俥二進六

9.俥二進六　　車6進3　　10.俥六進三　………

這裡，紅方另有兩種走法：

①俥二平三，象7進5；兵三進一，車6平7；俥三退
一，象5進7；傌三進四，象7退5；傌四進六，包8退1；
俥六平二，包8平9；俥二進八，馬7退8；炮五進四，卒1
進1；炮八平九，馬8進7；炮五退一，馬2退1；傌六進

七，包2進4；兵五進一，馬1進3；炮九平八，馬3進5；兵五進一，包2平9；傌九退七，後包平7；相三進一，包9平1，雙方形成互纏局面。

②兵九進一，象7進5；炮八平三，包8平9；俥二進三，馬7退8；俥六平二，馬8進7；俥二進六，包9退1；仕六進五，卒3進1；兵七進一，馬2進1；傌三進二，馬1退3；傌二進一，馬7退6；俥二退四，包2進4；兵五進一，包2平5；傌九進七，包9平7；傌七退六，車6進1；傌六進五，馬3進5；兵三進一，馬5退3；炮五平二，紅方易走。

10.…………	象7進5	11.俥六平四	車6平4
12.炮八平三	卒1進1	13.兵九進一	卒1進1
14.俥四平九	包8平9	15.俥二進三	馬7退8
16.仕六進五	馬2退3	17.炮五平六	包9平7
18.相三進五	車4平8	19.炮三平四	馬3進4
20.炮四退五	包7進5	21.炮六平三	馬4進5
22.炮三退二	馬5退4	23.仕五進四	車8進4
24.炮四平五	馬8進6	25.兵三進一	包2平4
26.俥九平三	車8平6	27.兵三進一	車6退1

黑方佔優勢。

第56局　紅左炮過河對黑進外馬（十六）

1.炮二平五	馬8進7	2.傌二進三	車9平8
3.俥一平二	馬2進3	4.兵三進一	卒3進1
5.傌八進九	車1進1	6.炮八進四	馬3進2
7.俥九進一	車1平6(圖56)		

如圖56形勢下，紅方有兩種走法：俥二進六和俥二進五。現分述如下。

第一種走法：俥二進六

8.俥二進六 ………

紅方右俥過河，限制黑方左翼車包的活動範圍，是緊湊的走法。

8.………… 士6進5

黑方補士，是這一佈局變例中常用的戰術手段。如

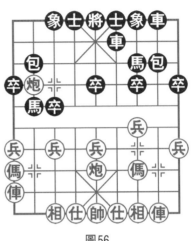

圖56

改走車6進3，則炮八平三；象7進5，俥九平六；士6進5，兵九進一；包8平9，俥二進三；馬7退8，俥六平二；馬8進6，炮三進二；包9平7，兵三進一；象5進7，俥二進八；士5退6，傌三進二；車6退1，俥二退四；包7平5，俥二平三；包5進4，仕六進五；象3進5，雙方對攻，各有顧忌。

9.兵九進一 車6進3 10.炮八平三 象7進5

11.炮五平七 包2平3

黑方如改走包8平9，紅方則俥二進三；馬7退8，俥九平二；馬8進6，炮三進二；車6進2，炮七平六；包9平7，相三進五；包7進5，炮六平五；車6平5，俥二進八；士5退6，俥二退一；士6進5，俥二平一；車5平6，仕四進五；士5退6，前炮進一；士6進5，前炮平一；包2退1，俥一平三，紅方大佔優勢。

12.傌九進八 包3平2 13.兵九進一 卒1進1

14. 俥九進四　卒3進1　　15. 炮七平八　卒3平2
16. 俥九平八　車6平2　　17. 炮八進三　包8平9
18. 俥二進三　馬7退8　　19. 相三進五　包2平1
20. 炮八平九　馬8進6　　21. 炮三平四　包9平7
22. 傌三進四　包7平9　　23. 傌四進六　包9進4
24. 傌六退八　包9平3

紅方佔優勢。

第二種走法：俥二進五

 8. 俥二進五　車6進6　　 9. 俥九平三　象7進5
10. 炮八平三　馬2退3

黑方應以改走士6進5為宜。

11. 俥三平八　包2進2　　12. 俥二進一　士6進5
13. 兵九進一　車6退4　　14. 炮五平七　包8平9
15. 俥二進三　馬7退8　　16. 炮三退一　車6進1
17. 俥八平二　馬8進6　　18. 炮三進三　馬3進4
19. 相三進五　包2進2　　20. 俥二進八　士5退6
21. 俥二平一　包9平8　　22. 炮三進一　將5進1
23. 兵五進一

紅方易走。

第二節　紅五七炮變例

第57局　紅平七路炮對黑進外馬(一)

1. 炮二平五　馬8進7　　2. 傌二進三　車9平8
3. 俥一平二　馬2進3　　4. 兵三進一　卒3進1

5.傌八進九　車1進1　　6.炮八平七　………

紅方平七路炮，是力爭主動的走法。

6.…………　馬3進2　　7.傌三進四　………

紅方進河口傌，直攻中路，是一種簡明的攻法。

7.…………　車1平6

黑方車平肋捉傌，放棄空頭，是必要的手段。如改走象7進5，則傌四進五；馬7進5，炮五進四；士6進5，炮五退一，紅方持先手。

8.傌四進五　馬7進5　　9.炮五進四　包8進4

10.俥九進一　………

紅方高橫俥，迅速開動左翼主力，正著。這裡另有兩種走法：

①炮七平五，車6進5；兵五進一，卒3進1；兵七進一，馬2進4；俥九平八，包2平8，黑方有反擊之勢。

②俥二進二，車6進5；兵五進一，車8進5；相七進五，車6退1；兵五進一，車8退1；炮七退一，車6進1；炮七平五，將5進1；俥九進一，將5平6；後炮平四，將6平5；炮四平五，將5平6；後炮平四，將6平5；兵五平四，車6退2；炮五退三，車6進2；炮五平二，車8進2；俥二進一，車6平8；俥九平六，雙方大體均勢。

10.…………　車6進5　　11.俥二進一　………

紅方聯起霸王俥，準備兌俥爭先，正著。

11.…………　車8進4

黑方如改走馬2進1，紅方則炮七平六；車8進4，俥九平四；車8平6，俥四進二；車6進2，兵五進一，紅方局勢稍好。

12.俥九平四　車8平6　　13.俥四進二　………

紅方進俥應兌，是簡明的走法。

13.…………　車6進2

14.兵五進一　將5進1(圖57)

黑方上將，預作防範。如改走馬2退3，則炮五退一；包2進2，兵七進一，紅方佔優勢。

如圖57形勢下，紅方有三種走法：俥二平六、俥二進一和兵五進一。現分述如下。

第一種走法：俥二平六

15.俥二平六　馬2進3

黑方進馬踏兵，是改進後的走法。如改走包8平3，則炮七平五；卒3進1，俥六進八；馬2退3，俥六平七；馬3進5，傌九進七；卒3進1，俥七退一；將5退1，兵五進一；卒3平4，兵五進一；卒4平5，俥七進一；將5進1，俥七退六，紅方佔優勢。

16.傌九退七　車6平3

17.炮七平五　包8平5

18.前炮退三　車3平5

19.俥六進二　包2平5

20.俥六平五　包5進4

21.炮五平三　包5平7

22.炮三平九　象7進5

23.炮九進四　卒7進1

24.兵三進一　象5進7

雙方大體均勢。

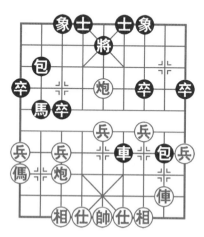

圖57

第二種走法：俥二進一

15.俥二進一　馬2進3　　16.傌九進七　車6平3

17.炮七平五　包8平5

黑方如改走包2進4，紅方則兵五進一；卒3進1，兵五平六；包8平5，仕四進五；將5平4，帥五平四；卒3進4，俥二進三；包5退1，俥二平四，紅方佔優勢。

18.仕四進五　包5退3　　19.炮五進四　車3退1

20.相三進五　車3平5　　21.炮五平一　車5進1

22.兵一進一　將5退1　　23.俥二平四　車5平1

24.俥四進四　象3進5

雙方大體均勢。

第三種走法：兵五進一

15.兵五進一　將5平6

黑方如改走卒3進1，紅方則兵七進一；馬2進4，炮七平五；包2平7，俥二平六；車6退1，俥六平二；車6進1，俥二平六；車6退1，俥六進二；包8進3，前炮平四；將5平6，仕六進五；包8退4，炮五平四；將6平5，前炮平八；車6平7，相七進五；車7平5，俥六平二；包7平8，俥二平六；後包平7，俥六平二；馬4退3，傌九進七；車5平4，兵七進一；包7平8，俥二平三；馬3退2，炮八平一，紅方佔優勢。

16.仕六進五　馬2進3　　17.傌九進七　車6平3

18.相七進五　包2進7　　19.炮五平七　車3平4

20.俥二平四　將6平5　　21.俥四進三　包8平1

22.後炮平九　車4平2　　23.炮九退二　包1平9

24.俥四平九

雙方各有顧忌。

第58局　紅平七路炮對黑進外馬（二）

1.炮二平五	馬8進7	2.傌二進三	車9平8
3.俥一平二	馬2進3	4.兵三進一	卒3進1
5.傌八進九	車1進1	6.炮八平七	馬3進2
7.傌三進四	車1平6	8.傌四進五	馬7進5
9.炮五進四	包8進4	10.俥九進一	車6進5
11.俥二進一	車8進4	12.俥九平四	車8平6

13.炮七平四（圖58）　………

紅方平炮，打車逼兌，是改進後的走法，可以佔得多兵之勢。

如圖58形勢下，黑方有兩種走法：後車平4和前車進1。現分述如下。

第一種走法：後車平4

13.…………　　後車平4

黑方如改走前車平5，紅方則炮四平五，紅方佔優勢。

14.炮四平五	包8平5
15.仕四進五	車6平7
16.炮二退一	包2退1
17.帥五平四	將5進1
18.俥四進八	馬2進1
19.相三進一	車4平9
20.前炮平六	包5平4

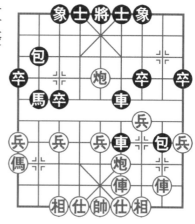

圖58

21.俥四退五　車9進2　　22.俥四平五　將5平4

23.俥五平八　包2平3　　24.俥八平六

紅方大佔優勢。

第二種走法：前車進1

13.…………　　前車進1

黑方接受換子，是正確的選擇。

14.俥四進一　車6進3　　15.俥二進二　馬2退3

黑方退馬，是改進後的走法。如改走馬2進1，則相三進五；車6退4，炮五退二；包2進4，仕四進五；卒3進1，相五進七；馬1退2，相七退五；馬2退4，傌九退七；馬4進5，傌七進八；馬5進3，傌八進七；車6平3，雙方大體均勢。

16.炮五退二　馬3進4　　17.相三進五　………

紅方飛相，正著。如改走俥二進二，則馬4進5；俥二平五，士6進5；俥五平四，包2平5；俥四退三，馬5退7；俥四平五，馬7進6；帥五進一，馬6退5，黑方略佔上風。

17.…………　　包2進4　　18.俥二進二　包2平5

19.仕六進五　車6退2　　20.俥二平六　車6平5

21.俥六退二　卒1進1　　22.傌九退八　車5退2

23.傌八進七　包5退1

雙方均勢。

第59局　紅平七路炮對黑進外馬（三）

1.炮二平五　馬8進7　　2.傌二進三　車9平8

3.俥一平二　馬2進3　　4.兵三進一　卒3進1

5.傌八進九　車1進1　　6.炮八平七　馬3進2

7.傌三進四　車1平6　　8.傌四進五　馬7進5

9.炮五進四　包8進4　　10.俥九進一　車6進5

11.俥二進一　卒3進1

黑方棄卒，是改進後的走法。

12.俥二平四(圖59)　………

紅方如改走兵七進一，黑方則馬2進4；炮七進七，將5進1；炮五退二，包2平4；傌九進七，車8進4；俥九平四，車8平6，黑方佔優勢。

如圖59形勢下，黑方有兩種走法：車6進2和車6平5。現分述如下。

第一種走法：車6進2

12.…………　車6進2　　13.俥九平四　馬2進4

14.炮七平五　包8平3

黑方平包打兵，是改進後的走法。如改走馬4退5，則兵七進一；包8退3，兵三進一；士6進5，兵三進一；馬5進4，炮五平二；包2平8，炮二進五；車8進2，兵三平二；車8進1，俥四進三；馬4進3，兵五進一，紅方多兵，佔優。

15.俥四進六　包2退1

16.前炮退二　包3平9

17.仕六進五　車8進4

18.俥四平五　包2平5

19.俥五平七　象7進5

20.俥七退三　馬4退5

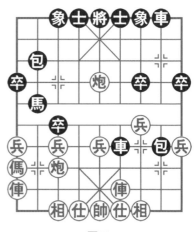

圖59

21.後炮平一　　包9平1　　22.炮一平七　　卒1進1
23.俥七進二　　馬5進3　　24.炮五進四　　士4進5
黑方易走。

第二種走法：車6平5

12.…………　　車6平5　　13.俥九平五　　車5進2
14.仕六進五　　………

紅方如改走俥四平五，黑方則馬2進4；炮七進二，馬4
退5；俥五進五，包2平5；炮七平五，士6進5；炮五進
三，象7進5；兵九進一，車8平6；傌九進八，車6進5；
傌八進六，車6平7；傌六進四，車7平6；傌四進三，將5
平6；仕六進五，包8平7；傌三退二，卒7進1；相七進
五，車6平1；俥五退三，車1平8；俥五平三，車8退2，
雙方均勢。

14.…………　　馬2進4　　15.炮七平五　　馬4進5
16.相七進五　　車8進4　　17.俥四進六　　車8平5
18.俥四平八　　車5退1　　19.兵七進一　　車5進3
20.兵九進一　　包8進3　　21.傌九退七　　車5平3
22.傌七退九　　象7進5　　23.俥八退一　　車3平9
雙方均勢。

第60局　　紅平七路炮對黑進外馬（四）

1.炮二平五　　馬8進7　　2.傌二進三　　車9平8
3.俥一平二　　馬2進3　　4.兵三進一　　卒3進1
5.傌八進九　　車1進1　　6.炮八平七　　馬3進2
7.兵七進一　　………
紅方棄兵，突發冷箭，是創新的走法。

7. ……… 卒3進1

黑方接受挑戰，勢在必行。如改走馬2進1，則炮七進一；馬1退3，俥九平八，紅方佔優勢。

8.炮七進七 ………

紅方炮打底象，是力爭主動的走法。

8.………… 士4進5

9.俥二進六(圖60) ………

紅方如改走俥二進五，黑方則馬2進4，形成激烈對攻的局面，黑方局勢不弱。

如圖60形勢下，黑方有兩種走法：車1退1和車1平4。現分述如下。

第一種走法：車1退1

9.………… 車1退1　　10.炮七退三　車1平4

11.炮五平四　象7進5

黑方應以改走車4進8為宜。

12.相七進五　卒3進1

13.炮七平三　車4進4

14.仕六進五　車4平6

15.俥九平七　包2平3

16.俥七平八　卒1進1

17.傌三進四　車6平3

18.俥八平六　包3平4

19.炮四平三

紅方佔優勢。

第二種走法：車1平4

9.………… 車1平4

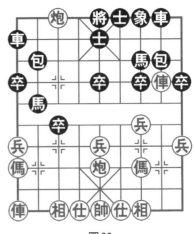

圖60

黑方平車右肋，是新的嘗試。

10.炮五平四　包8平9　　11.俥二進三　馬7退8

12.相七進五　包9平5

黑方如改走象7進5，紅方則俥九平七；車4進4，炮七平八；馬2退3，炮八平九；包9平7，傌三進二；卒7進1，炮四平二；馬8進6，傌二進一；包7平9，炮二進二；車4進2，俥七平八；包2進2，炮二平七；將5平4，傌九退七；卒7進1，仕六進五；車4進1，傌七進九，紅方易走。

13.仕六進五　車4進4

黑方如改走車4進3，紅方則炮七平八；馬2退3，俥九平八；車4平3，炮八退一；卒3平4，炮四進一；車3進3，炮四退一；車3退3，俥八進三；卒5進1，炮四進一；卒5進1，兵五進一；卒4平5，傌三進二；馬8進9，俥八平七；車3進2，傌九進七；卒5平6，炮四平五；卒9進1，黑方可以滿意。

14.炮四進四　卒1進1　　15.炮四平一　馬8進7

16.炮一退二　車4退1　　17.炮一平七　卒7進1

18.前炮平九　包5平3　　19.兵三進一　車4平7

20.傌三進二　車7平8　　21.傌二退三　車8平7

22.傌三進二　包2平1　　23.炮七平三　象7進5

24.俥九平八　包1進5　　25.炮九退六　馬2進1

26.傌九進七　馬7進8　　27.俥八進三　卒5進1

28.兵五進一

紅方大佔優勢。

第二章
中炮進三兵邊傌直橫俥對屏風馬

中炮進三兵對屏風馬佈局，炮八平七和炮八進四是紅方常用的走法，而俥九進一先起橫俥，含有出其不意的作戰意圖。此種走法是近期較為流行的走法，在實戰中出現了不少對局，極大地推動了這一佈局的發展。

本章列舉了15局典型局例，分別介紹這一佈局中雙方的攻防變化。

紅先起橫俥變例

第224局　紅平七路炮對黑平車殺兵（一）

1.炮二平五　馬8進7　　2.傌二進三　車9平8

3.俥一平二　馬2進3　　4.兵三進一　卒3進1

5.傌八進九　卒1進1　　6.俥九進一　………

紅方先起橫俥，迅速活通左翼主力，是近期較為流行的走法。

6.…………　卒1進1

黑方兌邊卒通車，是此變例常用的戰術手段。

7.兵九進一　車1進5　　8.炮八平七　………

紅方平七路炮，是先起橫俥的後續手段。

　8.………　　車1平7

黑方平車殺兵，接受挑戰，是積極求變的選擇。如改走馬3進2，則俥二進四；象7進5，將還原成流行變化。

　9.俥九平八　馬3進4　　10.俥二進三　………

紅方進俥兵線，穩步進取，是靈活有力的走法。

　10.………　　包2平3

黑方如改走士6進5，紅方則兵五進一；包2平3，俥八進六；包3平6（黑方可考慮馬4退6），傌九進八；馬4進6，傌三進四；車7平6，俥八進二；車6平5，炮七平九；包8進2，炮九進七；象7進5，俥二平六；包8平5，仕六進五；包5進3，相三進五；士5進4，傌八進九；車8進5，炮九平七；象5退3，俥六進四；車5平4，俥六平四；馬7退6，俥八平七，紅方佔優勢。

　11.兵五進一　………

紅方如改走俥八平六，黑方則馬4進3；傌九進七，包3進4；兵五進一，包3進3；仕六進五，象7進5（可考慮走士6進5）；兵五進一，卒5進1；傌三進五，車7退1；炮五進三，車7平5；炮七平五，車5進2；俥二平五，士6進5；帥五平六，包8進6；俥六進五，車8進7；俥五進四，紅勝。

　11.………　　士6進5

黑方如改走象7進5，紅方則俥二平六；車7退1，兵五進一；車7平5，傌三進四；車5進1，俥六進二；車5平6，俥八進六；包3退1，俥八平七；包8進7，仕六進五；車6平7，帥五平六；士6進5，俥七進一；車7進4，帥六

進一；車7退5，俥七平六；車7平4，俥六退三；車8進5，炮七進三；車8平5，炮七進二；車5進2，炮七平三，紅方多子，大佔優勢。

12.俥八平六　馬4退6(圖61)

如圖61形勢下，紅方有兩種走法：傌九進八和俥六平四。現分述如下。

第一種走法：傌九進八

13.傌九進八　卒7進1　14.傌八進六　馬6進8

15.俥二平五　馬7進6　16.俥五平四　馬8退7

17.傌六退四　………

紅方如改走炮七進三，黑方則包3平6；炮五進四，象7進5；俥四平六，車7平5；後俥平五，車5進3；仕六進五，包8進2；帥五平六，包6退2；炮七平四，馬7進5；傌六進八，包6進1；炮四平二，車8進4；俥六進三，車8進3；俥六平五，車8平7，和勢。

17.………　包8進7

18.俥六進四　象7進5

19.兵五進一　卒5進1

20.俥六平五　包3進1

21.俥五平七　包3平5

22.俥七平五　包5進4

23.相七進五　包8退5

24.俥五平六　馬7進5

25.俥四退一　包8進3

26.俥四進一　馬6進4

27.俥四平六　馬5進6

圖61

28.傌三進四　車7平6　29.炮七平二

和勢。

第二種走法：俥六平四

13.俥六平四　………

紅方平俥捉馬，是改進後的走法。

13.………　馬6進5　14.傌三進五　車7進1

15.俥二平三　馬5進7　16.俥四進二　前馬退8

17.傌五進六　包3平5　18.炮七進三　包8平9

19.炮七平九　………

紅方平炮，準備策傌進攻，是靈活有力之著。

19.………　車8進1

黑方高車加強防守，勢在必行。如改走卒7進1，則傌
六進八；包5平2，炮九平八，黑方難應對。

20.傌六進八　士5退6　21.傌九進八　………

紅方進傌，是擴先的緊要之著。

21.………　卒7進1　22.後傌進七　包5進5

23.相七進五　象7進5　24.炮九進四

紅方大佔優勢。

第62局　紅平七路炮對黑平車殺兵（二）

1.炮二平五　馬8進7　2.傌二進三　車9平8

3.俥一平二　馬2進3　4.兵三進一　卒3進1

5.傌八進九　卒1進1　6.俥九進一　卒1進1

7.兵九進一　車1進5　8.炮八平七　車1平7

9.俥九平八　馬3進4　10.俥二進三　包2平4

黑方平士角包，準備調整陣形，著法穩健。

11.兵五進一（圖62）………

如圖62形勢下，黑方有兩種走法：象7進5和士6進5。現分述如下。

第一種走法：象7進5

11.………… 象7進5

黑方如改走車7平5，紅方則傌九進八；卒3進1，兵七進一，紅方佔優勢。

12.傌九進八　車7退1

黑方應以改走馬4退6為宜。

13.兵五進一　車7平5　　14.兵七進一　卒3進1

15.傌八進七　車5進1

黑方進車，太隨意。可考慮走包4進1，紅方如接走俥八進七，黑方則卒3進1；炮七平六，卒3平4；炮六進三，車5平4；俥八平三，卒4進1，黑方可抗衡。

16.傌七進八　士6進5

17.傌八退六　士5進4

18.俥八平六　馬4進3

19.俥六進六　馬3進5

20.相七進五　士4進5

21.炮七進七　………

好棋！一舉擊中黑方要害。

21.………… 士5進4

22.炮七平二　馬7進8

23.俥二進四　馬8進6

24.俥二進一

圖62

紅方大佔優勢。

第二種走法：士6進5

11.……………　士6進5

黑方補士，鞏固陣形。

12.傌九進八　卒3進1

黑方棄卒，嫌軟，應以改走馬4退6為宜。

13.兵七進一　包4平3　　14.兵七進一　………

紅方渡兵兌馬，是簡明有力之著。

14.……………　包3進5　　15.傌八退七　車7進2

16.兵七平六　車7進2　　17.傌七進五　象7進5

18.兵五進一　卒5進1　　19.傌五進七　車7退4

20.傌七進五　車7平6　　21.俥八進二　包8平9

22.傌五進三　車8進6　　23.俥八平二　車6退1

24.傌三進一　馬7進8　　25.傌一進三　將5平6

26.仕四進五

紅方呈勝勢。

第63局　紅平七路炮對黑平車殺兵（三）

1.炮二平五　馬8進7　　2.傌二進三　車9平8

3.俥一平二　馬2進3　　4.兵三進一　卒3進1

5.傌八進九　卒1進1　　6.俥九進一　卒1進1

7.兵九進一　車1進5　　8.炮八平七　車1平7

9.俥九平八　馬3進4

10.俥二進三（圖63）………

如圖63形勢下，黑方有三種走法：卒7進1、車7平4和包2平5。現分述如下。

第一種走法：卒7進1

10.………… 卒7進1

黑方挺卒活馬，但步數稍嫌緩慢。

11.兵五進一 ………

紅方衝中兵，是力爭主動的走法。

11.………… 包2平5

12.兵七進一 象3進1

黑方飛象，防止紅方兵過

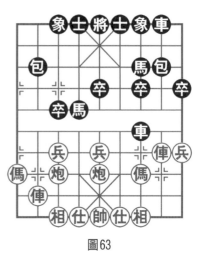

圖63

河，是力求穩健的走法。如改走馬4退6，則兵七進一；象3進1，傌九進八；車7平5，傌八進六；卒5進1，俥八進五；馬7進8，傌六進五；象7進5，俥二平六；卒7進1，傌三進五；車5平6，炮七平六；士6進5，炮六進七；士5退4，俥六進五；包8平7，炮五進三；象5進3，俥八平五；將5平6，俥六進一；將6進1，俥六平二，紅方呈勝勢。

13.兵七進一 象1進3　　14.傌九進八 包8進2

黑方如改走馬4退6，紅方則炮七平九，紅方攻勢猛烈。

15.傌八進六 包8平4　　16.俥二平六 包4平6

17.炮七平八 包6退3　　18.相三進一 車7平5

19.炮八進七 將5進1　　20.俥六進六 車8進7

21.炮八退一 車8平7　　22.炮八平九 包5平3

23.俥八進七 將5進1　　24.俥八退一 包6進1

25.仕六進五

紅方大佔優勢。

第二種走法：車7平4

10.………… 車7平4

黑方平車，是保持變化的走法。

11.仕四進五	卒3進1	12.炮七進二	包2平5
13.炮五平七	包8平9	14.俥二平四	包5平6
15.相七進五	象7進5	16.傌九進八	馬4進2
17.俥八進三	士6進5	18.俥八進二	包6退2
19.俥四進三	卒9進1	20.俥八平七	士5進4
21.俥四進二	士4進5	22.俥七平八	車8進7
23.後炮平九	象3進1	24.傌三進四	車8退4
25.炮九進二	車4進3	26.炮七進三	包9進4
27.炮七平五	將5平4	28.炮五平九	

紅方大佔優勢。

第三種走法：包2平5

10.………… 包2平5

黑方還架中包，是積極有力的應法。

11.相三進一	車7平4	12.俥八進三	車4進2
13.炮七退一	包8進2	14.俥二進一	包8平5
15.俥二平六	車4退2	16.俥八平六	前炮進3
17.相七進五	車8進4	18.兵七進一	包5平4
19.俥六平五	象3進5	20.兵七進一	象5進3
21.炮七平八	象3退5	22.相一退三	車8平6
23.俥五平七	包4平2		

黑方可抗衡。

第64局　紅平七路炮對黑平車殺兵（四）

1.炮二平五	馬8進7	2.傌二進三	車9平8
3.俥一平二	馬2進3	4.兵三進一	卒3進1
5.傌八進九	卒1進1	6.俥九進一	卒1進1
7.兵九進一	車1進5	8.炮八平七	車1平7
9.俥九平八	包2平1(圖64)		

如圖64形勢下，紅方有兩種走法：俥八進六和俥二進三。現分述如下。

第一種走法：俥八進六

10.俥八進六　………

紅方左俥過河，是力爭主動的走法。

10.………　卒7進1

黑方如改走馬3進4，紅方則俥八平三；馬4退5，炮五進四；士4進5，相三進五；車7平4，俥三退一；將5平4，俥三退一，紅方多子，佔優。

11.相三進一　車7平1

黑方如改走車7進1，紅方則俥二進四；卒7進1，俥二平三；車7退1，相一進三；馬3退5，俥八退三；馬5進6，相三退一；象7進5，炮七退一；包8進5，相一退三；包8平5，相七進五；車8進7，傌三進四；車8退2，傌四進三；車8平2，傌九進

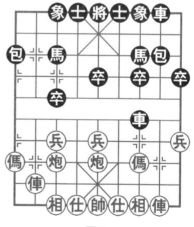

圖64

八；包1平4，炮七平三；卒5進1，傌八進九；士6進5，雙方均勢。

12.傌二進四	車1平8	13.傌三進二	卒7進1
14.相一進三	包8平9	15.傌二退三	車8進6
16.炮五退一	馬3退5	17.傌八退三	車8平6
18.傌八平四	車6退1	19.傌三進四	包1進4
20.傌四進五	包9進4	21.相三退一	象7進5
22.傌五進三	馬5進7		

黑方局勢稍好。

第二種走法：傌二進三

10.傌二進三	包8平9	11.傌二平四	象7進5

黑方飛左象，是穩健的走法。如改走車8進4，則傌八進六；車8平4，相三進一；車7平4，仕四進五；卒7進1，傌九進八；卒3進1，傌八進七；前車進3，炮七進二；後車平3，傌七進九；象3進1，傌八平九；馬7進6，傌九平七；車3退2，傌四進二；車4退5，傌四平三；象7進5，傌二進二；包9退2，炮七平二；包9平8，傌三進四；士4進5，炮五平二；包8平7，前炮進三；卒5進1，後炮平三；士5進6，傌三進二；象5退7，炮二平七，紅方多子，佔優。

12.傌九進八	士6進5	13.傌八進七	馬3進1
14.傌四進一	車7平6	15.傌三進四	車8進5
16.傌四進三	車8退2	17.傌七進九	象3進1
18.傌八平三	馬1進2	19.炮七平八	象1退3
20.炮八進一	馬2退4	21.炮八進三	車8退1
22.炮八進一	包9退1	23.傌三平六	馬4進3

24.俥六進二　包9平7　　25.俥六平七　包7進2

26.兵五進一　包7平6　　27.俥七平三　馬7進6

28.俥三進二　包6退1　　29.炮五進四　車8進1

30.炮五退一　車8平5

和勢。

第65局　紅平七路炮對黑平邊包(一)

1.炮二平五　馬8進7　　2.傌二進三　車9平8

3.俥一平二　馬2進3　　4.兵三進一　卒3進1

5.傌八進九　卒1進1　　6.俥九進一　卒1進1

7.兵九進一　車1進5　　8.炮八平七　包2平1

黑方平邊包，牽制紅方左翼子力，也是可取的走法。

9.俥九平六　象7進5

黑方如改走卒7進1，紅方則兵三進一；車1平7，兵七進一；卒3進1，俥二進四；車7平8，傌三進二；包8平9，傌二進三；車8進3，俥六進七；包1進1，俥六平七；馬3進4，俥七退四；象7進5，俥七平六；馬4退3，炮七進四；象5進7，傌九進八；包1平2，傌八進六；馬3退1，俥六平九；車8退2，傌六進八；馬1進2，俥九平八；車8平2，兵五進一，紅方佔優勢。

10.俥六進七(圖65)　………

紅方進俥塞象眼，是改進的走法。

如圖65形勢下，黑方有三種走法：卒7進1、士4進5和馬3進2。現分述如下。

第一種走法：卒7進1

10.…………　卒7進1　　11.兵三進一　車1平7

12.兵三進一　車7退2

13.兵七進一　車7進1

14.傌三進四　車7平6

15.兵七進一　車6進1

16.炮七進五　象5進3

17.俥六平三　包8進4

18.俥三平七　象3退5

19.俥二進一　車8進5

黑方雙車同線，勢在必行。

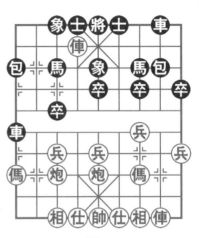

圖65

20.炮五平七　士4進5

21.前炮平八　車6平3

22.俥七平六　士5退4

黑方退士，無奈之著。如誤走車3進2，則炮八進二；士5退4，俥六進一；將5進1，俥六平五；將5平4，俥二平六；包1平4，俥六進六；將4進1，俥五平六，絕殺，紅勝。

23.俥二進一

紅方局勢稍好。

第二種走法：士4進5

10.…………　士4進5　　11.兵七進一　包8平9

黑方平包兌俥，是穩健的走法。如改走車1平3，則炮五平四，車3平7，以下紅方有兩種走法：

①相三進五，車7進2；炮四進二，車7退3；炮七進五，包8平9；俥二進九，馬7退8；炮四平八，士5退4；炮七進一，士6進5；炮七平五，馬8進6；炮八進五，卒3

進1；相五進七，車7平2；炮八平六，包9進4；相七退五，包1進4；相五退三，卒7進1；兵五進一，包1平5；傌九退七，卒7進1；傌七進六，馬6進7，黑方呈勝勢。

②炮七進五，車7進2；炮七平八，車7平6；炮八進二，士5退4；俥六進一，將5進1；傌九進八，包8進6；仕四進五，車6退3；傌八進七，將5平6；俥六退一，馬7退5；傌七進九，車8進4；炮八退四，卒5進1；傌九退七，紅方呈勝勢。

12.俥二進九　馬7退8　　13.兵七進一　車1平3

14.炮七退一　車3退1　　15.傌三進四　包9退1

黑方如改走馬8進6，紅方則炮五平四；馬6進8，傌四進三；包9退1，俥六退二；馬8進9，傌三退一；卒9進1，炮七進六；車3退2，相七進五，紅方佔優勢。

16.俥六退五　包9進5　　17.兵五進一　………

紅方如改走俥六平七，黑方則包9平3；炮七進四，象5進3；傌九進七，馬8進6；炮五平四，包1退1；傌七進六，馬3進4；傌四進六，卒5進1；炮四平五，象3進5；傌六進七，包1平3；傌七退八，馬6進8；炮五進三，馬8進6；相三進五，馬6退4；兵五進一，雙方均勢。

17.…………　包9退1　　18.俥六平七　車3進2

19.傌九進七　包9平6　　20.炮七進六　馬8進6

21.炮七平八　士5退4　　22.傌七進六　包6進1

23.炮八退六　象5進3　　24.兵五進一　包1平5

25.兵五進一　包5進5　　26.相七進五　馬6進8

和勢。

第三種走法：馬3進2

10.………	馬3進2	11.俥六平八	包1進5
12.炮五平九	馬2進3	13.俥八平三	馬7退5
14.俥三平四	包8進6	15.仕四進五	馬3進1
16.相七進九	車1平7	17.傌三進四	包8平6

黑方平包，乘機擺脫牽制，不失為機警之著。

18.俥四平五	士4進5	19.俥二進九	車7平6
20.俥二退八	包6退2	21.俥二進二	包6進2
22.俥二退二	包6退2	23.俥二進二	包6進2
24.俥二退二	包6退2	25.俥二進二	包6進2

雙方不變作和。

第66局　紅平七路炮對黑平邊包（二）

1.炮二平五	馬8進7	2.傌二進三	車9平8
3.俥一平二	馬2進3	4.兵三進一	卒3進1
5.傌八進九	卒1進1	6.俥九進一	卒1進1
7.兵九進一	車1進5	8.炮八平七	包2平1
9.俥九平六	象7進5		

10.兵七進一（圖66）………

紅方直接衝七兵脅馬，著法積極。

如圖66形勢下，黑方有兩種走法：包8進4和車1平3。現分述如下。

第一種走法：包8進4

10.……… 包8進4　11.俥六進七………

紅方亦可改走俥六進五，黑方則馬3進2；兵七進一，馬2進1；炮七進一，包8平3；俥二進九，馬7退8；傌九進

七，車1平3；炮五進四，士6進5；俥六退三，馬8進6；
炮五退二，馬1進3；相三進五，車3退1；俥七進九，車3
退1；俥六平七，車3進3；俥九退七，馬6進8；仕四進
五，卒7進1；兵三進一，馬8進7；炮五平三，士5進6；
兵五進一，包1進4；仕五進六，馬7退5；兵五進一，馬5
退3；兵一進一，包1退5；俥三進五，包1平3；炮三退
一，前馬退1；俥七進九，馬1進2；仕六退五，包3平9；
俥九退八，紅方佔優勢。

11.………… 士4進5　　12.炮五平四　………

紅方平炮，調整陣形，正著。

12.………… 卒5進1　　13.兵七進一　車1平3

14.相三進五　車3退1　　15.炮七進五　車3退2

16.俥九進八　包8平7

紅方子力靈活，佔據主動。黑方7路馬比較呆滯，處於
下風。

17.俥二進九　馬7退8

18.仕四進五　馬8進6

19.俥六退二　馬6進8

20.俥八進七　包1退1

21.炮四進二

紅方局勢稍好。

第二種走法：車1平3

10.………… 車1平3

黑方平車吃兵，是改進後
的走法。

11.炮七退一　包8平9

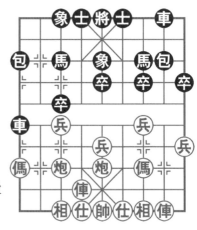

圖66

黑方如改走馬3進2，紅方有以下兩種走法：

①兵五進一，馬2進3；炮七進三，馬3進4；炮七退二，卒3進1；俥二進三，包8平9；俥二平六，馬4退3；傌九進七，卒3進1；俥六平七，車8進4；俥七進四，車8平3；俥七退二，象5進3；兵五進一，士4進5；兵五進一，象3進5；兵五平四，包1進2；傌三進五，包1平2；兵四平三，馬7退8；炮七進一，紅方多兵，佔優。

②俥二進四，士4進5；俥六進二，包8進2；仕四進五，包1平3；炮五平四，車3平1；炮七進六，馬2退3；相三進五，包8平6；俥二進五，馬7退8；兵五進一，馬8進9；俥六平二，包6平4；炮四進六，馬9退7；俥二進五，馬7進6；傌九進七，車1進1；傌七進六，馬3進4；俥二退三，馬4進3；傌三進四，馬3退5；炮四平一，象5退7；傌四進三，車1退4；俥二平四，車1平7；兵三進一，馬6退7；俥四退一，馬5進3，雙方形成互纏局面。

12.俥二進九　馬7退8　　13.俥六平二　馬8進7

黑方如改走車3平7，紅方則俥二進一；包9平7，炮七進六；包7平3，炮五進四；士4進5，相三進五；車7退1，俥二進七；車7進3，炮五平一；車7退1，兵一進一；將5平4，炮一進三；將4進1，炮一退一；將4退1，傌九進八；車7平5，仕四進五；車5進1，相七進九；卒3進1，炮一進一；將4進1，傌八進七；車5平1，俥二退五；車1平3，帥五平四；車3退1，傌七退五；象5進3，炮一平七；車3平5，傌五退七；車5平6，仕五進四；車6進1，帥四平五；車6平5，仕六進五；包3平5，對攻中黑方佔優。

14.俥二進六　象5退7　　15.兵五進一　馬7退5

16.俥二退四　象3進5　　17.傌三進五　車3平4

18.傌五退七　車4平5　　19.傌九進七　馬5退3

20.傌八進七　包1平2

至此，形成紅方子力靈活、黑方多卒，雙方各有顧忌的局面。

第67局　紅平七路炮對黑平邊包(三)

1.炮二平五　馬8進7　　2.傌二進三　車9平8

3.俥一平二　馬2進3　　4.兵三進一　卒3進1

5.傌八進九　卒1進1　　6.俥九進一　卒1進1

7.兵九進一　車1進5　　8.炮八平七　包2平1

9.俥九平六　象7進5

10.兵五進一(圖67)………

紅方棄中兵，是保持變化的走法。

如圖67形勢下，黑方有兩種走法：車1平5和包8平9。現分述如下。

第一種走法：車1平5

10.…………　車1平5

黑方平車吃兵，接受挑戰。

11.俥二進六　車5平7

黑方如改走包8退1（如車5平7，則傌三進五，車7退1，傌九進八，紅方持先

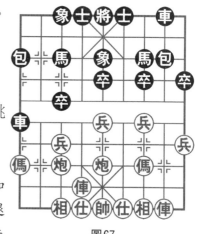

圖67

手），紅方則兵七進一；馬3進1，傌九進七；車5退1，兵
七進一；馬1進3，傌七進六；包8平2，俥二進三；馬7退
8，傌三進五；車5平8，炮五進四；士4進5，傌五進七；
包2進3，炮五退一；包1平4，俥六平八；包2平4，炮七
進三；包4退2，傌七退五；象3進1，俥八進五；車8進
2，傌五進六，紅方多子，大佔優勢。

12.傌三進五	車7退1	13.傌九進八	包1進4
14.傌五進六	馬3進4	15.傌八進六	士6進5
16.兵七進一	包8平9	17.俥二進三	馬7退8
18.兵七進一	車7平6	19.兵七進一	

紅方主動。

第二種走法：包8平9

10.………… 包8平9

黑方平包兌俥，減輕左翼壓力，是改進後的走法。

11.俥二進九	馬7退8	12.傌三進五	馬8進6
13.炮七退一	………		

紅方如改走俥六進五，黑方則車1退2；俥六平九，馬3
進1；兵五進一，包1進5（如卒5進1，則炮五進三，士6
進5，兵七進一，馬6進5，炮七平一，包1進5，相七進
九，和勢）；相七進九，馬1進2；兵五平四，馬2進3；傌
五退七，包9進4；兵七進一，卒3進1；相九進七，包9平
2，雙方大體相當。

13.…………	包1進5	14.相七進九	馬3進2
15.相九退七	馬6進4	16.俥六進二	士6進5
17.炮七平一	包9平6	18.炮五退一	………

紅方如改走炮一進五，黑方則包6進4；俥六進二，卒5

進1；兵五進一，馬2進3；俥六進一，馬3進5；相三進
五，車1平5；傌五退七，車5退1；俥六平三，卒3進1；
俥三平二，卒3進1；俥二退三，包6平9，和勢。

18.…………	卒3進1	19.兵七進一	車1平3
20.俥六進四	車3進1	21.俥六退二	馬2退3
22.俥六平四	車3平5	23.炮一進五	包6平9
24.俥四平二	車5平9	25.炮一平五	車9平6
26.俥二進四	車6退6	27.俥二退二	包9進7
28.俥二退七	包9退3	29.後炮進一	馬3進5
30.炮五進四			

紅方形勢稍好。

第68局　紅平七路炮對黑平邊包（四）

1.炮二平五	馬8進7	2.傌二進三	車9平8
3.俥一平二	馬2進3	4.兵三進一	卒3進1
5.傌八進九	車1進1	6.俥九進一	卒1進1
7.兵九進一	車1進5	8.炮八平七	包2平1
9.俥九平六	象7進5	10.俥二進四	包8平9
11.俥二進五	馬7退8		
12.俥六平二(圖68)	………		

如圖68形勢下，黑方有兩種走法：馬8進7和馬8進
6。現分述如下。

第一種走法：馬8進7

12.…………	馬8進7	13.俥二進六	象5退7
14.俥二退三	象3進5	15.炮七退一	車1平4
16.仕四進五	車4進3	17.炮五平四	馬3進4

18.炮四退一　車4退3

19.炮四平三　馬7退5

黑方退馬，是靈活的走
法。

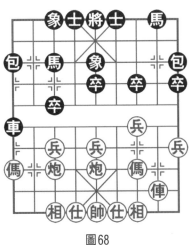

圖68

20.相三進五　馬5進3

21.俥二退一　包1進4

黑方進包，牽制紅方中
路，是針鋒相對之著。

22.俥二進四　包1平2

23.炮三平四　………

紅方應以改走炮三平二為
宜。

23.………　　　馬4進6　24.炮四進二　士4進5

25.炮七進一　馬3進4

黑方子力靈活，易走。

第二種走法：馬8進6

12.………　　　馬8進6　13.俥二平四　馬6進8

14.俥四進三　………

紅方進俥邀兌，是力爭主動的走法。

14.………　　　車1平6　15.傌三進四　馬8進9

16.兵三進一　馬9進7　17.相三進一　馬7進9

18.兵三進一　士6進5　19.兵三平四　包1進4

20.兵七進一　卒3進1　21.兵四平五　馬3進2

22.前兵進一　象3進5　23.炮五進五　士5進4

24.炮七平四

紅方得象，佔優。

第69局　紅平七路炮對黑平邊包（五）

1.炮二平五　馬8進7　　2.傌二進三　車9平8

3.俥一平二　馬2進3　　4.兵三進一　卒3進1

5.傌八進九　卒1進1　　6.俥九進一　卒1進1

7.兵九進一　車1進5　　8.炮八平七　包2平1

9.俥九平四　車1平7（圖69）

黑方如改走象7進5，紅方則俥四進三；車1平6，傌三進四，以下黑方有兩種走法：

①包8進6，炮七退一；包1進4，兵七進一；馬3進1，傌四進六；卒3進1，傌六進八；包1平9，傌八退七；馬1進3，炮五平七；包8退3，相七進五；包8平3，俥二進九；馬7退8，後炮進三，雙方局勢平穩。

②包8進3，傌四進三；包8進1，傌三退四；車8進5，傌四退三；車8退5，兵三進一；象5進7，兵七進一；馬3進1，傌三進四；包8進2，炮七進三；象7退5，炮七平八；馬1退3，炮八退四；士4進5，兵七進一；象5進3，炮五平七；馬3退1，傌四進六；包8退4，傌六進四；包8平5，仕六進五；包1平6，俥二進九；馬7退8，炮八進七，紅方佔優勢。

如圖69形勢下，紅方有兩種走法：俥四進三和俥二進

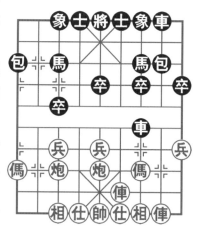

圖69

四。現分述如下。

第一種走法：俥四進三

10.俥四進三　………

紅方如改走兵五進一，黑方則士6進5；兵七進一，象7進5；兵七進一，馬3進1；傌三進五，車7進1；傌五進七，包8進3；俥四進三，包8平5；炮五平二，馬1進3；炮七進三，象5進3；炮二進五，車7平5；仕六進五，車5平8；俥四平五，前車進3；炮二平九，象3進1，黑方呈勝勢。

10.…………　車7退1

黑方如改走卒7進1，紅方則相三進一；車7平6，傌三進四；象3進5，兵七進一；馬3進1，俥二進六；包8平9，俥二進三；馬7退8，炮五進四；士4進5，炮七進三；包1進5，相七進九；馬1進3，兵七進一；包9進4，兵七進一；包9平7，炮五平六；馬8進7，炮六退五；包7平9，傌四進六；馬7進6，兵五進一；馬6進4，相九進七；包9退2，和勢。

11.傌九進八	象7進5	12.俥二進六	包8平9
13.俥二進三	馬7退8	14.傌三進二	包1進3
15.傌八進七	包1平8	16.俥四平二	馬8進6
17.炮七平九	車7平4	18.兵七進一	卒3進1
19.炮九進七	將5進1	20.俥二平七	車4平3
21.俥七進一	象5進3	22.炮五平一	包9進4
23.炮一進四	馬6進8	24.炮九退四	卒7進1
25.相七進五	包9平6		

雙方大體均勢。

第二種走法：俥二進四

10.俥二進四　卒7進1　　11.兵七進一　馬3進1

黑方如改走車7平8，紅方則傌三進二；包8進2，俥四平三；象7進5，兵七進一；包8平3，炮七進五；車8進5，炮七平三；包1平7，炮三進四；士6進5，傌九進七；包7進4，傌七進九；將5平6，仕六進五，紅方局勢稍好。

12.兵七進一　象7進5　　13.兵七平八　包8進2
14.兵八進一　包1進5　　15.兵八平九　包1平5
16.相七進五　車7平8　　17.傌三進二　卒7進1
18.俥四進六　馬7退9　　19.傌二退一　包8平1
20.俥四退一　車8進3　　21.俥四平二　馬9進8
22.相五進三　馬8進7　　23.炮七平五　卒5進1
24.傌一進三　士6進5　　25.相三進一　馬7進5
26.炮五進三　馬5退3　　27.炮五退三　馬3進4
28.帥五進一　包1平5　　29.傌三進五

和勢。

第70局　紅平七路炮對黑左包巡河(一)

1.炮二平五　馬8進7　　2.傌二進三　車9平8
3.俥一平二　馬2進3　　4.兵三進一　卒3進1
5.傌八進九　卒1進1　　6.俥九進一　卒1進1
7.兵九進一　車1進5　　8.炮八平七　包8進2

黑方左包巡河，防止紅方俥九平八捉包，著法靈活，是相對穩健的走法。

9.俥二進四　………

紅方進俥巡河，是常見的走法。

9.………… 象7進5

黑方飛象，穩健之著。如改走車1平4，則俥九平八；馬3進2，兵三進一；車4平8，俥八進四；前車平4，俥八進二；卒7進1，俥八平三，紅方大佔優勢。

10.俥九平六 包2平1

11.俥六進七 馬3進2(圖70)

黑方如改走士4進5，紅方則兵七進一；包8平5，俥二進五；馬7退8，兵七進一；車1平3，炮七退一；車3退1，兵五進一；包5進3，相三進五；車3平4，俥六平八；車4平2，俥八退三；馬3進2，傌三進四；馬8進6，炮七平三；卒7進1，兵三進一；象5進7，仕四進五；包1進3，雙方均勢。

如圖70形勢下，紅方有兩種走法：仕四進五和兵七進一。現分述如下。

第一種走法：仕四進五

12.仕四進五 ………

紅方補仕，是穩健的走法。

12.………… 士4進5

13.炮五平六 ………

紅方如改走俥六平八，黑方則車1平4；相三進一，包1平4；俥八退二，馬2進1；炮七退一，車4進3；炮五平四，包4平1；炮四退一，車4退3；俥八退三，馬1退2；俥

圖70

八進一，車4平7；傌九進八，包1平2，雙方均勢。

13.…………	包8平5	14.傌二進五	馬7退8
15.傌六平八	車1平7	16.相三進五	車7平4
17.兵七進一	馬2進1	18.傌八退五	馬1退2
19.兵五進一	車4平5	20.兵七進一	象5進3
21.炮七進七	車5平4	22.帥五平四	包1平2
23.傌八平二	馬8進7		

至此，形成紅方多相、黑方多卒，雙方各有顧忌的局面。

24.傌九進七	馬2退1	25.炮六平七	

紅方持先手。

第二種走法：兵七進一

12.兵七進一 ………

紅方棄兵，牽制黑方3路底線。

12.………… 馬2進1

黑方如改走車1平3，紅方則兵三進一，以下黑方有兩種走法：

①車3平8，傌三進二；卒7進1，炮七進七；士4進5，炮七平九，紅方佔優勢。

②車3進2，兵三平二，紅方持先手。

13.兵三進一 卒7進1

黑方可走馬1進3，紅方如接走兵三平二，黑方則卒7進1，黑方可以抗衡。

14.兵七進一	卒7進1	15.炮七進七	士4進5
16.傌九進七	卒7平8	17.傌七進九	包8退3
18.炮五平八	包1平2	19.傌六退五	象5退3

20.俥六平九　包8平7　　21.相七進五

紅方易走。

第71局　紅平七路炮對黑左包巡河(二)

　1.炮二平五　馬8進7　　　2.傌二進三　車9平8

　3.俥一平二　馬2進3　　　4.兵三進一　卒3進1

　5.傌八進九　卒1進1　　　6.俥九進一　卒1進1

　7.兵九進一　車1進5　　　8.炮八平七　包8進2

　9.俥二進四　象7進5　　　10.俥九平六　包2平1

11.俥六進五(圖71) ………

紅方伸車卒林，是穩健的走法。

如圖71形勢下，黑方有兩種走法：馬3進2和包8平6。現分述如下。

第一種走法：馬3進2

11.………… 馬3進2

黑方進外馬，易受紅方攻擊。

12.炮五進四 ………

紅方炮轟中卒，是簡明實惠之著。

12.………… 馬7進5

13.俥六平五　包1進5

14.相七進九　車1進2

15.炮七平五　馬2進3

16.傌三進四　車1退2

17.傌四進三　馬3進1

18.俥五平六　士6進5

圖71

19.傌三退五　車1平6　　20.仕六進五　車8進2

21.相三進一　卒3進1　　22.炮五平二　卒3進1

23.炮二進三　車6退1　　24.傌六退一　馬1進3

25.帥五平六

紅方多子，佔優。

第二種走法：包8平6

11.………　　包8平6

黑方平包兌傌，是穩健的走法。

12.傌二進五　馬7退8　　13.兵七進一　車1平3

14.炮七進一　包6退2　　15.炮五進四　馬3進5

16.傌六平五　士6進5　　17.相三進五　車3平1

18.傌五平三　包6退2　　19.炮七平八　包1進5

20.相七進九　車1進2　　21.帥五進一　馬8進6

22.傌三平二　卒3進1　　23.炮八進五　士5進4

24.傌二平七　卒3平4　　25.傌七平六　卒4平3

26.兵五進一　車1平2　　27.炮八平九　車2退1

28.炮九退三　車2平6　　29.傌三進五　卒3平2

30.兵三進一　士4退5　　31.炮九平五　車6進2

32.帥五退一　車6進1　　33.帥五進一　車6退1

34.帥五退一　車6退3

黑方易走。

第72局　紅平七路炮對黑左包巡河(三)

1.炮二平五　馬8進7　　2.傌二進三　車9平8

3.傌一平二　馬2進3　　4.兵三進一　卒3進1

5.傌八進九　卒1進1　　6.傌九進一　卒1進1

7.兵九進一　車1進5　　8.炮八平七　包8進2

9.俥二進四　象7進5　　10.俥九平六　士6進5

11.炮七退一（圖72）………

如圖72形勢下，黑方有三種走法：包2進6、包8平6和包8平5。現分述如下。

第一種走法：包2進6

11.…………　包2進6　　12.炮七進一　………

紅方如改走俥六進一，黑方則包8平6；俥二進五，馬7退8；兵七進一，包6進3；炮五退一，包6平1；炮五平八，車1平3；炮七平一，包1平7；俥六平三，車3進1；俥三平二，車3平5；仕四進五，馬8進7；兵一進一，車5平9；俥二進五，馬7退6；俥二退一，車9退1；俥二平三，卒3進1；相七進五，雙方局勢平穩。

12.…………　包2退4　　13.炮七退一　包8平5

14.俥二進五　馬7退8　　15.俥六平二　馬8進6

16.兵七進一　車1平3

17.炮五進三　包2平5

18.相三進五　車3平7

19.傌三退五　車7進1

20.兵五進一　馬3進4

21.兵五進一　卒5進1

22.傌五進七

紅方多子，佔優。

第二種走法：包8平6

11.…………　包8平6

黑方平包兌俥，是簡化局

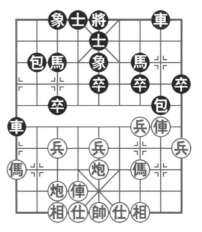

圖72

勢的走法。

12.俥二進五	馬7退8	13.兵七進一	車1平3
14.俥六平二	馬8進7	15.傌三退五	包2進6
16.俥二進六	包6進4	17.炮七平四	包2平6
18.俥二平三	車3平7	19.俥三平二	卒3進1
20.俥二退四	卒3平4	21.炮五平一	包6平9
22.相七進五	車7退1	23.傌五進七	馬3進2
24.傌九進八	卒9進1	25.俥二進一	包9退2
26.傌七進六	馬2進4	27.俥二平六	車7進2
28.仕六進五	車7平5		

紅方多子，易走。

第三種走法：包8平5

11.…………	包8平5	12.俥二進五	馬7退8
13.炮五進三	卒5進1	14.相三進五	車1退2
15.傌三進四	馬8進6	16.俥六進三	馬3進2
17.炮七平九	車1平3	18.俥六進四	………

紅方進俥，是搶先之著。

18.…………	包2平4	19.俥六平八	馬2退3
20.傌九進八	車3平4	21.仕六進五	馬6進8
22.俥八平七	車4進2	23.俥七退一	車4平6
24.傌八進七	車6平1	25.炮九平八	車1平2
26.炮八平九	卒5進1	27.兵五進一	車2平5
28.炮九進八	將5平6	29.俥七進一	馬8進6
30.傌七進六			

紅方佔優勢。

第73局　紅平七路炮對黑左包巡河(四)

1.炮二平五	馬8進7	2.傌二進三	車9平8
3.俥一平二	馬2進3	4.兵三進一	卒3進1
5.傌八進九	卒1進1	6.俥九進一	卒1進1
7.兵九進一	車1進5	8.炮八平七	包8進2
9.俥二進四	象7進5		

10.俥九平六(圖73) ………

如圖73形勢下，黑方有兩種走法：包2進2和包8平5。現分述如下。

第一種走法：包2進2

10.……… 包2進2

黑方起右包巡河，著法穩健。

11.俥六進七	士4進5	12.炮七退一	包8平6
13.俥二進五	馬7退8	14.炮五平八	包6退3
15.俥六退二	車1平7		
16.相三進五	車7退1		
17.俥六平八	包6進1		
18.炮八平七	包2平1		
19.俥八退二	馬8進6		
20.兵七進一	卒3進1		
21.俥八平七	包1平3		
22.前炮進三	象5進3		
23.傌三進二	象3進5		
24.傌九進八	馬6進8		

雙方局勢平穩。

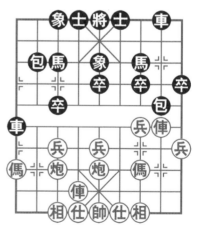

圖73

第二種走法：包8平5

10.…………	包8平5	11.俥二進五	馬7退8
12.兵七進一	車1平3	13.炮七退一	………

紅方退炮，是含蓄有力的走法。

13.…………	包2進5	14.炮五進三	卒5進1
15.相三進五	車3進2	16.俥六平二	包2進1
17.俥二進八	馬3進2	18.炮七平一	車3平1
19.仕四進五	馬2進3	20.帥五平四	士4進5
21.炮一進五	將5平4	22.傌三進四	包2進1
23.傌四進五	車1平5	24.炮一進三	將4進1
25.傌三退五			

紅方搶攻在先。

第74局　紅平七路炮對黑左包巡河（五）

1.炮二平五	馬8進7	2.傌二進三	車9平8
3.俥一平二	馬2進3	4.兵三進一	卒3進1
5.傌八進九	卒1進1	6.俥九進一	卒1進1
7.兵九進一	車1進5	8.炮八平七	包8進2
9.俥二進四	象7進5	10.俥九平四	………

紅方平俥四路，是創新的走法。

10.………… 　包2平1（圖74）

黑方如改走馬3進4，紅方則俥四平六；包2進2，炮七退一；包8平5，俥二進五；馬7退8，炮五進三；卒5進1，相三進五；車1退2，兵七進一；包2進4，俥六進四；車1進4，俥六平五；車1平3，炮七平一；卒3進1，傌三進四；卒3平4，傌四進三；包2進1，傌三退四；車3退

4，兵三進一；馬8進6，俥五平八；包2平1，兵三平四；車3進3，炮一平九；馬6進5，傌四進二；車3退2，俥八退五；車3平6，傌二退三；車6進2，傌三進二；象5進7，俥八平九；車6平8，炮九平五，紅方佔優勢。

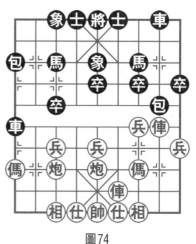

圖74

如圖74形勢下，紅方有三種走法：俥四進三、俥四進五和炮七退一。現分述如下。

第一種走法：俥四進三

11.俥四進三　車1平6　　12.傌三進四　包1進3

黑方進包，有力之著，牽制紅方巡河線的子力。

13.俥二退二　包8平6　　14.俥二進七　馬7退8

15.炮五平三　………

紅方亦可改走炮五平一，黑方如馬8進6，紅方則炮一進四；士6進5，相三進五；馬6進8，炮一平二；馬8退7，炮二退一；馬7進6，炮七退一；卒5進1，傌四退三；包6進2，兵七進一；包1平7，兵七進一；馬3進1，兵七平六；包7進1，炮七平四；馬6進7，炮二平五；馬7進8，炮四平九；馬1退3，傌九進八；包7平9，仕四進五，紅方佔優勢。

15.…………　包1平7　　16.炮三進四　馬8進6

17.炮三進一　馬6進7

黑方進馬，兌子戰術運用得巧妙。

18.炮三退三　馬7進6　　19.兵五進一　………

紅方衝中兵，不如直接炮七平一打邊卒好。

19.…………　馬6進7　　20.炮三進三　包6退2

21.兵一進一　馬7退6　　22.傌九進八　馬6退8

23.炮三平二　馬8退6　　24.炮二進二　將5進1

25.兵五進一　卒5進1　　26.傌八退六　卒5進1

27.傌六進五　包6平7

黑方佔優勢。

第二種走法：俥四進五

11.俥四進五　馬3進4　　12.俥四平三　包8退3

黑方包進退有序，異常靈活。

13.俥三平五　包8平5　　14.俥二進五　包5進2

雙方經過子力交換，紅方雖然多兵，但子力位置較差，黑方反奪主動權。

15.仕四進五　包5平1　　16.炮八進三　馬4退6

17.相三進五　包1進4　　18.相七進九　車1進2

19.俥二退三　車1平5　　20.傌三進四　………

紅方進傌，嫌軟。應改走俥二平四吃馬，黑方如車5平7，紅方則俥四平一；車7退2，炮八進一，紅方尚有謀和希望。

21.…………　馬6進7　　22.俥二平八　………

紅方平俥是敗著，應改走傌四退五，黑方如馬7退8，則兵五進一，這樣紅方尚可支撐。

22.…………　馬7進6　　23.帥五平四　馬6進8

24.帥四平四　車5平9

黑方大佔優勢。

第三種走法：炮七退一

11.炮七退一　車1平4　　12.俥四進七 ………

紅方如改走俥四進三，黑方則車4進3；炮七進一，馬3進4；俥四平八，士6進5；仕四進五，雙方陷入互纏局面。

12.…………	士4進5	13.仕四進五	馬3進4
14.炮五平八	包1平2	15.相三進五	卒7進1
16.兵三進一	車4平8	17.傌三進二	象5進7
18.炮八進一	象7退5	19.炮八平九	象3進1
20.俥四退五	包2進4		

黑方進包瞄兵，是力爭主動的走法。

21.傌二退三	包8進3	22.炮七平九	包8平9
23.傌九退七	包2進1	24.相五退三	包9進2
25.仕五退四	車8進7	26.前炮退一	馬4進3
27.傌七進八	車8進1	28.後炮進六	車8平4
29.前炮平七	將5平4		

黑方出將，乃先棄後取之著。

30.炮七退四	車4進1	31.帥五進一	車4退1
32.帥五進一	卒3進1	33.兵五進一	卒3進1
34.俥四平七	車4退1	35.帥五退一	包2平7

黑方多子，大佔優勢。

第75局　紅平七路炮對黑左包巡河(六)

1.炮二平五	馬8進7	2.傌二進三	車9平8
3.俥一平二	馬2進3	4.兵三進一	卒3進1
5.傌八進九	卒1進1	6.俥九進一	卒1進1
7.兵九進一	車1進5	8.炮八平七	包8進2

9.俥九平六　象7進5

黑方曾走車1平7，以下紅方如俥六進七，黑方則卒7
進1；俥二進三，馬7進6；兵五進一，車7進1；俥二平
三，馬6進7；兵七進一，車8進2；仕六進五，卒3進1；
傌三進五，卒3進1；傌九進七，包8進2；俥六平八，包2
平1；俥八退一，包8平5；傌七進六，包1進7；相七進
九，馬7進5；相三進五，包5平2；炮七平八，車8平4；
傌六進七，包1平2，黑方大佔優勢。

10.俥六進七（圖75）　………

如圖75形勢下，黑方有三種走法：車1平7、士4進5
和士6進5。現分述如下。

第一種走法：車1平7

10.…………　車1平7　　11.兵七進一　………

紅方如改走炮五平六，黑方則包8平5；相三進五，車8
進9；傌三退二，車7進3；傌二進三，包5平8；俥六平
二，卒7進1；仕四進五，車7
平6；兵七進一，車6退4；俥
二平八，包2平1；俥八退
一，馬7退5；炮六進六，包8
退2；兵七進一，車6平3；傌
九進八，卒7進1；相五進
三，包1進7；相三退五，包1
平2；傌八退九，車3進3；俥
八退七，車3退3；炮六退
六，雙方均勢。

11.…………　卒3進1

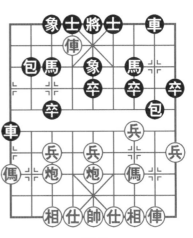

圖75

12.相三進一　包8進2　13.傌二進二　車7進1

14.仕六進五　象5進3　15.炮七進三　象3進1

16.炮七進一　車8進4　17.兵五進一　車8平3

18.炮七平八　卒3平4　19.傌六平八　車3進5

20.仕五退六　車3退2　21.相一退三　車3平1

22.傌八退一　車1平3　23.兵五進一　卒4平5

24.兵五進一　卒5進1　25.傌三退五　車3退1

26.炮五平九　馬7進5

黑方易走。

第二種走法：士4進5

10.…………　士4進5　11.傌六平八　包2平1

12.傌八退四　車1平2　13.傌九進八　包1進3

黑方進包瞄兵，是靈活之著。

14.兵七進一　包1平3　15.相七進九　包3進1

16.傌三進四　包8進1　17.傌八進六　包8平6

18.傌二進九　馬7退8　19.傌六退四　馬8進6

20.兵一進一　馬6進8　21.炮五進四　馬3進5

22.傌四進五　卒9進1　23.兵一進一　馬8進9

24.相三進五　馬9進8　25.仕四進五　卒7進1

和勢。

第三種走法：士6進5

10.…………　士6進5　11.兵七進一　車1平3

12.炮五平四　………

紅方卸炮，調整陣形，是靈活的走法。

12.…………　車3平7　13.相三進五　車7進2

14.炮四進五　車7退1　15.炮四平七　士5進4

16.前炮平五　包2平5　　17.炮七進七　士4進5

18.炮七平二　包5進4　　19.仕六進五　包8平7

20.帥五平六

紅方多子，大佔優勢。

第三章
中炮進三兵邊傌對屏風馬飛右象

　　黑方第5回合補右象，係老式應法，似有意避開俗套。紅方主要有炮八進四和俥九進一兩種走法。紅方左炮過河，意在透過打卒對黑方左翼施加壓力；而黑方一般多走卒7進1兌卒，與紅方抗衡。紅方左橫俥，迅速開動左翼主力，是近年流行的一種走法。

　　本章列舉了7局典型局例，分別介紹這一佈局中雙方的攻防變化。

第一節　紅左炮過河變例

第76局　紅左炮過河對黑兌7卒(一)

1.炮二平五	馬8進7	2.傌二進三	車9平8
3.俥一平二	馬2進3	4.兵三進一	卒3進1
5.傌八進九	象3進5		

　　黑方飛右象，係舊式應法。現在一般多走卒1進1或象7進5。

　　6.炮八進四　………

　　紅方飛炮過河，是針對黑方飛右象的有力之著。

6.………… 卒7進1

黑方兌卒活通馬路，是穩健的走法。

7.兵三進一　象5進7　　8.俥九進一　………

紅方高橫俥，迅速開動左翼主力。

8.………… 士4進5

9.俥九平六（圖76） ………

如圖76形勢下，黑方有兩種走法：卒1進1和象7退5。現分述如下。

第一種走法：卒1進1

9.………… 卒1進1　　10.俥二進四　包8平9

11.俥二進五　馬7退8　　12.俥六進五　………

紅方如改走傌三進二，黑方則車1平4；俥六進八，將5平4；傌二進四，包2平1；傌九退七，馬8進7；傌四進六，包9退1；兵五進一，包1進4；傌七進八，包1平3；傌八進七，包3平8；炮五平六，將4平5；炮六平七，馬3退2；傌七進八，包8平2；炮八平九，也是紅方易走。

12.………… 象7退5

13.炮五進四　………

紅方炮取中卒，是簡明實惠的走法。

13.………… 馬3進5

14.炮八平五　馬8進7

15.炮五退一　卒1進1

16.兵九進一　車1進5

17.相三進五　卒9進1

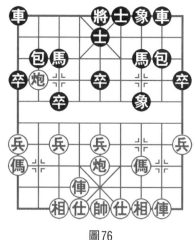

圖76

18.俥六平八 馬7進6

19.傌九進八 ………

紅方抓住黑方底線空虛的弱點，強出邊傌，是擴先取勢
的有力之著！

19.……… 馬6進7 20.相五進三 ………

紅方揚相制馬，是攻不忘守的老練走法。

20.……… 車1退5 21.俥八平七 車1平2

黑方應以改走卒9進1為宜。

22.俥七退一 包2進2 23.俥七進一 將5平4

24.兵七進一 卒9進1 25.兵一進一 馬7退9

26.俥七平六 士5進4 27.仕四進五 馬9進8

28.相三退五

紅方佔優勢。

第二種走法：象7退5

9.……… 象7退5

黑方退象，鞏固中防。

10.俥二進四 包8平9 11.俥二進五 馬7退8

12.炮八平一 車1平4

黑方如改走馬8進7，紅方則炮一平三；馬7進9，炮三
平二；車1平4，俥六進八；將5平4，兵九進一，紅方持先
手。

13.俥六進八 將5平4 14.兵九進一 馬3進4

15.炮五平六 將4平5 16.炮一平九 包9平7

17.炮九退一 包7進7 18.帥五進一 馬4退3

19.傌九進八 包2平1 20.傌八進九 馬3進1

21.炮九進二 馬1退3 22.兵九進一 馬8進7

23.相七進五　包7退1　　24.傌三進四　馬7進6

25.炮六平八　包7退4　　26.炮九進二

紅方殘棋易走。

第77局　紅左炮過河對黑兌7卒(二)

1.炮二平五　馬8進7　　2.傌二進三　車9平8

3.俥一平二　馬2進3　　4.兵三進一　卒3進1

5.傌八進九　象3進5　　6.炮八進四　卒7進1

7.兵三進一　象5進7　　8.炮八平七　………

紅方平炮壓馬，限制黑方右馬的活動範圍。

8.…………　車1平2

9.俥九平八　包2進4(圖77)

如圖77形勢下，紅方有兩種走法：傌九退七和兵七進

一。現分述如下。

第一種走法：傌九退七

10.傌九退七　………

紅方回傌逐包，以退為
進。

10.…………　包2平5

黑方平包打將，不甘示
弱。如改走包2進1（如包2進
2，則俥二進六，紅方佔優
勢），則傌三進四；包8進
2，俥二進四；車2進3，傌七
進六；車2平3，俥八進二；
象7退5，兵五進一，紅方佔

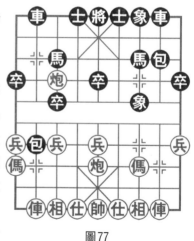

圖77

優勢。

11.傌三進五 ………

紅方以俥換雙，是預謀的戰術手段。

11.………… 車2進9　　12.傌五進四　象7退5

13.傌四進三　車8進1　　14.俥二進五 ………

紅方進俥搶佔要點，是緊湊有力之著。

14.………… 車2平3

15.傌七進八 ………

紅方進外傌，構思巧妙。

15.………… 車8平4　　16.仕四進五　車4進2

17.炮七平五 ………

紅方炮打中卒，採用先棄後取的戰術手段，是迅速擴大優勢的巧妙之著。

17.………… 馬3進5　　18.傌八進七　士4進5

19.傌三退五 ………

紅方退傌吃馬，可以控制黑方雙車的活動範圍，是炮打中卒的後續手段。

19.………… 包8平6　　20.傌七退五　車4退1

21.前傌退三　象5進7　　22.傌五退六

紅方呈勝勢。

第二種走法：兵七進一

10.兵七進一 ………

紅方棄兵，力爭主動，發起攻擊。

10.………… 卒3進1　　11.俥二進四　馬7進6

12.傌九退七　卒3進1

黑方進卒，嫌軟。

13.俥二平七　包2平5

黑方打兵謀俥，被紅方一俥換雙，使紅方擴大了先手。

14.傌三進五　車2進9　　15.傌五進四　包8平5

16.炮七退三　馬3進2

黑方如改走包5進5，紅方則炮七進四；包5退3，炮七進二；士4進5，炮七平九，紅方佔優勢。

17.炮七平五　………

紅方再架中炮，雄勁有力。

17.…………　士6進5　　18.後炮進四　車8進3

19.後炮進四　象7進5　　20.傌四進三　馬2退3

21.炮五進四　………

紅方不吃黑方馬，是因黑方有車8平7追回一子的後續手段。

21.…………　車2退7　　22.傌七進六　車8退1

23.傌六進七　車2退1　　24.傌三退四　將5平6

25.傌四進六

紅方佔優勢。

第78局　紅左炮過河對黑兌7卒(三)

1.炮二平五　馬8進7　　2.傌二進三　車9平8

3.俥一平二　馬2進3　　4.兵三進一　卒3進1

5.傌八進九　象3進5　　6.炮八進四　卒7進1

7.兵三進一　象5進7　　8.炮八平一　………

紅方炮打邊卒，先得實利。

8.…………　包2進5

黑方伸包打傌，是對攻之著。

9.炮一平三　　象7退5

10.傌三進四　　包8進5(圖78)

黑方雙包進至紅方下三路，結成「攬子包」，是別出心裁的走法。

如圖78形勢下，紅方有兩種走法：俥九進一和俥九平八。現分述如下。

第一種走法：俥九進一

11.俥九進一　　車1進1

黑方高橫車，是針鋒相對的走法。

12.俥九平三　　………

紅方俥九平三，是含蓄多變的走法。

12.…………	車1平6	13.炮三進三	士6進5
14.俥三進六	車6進4	15.俥三平五	馬3進4
16.俥五平三	馬4進3	17.仕四進五	車6進3
18.炮五進四	將5平6	19.俥三退五	包2平5
20.相七進五	包8平5		
21.炮五退四	馬3進1		
22.炮五平八	車8進9		
23.俥三進六			

紅勝。

第二種走法：俥九平八

11.俥九平八　　車1平2

12.炮三退四　　………

紅方如改走兵九進一，黑方則包2退1；傌四退三，包8平5，交換後局面簡化，黑方

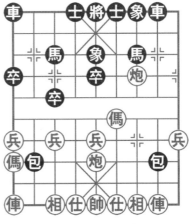

圖78

守和不難。

12.‥‥‥‥‥	包8平5	13.俥二進九	馬7退8
14.俥八進二	車2進7	15.炮三平八	包5平8
16.炮八平七	馬8進7	17.兵七進一	馬3進2
18.兵七進一	象5進3	19.炮七平五	包8平1
20.相七進九	象3退5	21.傌四進六	馬2進1
22.兵一進一	馬1進3	23.兵五進一	馬3退4
24.相九進七	馬4進5	25.相七退五	

雙方均勢。

第79局　紅左炮過河對黑兌7卒(四)

1.炮二平五	馬8進7	2.傌二進三	車9平8
3.俥一平二	馬2進3	4.兵三進一	卒3進1
5.傌八進九	象3進5	6.炮八進四	卒7進1
7.兵三進一	象5進7		

8.傌三進四(圖79)‥‥‥‥

紅方躍傌盤河,是靈活的走法。

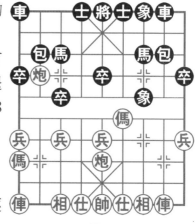

圖79

如圖79形勢下,黑方有五種走法:卒1進1、象7退5、士4進5、包8進3和包8進5。現分述如下。

第一種走法:卒1進1

8.‥‥‥‥‥　　卒1進1

黑方挺邊卒,準備升車逐炮。

9.炮八平七　車1進3

10.炮七平一　車1退1

黑方如改走包2進1，紅方則炮一退二；包2進3，兵七進一；卒3進1，炮一平七；車1平4，俥九平八；包2平9，俥八進七；包9退4，傌四進三；包8進1，炮七退三；馬3退5，俥八進一；包9退1，俥八平六；車4平3，俥六退一；包9平7，炮五平八；車3退3，炮八平三；包7進2，炮三進四；象7進5，俥二進四；包8平9，俥二平六；馬5退7，傌九進七；車3平2，傌七進六；士6進5，前俥平七；後馬進6，傌六進八；包9退2，俥六平八；車2進1，炮三平四；車8進6，俥八退一，紅方呈勝勢。

11.炮一平三	象7進5	12.傌九退七	包8退1
13.俥二進四	包2進3	14.傌四退三	包2退3
15.兵九進一	卒1進1	16.俥九進四	車1進3
17.俥二平九	馬3進4	18.俥九平六	包8進3
19.炮五平九	包2平4	20.俥六平三	包4平3
21.炮九進七	包3退2	22.俥三平六	車8進3
23.炮九退三	馬4退3	24.炮九平八	包8進2
25.傌七進五	士6進5	26.傌五進三	馬3退1
27.炮八平六	車8退1		

雙方形成互纏局面。

第二種走法：象7退5

| 8.………… | 象7退5 | 9.炮八平七 | 包2進2 |
| 10.俥二進六 | 馬7進6 | 11.俥二退三 | ……… |

紅方先進後退，看似白損一先，但牽制住黑方無根車包，也有收穫。

11.………… 馬6進4

黑方如改走車1平2，紅方則兵七進一；馬6進4，兵七進一；象5進3，炮七平一；車2進1，炮一退二；馬4進5，相七進五；車2平6，俥二進一；車6進3，俥九平八；象3退5，傌九進七；車8進1，仕六進五；卒1進1，傌七進六；馬3進4，俥八進五；馬4進5，俥八平四；馬5退6，俥二進一；馬6退7，俥二進一，紅方佔優勢。

12.俥九平八　車1平2

黑方如改走車1進1，紅方則兵七進一；車1平6，傌四進三；車6進5，俥二平四；馬4進6，炮五平四；包8平7，傌三退四；包2平1，兵七進一；車8進7，仕六進五；包1進3，相七進九；車8平7，相三進五；包7平8，俥八進八；包8進7，相五退三；車7進2，俥八平二；包8平9，炮七平六；馬3退5，相九退七；馬5進7，相七進五；車7退4，俥二退八；包9退2，相五退三；包9進2，俥二平一；車7平6，炮四進二；馬6進7，帥五平六；前馬進9，兵九進一，紅方殘局易走。

13.炮七平一	包8進3	14.炮一退二	車8進3	
15.炮五平四	包2進3	16.兵九進一	士4進5	
17.仕六進五	卒5進1	18.傌四進三	馬4退6	
19.傌三退四	馬6退7	20.炮四平五	包2退3	
21.炮五平二	馬7進6	22.炮二平四	馬6退7	
23.相七進五	包2進2	24.傌九退七	包2平1	
25.俥八平九	卒5進1	26.傌四退三	包8平1	
27.俥二進三	後包進4	28.傌七退九	車2進9	
29.仕五退六	包1平5	30.仕四進五	車2平1	

黑方足可一戰。

第三種走法：士4進5

8.………… 士4進5 9.炮八平一 包8進5

黑方如改走車1平2，紅方則俥九平八；包8進3，炮一平三；象7進5，俥八進六；包2平1，俥八進三；馬3退2，俥二進一，紅方佔優勢。

10.俥九平八 車1平2 11.炮一平三 包2進5

黑方如改走象7進5，紅方則俥八進六；包2平1，俥八平七；車2進2，傌四進六，紅方佔優勢。

12.炮五平七 ………

紅方卸炮，準備攻擊黑方3路線，是機動靈活的走法。

12.………… 象7退5 13.兵七進一 卒5進1

黑方如改走車8進5，紅方則兵七進一；車8平6，炮七進五；包8平1，炮七平三，也是紅方易走。

14.兵七進一 馬3進5 15.炮七平三 卒5進1

16.傌四進二 ………

紅方傌跳到俥口，雙捉馬、包，巧妙謀得一子，為獲勝奠定基礎。

16.………… 馬7退9

黑方退馬，無奈之著。如改走馬5進6，則傌二退四；卒5平6，俥二進二，黑方也難免失子。

17.俥二進二

紅方多子，佔優。

第四種走法：包8進3

8.………… 包8進3 9.炮八平七 包2進2

10.俥九平八 車1平2 11.傌四進三 包2進1

12.俥二進三　包2平7　　13.俥八進九　馬3退2

14.俥二平三　包7退2　　15.炮七平三　象7進5

16.炮三平九　………

紅方炮打邊卒，謀取實惠。

16.………　包8退2　　17.炮九平二　車8進3

18.兵五進一　士6進5　　19.俥三平四　車8進2

20.俥四進三　車8平5　　21.俥四平三　馬7退6

22.俥三平一　馬2進3　　23.炮五退一

紅方易走。

第五種走法：包8進5

8.………　包8進5　　9.炮八平七　包2進2

10.俥九平八　車1平2　　11.兵七進一　………

紅方棄兵，挑起爭鬥。

11.………　卒3進1　　12.傌四進六　馬3退5

13.俥二進一　包8退3　　14.俥二平六　包8退1

15.炮七進三　………

紅方進炮邀兌，簡明有力。

15.………　車2平3　　16.俥八進五　馬5進4

17.俥八進三　包8平7　　18.相三進一　士6進5

19.傌六進四　卒3平4　　20.俥六進三　車3進9

21.俥六進二　車8進7　　22.俥六退四　象7進5

23.俥八退一　車8平6　　24.俥八平五　馬7退6

25.俥五退一

紅方大佔優勢。

第二節　紅左橫俥變例

第80局　紅左橫俥對黑補右士(一)

1.炮二平五　馬8進7　　2.傌二進三　車9平8

3.俥一平二　馬2進3　　4.兵三進一　卒3進1

5.傌八進九　象3進5　　6.俥九進一　………

紅方高橫俥，迅速開動左翼主力，是針鋒相對的走法。

6.…………　士4進5　　7.俥九平七　………

紅方平俥七路，準備兌兵打開局面。如改走俥九平六，則車1平4，黑方滿意。

7.…………　馬3進4

黑方進河口馬，著法積極。

8.炮八進四　………

紅方飛炮過河，誘黑方卒3進1然後巧過卒，紅方可炮八平三，卒3平2，俥七平六擴大先手。

8.…………　卒7進1

黑方挺7卒邀兌，是正確的選擇。

9.兵三進一　象5進7　　10.炮八退一　………

紅方如改走炮八平一，黑方則卒1進1；俥二進六，象7退5；炮一平五，馬7進5；炮五進四，車8平9；兵七進一，包2平3；俥七平六，車9進4；兵七進一，包3進7；仕六進五，馬4退3；炮五退二，包8平7；相三進五，車9平3；俥六平七，車3平7；俥七退一，車7進3；俥七進六，車7平5；俥二平三，車5平1；俥三進一，後車平4；

仕五退六，車1退1；俥三退四，車4進5，和勢。

10.…………　　　　車1平4

11.俥七平六（圖80）………

如圖80形勢下，黑方有兩種走法：馬4退3和包8進2。現分述如下。

第一種走法：馬4退3

11.…………　　馬4退3　　12.俥六進八　士5退4

黑方如改走將5平4，紅方則炮八平三；象7進5，炮三退一；卒1進1，俥二進一；馬7進6，炮五平六；將4平5，相七進五；包2平1，兵七進一；卒3進1，俥二進四；馬6退7，俥二平九；象5退3，炮六平七；包8平9，傌三進四；車8進3，炮三平七；馬3退1，前炮平八；車8平6，傌四進六；卒5進1，傌九進七；車6平5，炮八進五；士5退4，炮八退一，紅方大佔優勢。

13.炮八平三　象7進5　　14.炮三進一　包8進6

黑方進包，封住紅方俥，是較有力的對抗之著。

15.兵九進一　馬3進4

16.炮三平九………

紅方如改走炮五平六，黑方則包2進4；相三進五，包2平1；兵七進一，卒3進1；相五進七，車8進3；相七退五，包8退2；炮三退二，馬7進6；仕四進五，士4進5；炮三平四，包8平7；俥二進

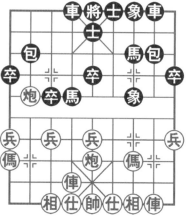

圖80

六，馬6退8；炮四平六，馬4退2；前炮進二，馬8進6；前炮平一，馬2進1；傌九退七，馬1退3，雙方各有顧忌。

16.………… 包2進5　17.炮五退一

紅方易走。

第二種走法：包8進2

11.………… 包8進2

黑方進包保馬，正著。

12.炮八平六　車4進4　13.傌六進四 ………

紅方亦可改走炮五進四，黑方則象7進5；傌六進四，包8平4；傌二進九，馬7退8；兵九進一，紅方形勢稍好。

13.………… 包8平4　14.傌二進九　馬7退8

15.炮五進四　象7退5　16.兵九進一　馬8進7

黑方如改走包4進1，紅方則傌三進二；馬8進7，炮五平三；包2進2，相三進五；卒9進1，兵七進一；馬7進5，兵七進一；馬5進3，傌九進七；包2進1，傌二進四；包4平1，傌四進六；包1進1，傌七進六；包2平4，前傌進七；將5平4，相五進七；馬3退4，炮三退四；包1平3，傌七進九；將4平5，炮三平六；士5進6，傌六進五；包4進4，傌五退四；包4退1，傌四進二，紅方佔優勢。

17.炮五退一　包4進1　18.傌九進八　包4平1

19.傌八進九　包2進1　20.相三進五　馬7進5

21.仕四進五　馬5退3　22.傌九退八　包2進1

23.炮五平八　馬3進2　24.傌八進六　卒9進1

25.兵五進一　卒9進1　26.兵一進一　包1平9

雙方均勢。

第81局　紅左橫俥對黑補右士(二)

1.炮二平五　馬8進7　　2.傌二進三　車9平8

3.俥一平二　馬2進3　　4.兵三進一　卒3進1

5.傌八進九　象3進5　　6.俥九進一　士4進5

7.俥九平七　馬3進4　　8.炮八進四　包8進4

黑方左包封俥，是對攻性極強的走法。

9.炮八平三(圖81)　………

如圖81形勢下，黑方有三種走法：車1平4、包2進5和卒1進1。現分述如下。

第一種走法：車1平4

9.…………　車1平4　　10.俥七平八　包2平1

11.俥八進三　卒1進1　　12.仕四進五　包1進4

13.兵三進一　………

紅方三兵乘機過河，先手漸趨擴大。

13.…………　馬4進5

14.傌三進五　包1平5

15.俥八平五　包5平4

黑方如改走車4進6，紅方可傌九進八爭先。

16.炮三平四　包4退3

17.兵三進一　包4平6

18.兵三進一　………

紅方衝兵拱傌，使黑方左翼車、包脫根，是緊湊有力之著。

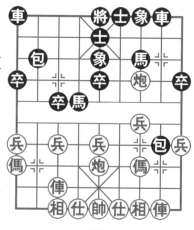

圖81

18.………… 車4進3 19.兵三進一 將5平4

20.俥五退一 包8進2 21.傌九進八 包6進1

22.傌八退六 ………

紅方回傌，以退為進，既可加強中線的攻擊力量，又伏有炮五平六打死車的手段，可謂一著兩用。

22.………… 包6平5

黑方如改走將4平5，紅方則兵三平四；包6平5，傌六進五；卒5進1，俥五進二，紅方亦大佔優勢。

23.炮五平六 車8進6 24.炮六進四 車8平5

25.傌六進五 卒5進1 26.俥二進一

紅方多子，呈勝勢。

第二種走法：包2進5

 9.………… 包2進5 10.兵三進一 ………

紅方如改走俥七進一，黑方則包2退1；兵七進一，車1平3；兵七進一，車3進4；俥七進三，象5進3；傌九退七，包2平3；傌七進九，包3平2；俥二進一，包8平7；俥二進八，馬7退8；炮三退三，包2平7；炮五進四，象3退5，雙方局勢平穩。

10.………… 象7進9 11.俥七進一 包2退1

12.兵七進一 卒3進1 13.俥七進二 象9進7

14.俥七平六 馬4退3 15.傌三進二 車1平4

16.俥六進五 將5平4 17.傌二進四 包8平6

18.俥二進九 馬7退8 19.兵九進一 包6退1

20.傌九進八 包2平9 21.傌四進六 包6平4

22.傌八進七 包4退1 23.炮五平七 馬3退2

24.傌七進八 將4平5 25.傌六進七 馬2進4

26.炮七平六　包4平5　　27.相七進五　包9平6

28.傌八退七

紅方呈勝勢。

第三種走法：卒1進1

9.…………　卒1進1

黑方挺邊卒，靜觀其變。

10.兵三進一　………

紅方亦可改走俥七平八，黑方如包2平1，紅方則俥八進三；車8進4，炮五平六；包1進4，俥八平六；馬4退3，傌三進四；包8退1，兵三進一；包8平4，傌四進二；馬7退9，兵三平四；包1平5，俥二進四；包4平1，俥二平五；車1平4，炮六進四；包5平4，傌二進四；士5進6，炮三平五；馬3進5，俥五進二，紅方佔優勢。

10.…………　象7進9　　11.俥七平六　車1平4

12.俥六進三　象9進7　　13.傌三進二　包2平4

14.俥六平五　包8平6　　15.炮五平二　包6平8

16.炮二平三　包8平6　　17.仕四進五　包6退1

18.俥二進二　車4進1　　19.後炮平八　車4平2

20.炮八平六　包4進5　　21.俥二平六　車8進5

22.俥六進三　車8退2　　23.俥九平四　車8平7

24.俥四平三　車7平8　　25.兵九進一　卒1進1

26.俥三平九

雙方均勢。

第82局　紅左橫俥對黑補右士（三）

1.炮二平五　馬8進7　　2.傌二進三　車9平8

3.俥一平二　馬2進3　　4.兵三進一　卒3進1

5.傌八進九　象3進5　　6.俥九進一　士4進5

7.俥九平七　馬3進4　　8.俥二進六(圖82) ………

紅方進俥，試探黑方如何應手，不失為靈活的走法。

如圖82形勢下，黑方有三種走法：包2進1、車1平4和包2平4。現分述如下。

第一種走法：包2進1

8.………… 包2進1

黑方升包，並不能給紅方造成威脅。

9.炮八平六 ………

紅方如改走俥二退二，黑方則包8進2；炮八平六，卒1進1；俥七平八，包2平1；俥八進二，卒7進1；兵三進一，象5進7；兵七進一，卒3進1；俥二平七，象7進5；炮五退一，車8進3；炮五平三，車8平6；仕六進五，車6進5；炮六退一，車6退2；炮六平七，包1退1；俥七平二，包1平4；相三進五，車1平3；炮三退一，包8退4；俥八進二，包8進4，雙方不變作和。

9.………… 卒3進1

黑方亦可改走包2平3，紅方如俥七平八，黑方則卒7進1（如車1平3，則俥二退二，包8進2，俥八進三，卒7進1，兵三進一，象5進7，炮六退一，象7退5，炮六平三，紅方持先手）；俥二退

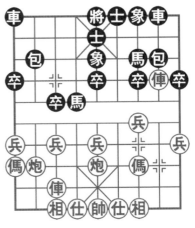

圖82

二，卒7進1；俥二平三，馬7進6；炮五進四，馬4退3；
炮五退一，車1平4；炮六平五，包3平5；俥三平四，馬6
退7；俥八平二，車4進3，黑方易走。

 10.兵七進一　卒7進1　　11.俥二退二　包2進2

 12.俥二退一　包2平7

 黑方如改走卒7進1，紅方則兵七進一，也是紅方佔優
勢。

 13.相三進一　馬4進2　　14.兵五進一　車1平4

 15.仕六進五　車4進5

 黑方如改走馬2進1，紅方則炮五平九，黑方7路包亦
難脫離險地，紅方佔優勢。

 16.俥二平八　………

 紅方平俥捉馬兼相捉包，巧妙擒得一子，迅速擴大了優
勢。

 16.………………　包8進6　　17.俥七進二　包8平7

 18.帥五平六　後包進1　　19.俥八進一

 紅方多子，佔優。

 第二種走法：車1平4

 8.…………　車1平4　　9.兵七進一　卒3進1

 10.俥七進三　馬4退2　　11.俥七退二　馬2退4

 12.俥七進四　包8平9

 黑方如改走馬4進3，紅方則傌三進四；包8平9，俥二
進三；馬7退8，炮八進四；包9進4，炮八平五；馬3退
5，炮五進四；馬8進7，炮五退一；車4進5，俥七進三；
車4退5，俥七退二；包2進5，兵九進一；包9退1，傌四
進三，紅方易走。

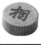

13.俥二進三	馬7退8	14.俥七平六	馬8進7
15.傌三進四	包2退1	16.炮五平三	包2平4
17.俥六平九	車4平2	18.相三進五	車2進4
19.炮八平六	包4進6	20.炮三平六	車2平6
21.俥九進三	象5退3	22.傌四退三	卒7進1
23.兵三進一	車6平7	24.傌九進七	象7進5
25.俥九退五			

紅方形勢稍好。

第三種走法：包2平4

8.………	包2平4	9.炮八進三	馬4退3
10.炮八進一	車1平2	11.炮八平三	車2進5
12.相三進一	………		

紅方如改走兵三進一，黑方則象5進7；俥七平四，象7
進5；傌三進四，包8平9；俥二進三，馬7退8；傌四進
五，馬3進4；俥四進四，馬4進5；俥四退二，馬5退4；
傌五進七，包9平7；傌七退六，車2平4；傌六進四，紅方
多子，呈勝勢。

12.………	卒1進1	13.俥七平六	馬3進2
14.炮五平四	車2進2	15.仕六進五	馬2進3
16.俥六進一	車2平4	17.仕五進六	馬3進2
18.仕四進五	包8平9	19.炮四進六	包9退1
20.傌三進四	象7進9	21.俥二進三	馬7退8
22.炮四平二	包4退1	23.炮二退三	士5進4
24.相七進五	馬8進6	25.炮三平二	象9退7
26.後炮平九			

紅方殘局易走。

第四章
中炮進三兵邊傌對屏風馬飛左象

　　黑方第5回合飛左象，與飛右象比較，在全國大賽中出現的比例相對少一些，但也時有出現。黑方飛左象，意在避開俗套。紅方第6回合俥九進一高橫俥，待機而動，針鋒相對。由於黑方右翼存有弱點，紅方較易掌握先手。

　　本章列舉了7局典型局例，分別介紹這一佈局中雙方的攻防變化。

第一節　黑高右橫車變例

第83局　紅高左俥對黑右橫車（一）

1.炮二平五	馬8進7	2.傌二進三	車9平8
3.俥一平二	馬2進3	4.兵三進一	卒3進1
5.傌八進九	象7進5		

黑方飛左象，也是常見的應法之一。

　　6.俥九進一　………

紅方高橫俥，伺機而動，是穩步進取的走法。

　　6.…………　車1進1

黑方高橫車，準備加強左翼的攻防力量，是力爭主動的

走法。

7.俥九平六　包8進4

黑方進包封俥，是近期流行的走法。以往多走車1平6，俥六進五；士4進5，俥六平七；馬3退4，兵七進一；卒3進1，俥七退二；包8進2，炮八平七；車6進5，仕六進五；車6平7，炮五平六；包2平3，炮七進五；馬4進3，俥七進三；車7進1，相七進五；車7退1，炮六進六，紅方主動。

8.俥六進五　………

紅方進俥卒林，目的是進攻黑方右翼，是常見的走法。

8.…………　車1平8

黑方平車，正著。如改走包2平1，則兵七進一；卒3進1，俥六平七；車1平2，炮八進四；卒1進1，傌三進四；包1進1，俥七進一；車2進2，兵三進一；包8平6，俥二進九；馬7退8，兵三進一；士6進5，俥七退三；卒5進1，炮五進三；包1平7，俥七進五；包7平5，俥七退五，紅方易走。

9.兵七進一（圖83）　………

紅方進七兵，準備攻擊黑方右翼。

如圖83形勢下，黑方有兩種走法：卒3進1和包8平7。現分述如下。

第一種走法：卒3進1

9.…………　卒3進1　　10.俥六平七　馬3退5

11.俥七退二　包8平7　　12.俥二平一　前車進3

13.炮五平七　………

紅方如改走炮八平七，黑方則卒7進1；相三進一，卒7

進1；俥一進一，前車平4；
俥一平八，以下黑方有兩種走
法：

①包2平1，俥八進七；
馬5退7，俥七平三；車4平
3，炮七進七；車3退4，俥三
退一；包1平4，兵五進一；
車3進9，兵五進一；士6進
5，紅方持先手。

②包2進4，俥七平三；
車4平3，炮七進一；包7平

圖83

3，俥八進二；包3進1，傌九進七；車8進3，相一退三；
包3平7，俥三退二；馬7進6，傌七進五；車3進5，俥八
平六；馬5進7，黑方足可抗衡。

13.………	卒7進1	14.相三進五	卒7進1
15.俥七平三	前車平7	16.俥三平七	車7平4
17.仕四進五	馬7進6	18.俥一平四	馬5進7
19.兵九進一	車8進1	20.俥七進三	包2進2
21.俥四進四	包2平3	22.炮八進七	車8平2
23.傌九進八	車4進4	24.炮七平八	車2平1
25.後炮平六			

紅方主動。

第二種走法：包8平7

| 9.……… | 包8平7 | 10.俥二平一 | ……… |

紅方如改走俥二進八，黑方則包7進3；仕四進五，車8
進1；兵七進一，包7平9；仕五進四，包2退1；炮八退

一，車8進7；俥六進二，車8平2；兵七進一，包2進6；俥六平八，馬3退5；傌三進四，馬5退7；兵七平六，後馬進8，雙方局勢複雜，對攻激烈。

　　10.…………　卒3進1　　11.俥六平七　馬3退5

　　12.俥七退二　前車進3　　13.炮八平七　………

　　紅方如改走相三進一，黑方則包2平3；仕六進五，前車平2；炮八進二，車8進4；炮五平四，車8平3；俥七進一，車2平3；相七進五，卒7進1；兵九進一，馬7進6；俥一平二，卒7進1；相一進三，馬5進7；俥二進三，車3平4；炮八平四，車4進1；俥二平三，車4平6；俥三平二，車6平4；傌九進七，包3平2；兵五進一，包2進4；傌七進八，車4平2；傌八進七，包2平5；帥五平六，車2進4；帥六進一，車2退3，黑方佔優勢。

　　13.…………　卒7進1　　14.相三進一　卒7進1

　　15.俥一進一　前車平4　　16.俥一平八　包2進2

　　17.俥七平三　車8進6　　18.炮七進一　馬7進8

　　19.炮五進四　包2平1　　20.炮七平三　車4退1

　　21.炮五進二　士6進5　　22.俥八進四　包1進3

　　23.相七進九　包1進3　　24.相七進九　馬8進7

　　25.俥八退三　車4平6　　26.相一退三　車6進3

　　27.仕六進五　卒1進1　　28.俥八平四

　　紅方佔優勢。

第84局　紅高左俥對黑右橫車（二）

　　1.炮二平五　馬8進7　　2.傌二進三　車9平8

　　3.俥一平二　馬2進3　　4.兵三進一　卒3進1

5.傌八進九　象7進5　　6.俥九進一　車1進1

7.俥九平六　包8進4　　8.俥六進五　車1平8

9.炮八進四(圖84) ‥‥‥‥

如圖84形勢下，黑方有兩種走法：士4進5和包8平7。現分述如下。

第一種走法：士4進5

9.‥‥‥‥‥　士4進5　　10.俥六平七　馬3退4

11.炮五平六　包8平7　　12.俥二平一　前車進3

13.仕四進五　卒7進1

黑方兌卒嫌急，應以改走前車平4為宜。

14.炮八退一　前車進1　　15.兵三進一　前車平2

16.炮八進一　車2平7　　17.相三進五　車7退1

18.俥一平四　卒1進1

黑方如改走車7平4，紅方則俥四進三；包7退2，兵九進一，紅方仍持先手。

19.炮八平九　包2平1

20.炮六進六

紅方持先手。

第二種走法：包8平7

9.‥‥‥‥‥　包8平7

黑方平包壓傌，對搶先手。

10.俥六平七　前車進8

11.傌三退二　車8進9

12.俥七進一　包2退1

黑方如改走包2退2，紅

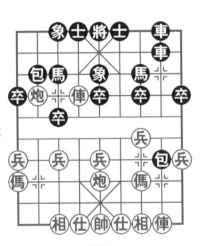

圖84

方則炮五平六；車8退8，兵九進一；車8平6，仕六進五；車6進5，兵五進一；車6退2，炮六進六；車6平4，俥七進二，紅方得象，佔優。

13.炮五平六　………

紅方如改走炮八進一，黑方則包2平8，對攻中，黑方形勢不弱。

13.…………　車8退8

黑方退車下二路防守，過於軟弱，陷入被動挨打的困境。此時應改走車8平7吃相，紅方如炮六進六，則將5進1；炮六退一，將5退1；炮六平三，包2平8；炮三平二，車7平8；炮二平四，士6進5；炮四退五，包7進3；仕四進五，車8退2，黑方攻勢強大。

14.炮六進五　車8平7

黑方平車保馬，自受牽制。應改走馬7退8，紅方如炮六退一，黑方則車8平6，這樣雖然仍是紅方易走，但要比實戰走法好。

15.兵九進一　………

紅方挺邊兵活傌，隨時啟動後援，著法老練。

15.…………　卒5進1　　16.俥七退一　………

紅方退俥卒林線，加強控制，保持糾纏局勢。如簡明地走炮六平三，車7進1；俥七進一，包2進1；炮八平五，士6進5；俥七進二，也是紅方佔優勢。

16.…………　馬7退9　　17.仕六進五　包7平8

18.炮八退一　………

紅方退炮打黑方浮動的中卒，奪取「物質」力量，攻擊點十分準確，由此步入佳境。

18.………… 包8退3 19.炮八平五 包2平5

20.俥七進二 車7退1 21.兵五進一 包8進2

22.炮五進三 士6進5 23.炮六進一 士5進4

黑方如改走包8平5，紅方則相七進五，這樣黑方子力位置較差，雖然也難走，但要比實戰頑強。

24.俥七退一 包8退3 25.兵五進一

紅方佔優勢。

第85局 紅高左俥對黑右橫車(三)

1.炮二平五 馬8進7 2.傌二進三 車9平8

3.俥一平二 馬2進3 4.兵三進一 卒3進1

5.傌八進九 象7進5 6.俥九進一 車1進1

7.俥九平六 包8進4(圖85)

如圖85形勢下，紅方有兩種走法：炮八進四和兵五進一。現分述如下。

第一種走法：炮八進四

8.炮八進四 車1平6

黑方如改走包8平7，紅方則俥二進九；馬7退8，俥六進五；包2退1，俥六進一；包7進3，仕四進五；包2平8，炮五進四；士6進5，俥六平七；車1平2，炮八平七；將5平6，相七進五；馬8進6，炮五平四；馬6進5，炮七進三；象5退3，俥七平

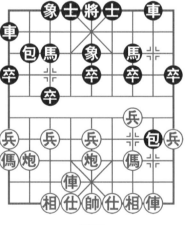

圖85

二；車2進6，炮四退四，紅方呈勝勢。

9.俥六進五	車6進6	10.俥二進二	士4進5
11.兵七進一	卒3進1	12.俥六平七	馬3退4
13.俥七退二	包8平7	14.俥二進七	馬7退8
15.炮八退四	車6退3	16.相三進一	馬8進7
17.炮八平七	卒1進1	18.傌九進七	包2平3
19.兵三進一	卒7進1	20.傌七進五	包3進5
21.俥七退二	包7平8		

雙方對攻。

第二種走法：兵五進一

8.兵五進一　………

紅方衝中兵，是新的嘗試。

8.…………　　車1平8

黑方聯車，是保持變化的走法。

9.仕四進五	士6進5	10.俥六進五	包8平7
11.俥二進八	車8進1	12.相三進一	………

紅方飛相，是穩健的走法。如改走俥六平七，則包7進3；俥七進一，包2進3；炮五平六，包7平9，黑方棄子，有攻勢。

12.…………	包7平6	13.俥六平七	包6退4
14.兵五進一	卒5進1	15.傌三進五	包2進3
16.兵九進一	包2平5	17.傌九進八	車8進8
18.仕五退四	車8退3		

黑方退車捉傌，使得紅方雙傌結成連環之勢。這裡，似不如改走包5進3（如卒3進1，則炮五進二，卒3平2，炮五進三，象3進5，傌五進六，紅方棄子佔勢），相七進

五；卒5進1，傌五退三；車8退5，俥七平三；馬7退8，黑方有卒過河，易走。

19.傌八進六　包6進2

黑方進包打傌，失算。不如改走馬3退2先避一手好。

20.炮五進二　卒5進1　　21.俥七進一　卒5進1

22.傌六進五　………

紅方抓住黑方的失誤，乘機捨傌硬踏黑方中象，一舉奪得了主動權。

22.…………　包6平5

黑方如改走象3進5，紅方則炮八進七；象5退3，俥七進二；士5進4，俥七退四；士4進5，俥七平四，紅方穩佔優勢。

23.仕六進五　卒5平4　　24.帥五平六　卒4平3

25.傌五進三　將5平6　　26.俥七平三　車8平4

27.炮八平六　前卒進1　　28.傌三退一

紅方佔優勢。

第86局　紅高左俥對黑右橫車（四）

1.炮二平五　馬8進7　　2.傌二進三　車9平8

3.俥一平二　馬2進3　　4.兵三進一　卒3進1

5.傌八進九　象7進5　　6.俥九進一　車1進1

7.俥九平七　………

紅方平俥七路，是創新的走法。

7.…………　車1平6　　8.兵七進一　卒3進1

9.俥七進三　馬3進4（圖86）

如圖86形勢下，紅方有兩種走法：俥二進六和炮八平

七。現分述如下。

第一種走法：俥二進六

10.俥二進六 車6進3

黑方如改走士6進5，紅方則俥七平六；車6進3，俥二平三；包2平4，兵三進一；象5進7，傌三進二；包4進3，傌二進四；包4平7，傌四進三；包7退2，傌三進二；包7進6，帥五進一；馬4進6，傌二退四；包8平6，炮八平六，紅方多子，佔優。

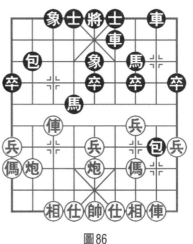

圖86

11.仕六進五 卒7進1		12.炮五進四 馬7進5
13.俥二平五 包8平7		14.相七進五 卒7進1
15.俥七平三 車8進6		16.炮八進一 車8進1
17.傌三進二 車6平8		18.俥五平六 馬4進5
19.俥三平五 前車退2		20.俥五退一 前車平2

雙方局勢平穩。

第二種走法：炮八平七

10.炮八平七 ………

紅方平炮，是新的嘗試。

10.………… 車6進3

黑方應以改走包8進4為宜。

11.俥二進六 包8退1	12.兵九進一 象3進1
13.傌九進八 包2進2	

黑方進包頂傌，勢在必行。如改走馬4進2，則俥七平

八；包8平2，俥八進三；車8進3，俥八平五；士4進5，俥五平三，紅方佔優勢。

14.俥二進一　包2退2　　15.傌八進九　卒7進1

16.相三進一　卒7進1　　17.相一進三　車6平7

18.傌九進七　………

紅方進傌邀兌，是搶先之著。

18.…………　馬4退6

黑方如改走包8平3，紅方則傌七退五；車7進1，俥二進二；車7平3，傌五進三；包2平7，炮七進六；車3退4，俥二退四，紅方多子，大佔優勢。

19.傌七退五　象1進3　　20.俥七平八　包8平2

21.俥二進二　後包進4　　22.俥二退三　後包進1

23.相三退一　馬7進8　　24.傌三進四　馬8進7

25.炮五平四　車7平5　　26.炮四進四　車5進2

27.仕四進五　前包平3　　28.炮七平八　車5平3

29.相七退五　馬7進5　　30.炮四平八　馬5退6

31.前炮平七　包3平5　　32.炮八平五

紅方多子，呈勝勢。

第二節　黑平邊包變例

第87局　紅平七路炮對黑出右車(一)

1.炮二平五　馬8進7　　2.傌二進三　車9平8

3.俥一平二　馬2進3　　4.兵三進一　卒3進1

5.傌八進九　象7進5　　6.俥九進一　包2平1

黑方平邊包，準備亮出右車，是不落俗套之著。

　　7.炮八平七　車1平2　　8.兵七進一　………

紅方針對黑方左馬無根的弱點，衝兵直攻，著法積極。

　　8.…………　馬3進2　　9.兵七進一　馬2進1

10.俥九平七　………

紅方平俥保炮，試探黑方應手，是穩健的走法。

　　10.…………　車2進5　11.俥二進四　包8進2

12.兵七平六(圖87)　………

如圖87形勢下，黑方有三種走法：車2平3、車2平4和卒7進1。現分述如下。

第一種走法：車2平3

　　12.…………　車2平3　13.炮七進一　車3平4

黑方如改走士6進5，紅方則炮七平八；車3平4，炮八進六；包1平4，兵六平五；卒5進1，兵五進一；馬1退3，仕四進五；包4平3，俥七平八；卒7進1，兵三進一；象5進7，俥八進六；包3平5，俥八平七；包5進3，傌九進七；象7退5，傌七進五；卒5進1，俥七平五，紅方佔優勢。

14.兵六平五　………

紅方平中兵，是簡明的走法。

　　14.…………　卒5進1

15.炮五進三　士6進5

16.相三進五　車4退1

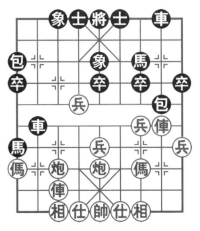

圖87

17.炮五退一 ………

紅方退炮，正著。如改走兵五進一，則車4進1，黑方
不難走。

17.………… 包8平5　18.炮七進四 ………

紅方進炮打馬，逼黑方進車交換，紅方可乘機調整陣
形，是靈活的走法。

18.………… 車8進5　19.炮五平二　馬7進5

20.傌三進四　車4退1　21.炮二進二 ………

紅方進炮拴馬，形成「絲線牽牛」之勢，紅方先手漸趨
擴大。

21.………… 包5平6　22.傌四退三　馬1退2

23.炮七退二　包1平3　24.炮七平五　包6退2

25.兵五進一

紅方大佔優勢。

第二種走法：車2平4

12.………… 車2平4　13.傌九進七　馬1進3

14.俥七進一　車4平3

黑方平車，拴鏈紅方俥傌，失算。不如改走包1平3，
紅方如傌七進八，則包8平2；俥二進五，馬7退8；俥七進
五，馬8進6，黑方足可抗衡。

15.相七進九　車3退4

黑方如改走車3退2，紅方則兵五進一；包1平3，俥二
退一，也是紅方佔優勢。

16.兵五進一　士4進5　17.兵六進一　車3進3

18.兵六平五　包1平3　19.兵五進一 ………

紅方衝兵破象，兇悍有力。

19.………　象3進5

黑方如改走包3進4，紅方則兵五平四；馬7退9，俥二退一，紅方可找回失子，大佔優勢。

20.炮五進五　士5退4　　21.仕四進五

紅方佔優勢。

第三種走法：卒7進1

12.………　卒7進1

黑方兌卒，是改進後的走法。

13.兵三進一　車2平8　　14.傌三進二　包8平4

15.傌二退三　馬1進3　　16.俥七進一　象5進7

17.俥七進七　包4平5　　18.炮五進三　卒5進1

19.俥七退二　包1進5　　20.俥七平三　包1退3

雙方大體均勢。

第88局　紅平七路炮對黑出右車（二）

1.炮二平五　馬8進7　　2.傌二進三　車9平8

3.俥一平二　馬2進3　　4.兵三進一　卒3進1

5.傌八進九　象7進5　　6.俥九進一　包2平1

7.炮八平七　車1平2　　8.兵七進一　馬3進2

9.兵七進一　馬2進1

10.炮七進一（圖88）　………

紅方升炮，避捉。

如圖88形勢下，黑方有三種走法：士4進5、包8進2和車2進5。現分述如下。

第一種走法：士4進5

10.………　士4進5

黑方補右士，可使底線免受「悶宮」的威脅。

11.俥九平六　車2進5

12.俥二進四　包8進2

13.仕六進五　車2平3

14.兵三進一　………

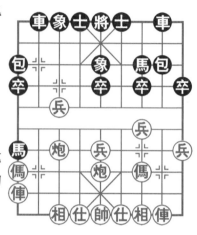

圖88

紅方棄三兵，逼黑方兌車，是打破僵局、擴大先手的有力手段。

14.………　　車3平8

黑方如改走卒7進1，紅方則俥二平七；馬1退3，炮七平八（如俥六進三，則馬3退1，兵七平六，包1平4，俥六平二，包8平4，俥二進五，馬7退8，傌三進四，包4平5，黑方多卒，稍優）；包1平2，兵七進一，紅方佔優勢。

15.傌三進二　卒7進1

黑方如改走包8平3，紅方則傌二進三，也是紅方佔優勢。

16.俥六進三　包8平3　　17.炮五平二　車8平7

18.炮七平八　包3平2　　19.傌九進七　卒7進1

黑方棄卒，準備兌車簡化局勢，以利求和。

20.俥六平三　馬7退9　　21.俥三進五　馬9退7

22.炮二平五　包2平5　　23.炮五平八

紅方佔優勢。

第二種走法：包8進2

10.………　　包8進2　　11.俥二進四　………

　　紅方高巡河俥，是穩健的走法。如改走傌三進四，則士4進5；俥二進一，車2進5；傌四進三，車2平7；俥九平三，車7平3；炮七平八，車3平2；炮八平七，車8進3；兵七進一，車2平3；兵七平六，馬1退2；兵六平五，包1進5；相七進九，車3進1；前兵進一，馬2進4；傌三退四，車3平5；俥三進六，包8平5，黑方大佔優勢。

　　11.……………　士4進5　　12.俥九平七　象5進3

　　13.傌三進四　象3進5　　14.俥二退三　………

　　紅方退俥聯俥，準備對黑方右翼施加壓力，是靈活的走法。

　　14.……………　馬1退2　　15.炮七平八　馬2退3

　　16.炮八平七　馬3進2　　17.炮七退一　馬2進1

　　18.炮七進一　馬1退2　　19.炮七平八　馬2進1

　　20.炮八平七　馬1退2　　21.炮七平八　馬2進1

　　22.俥七平八　………

　　紅方如改走炮八平七，黑方則馬1退2，雙方不變作和。

　　22.……………　車2進5

　　黑方進車捉傌，勢在必行，若被紅方進炮封車後，則黑方局勢更難開展。

　　23.傌四進六　包8平5　　24.俥二平六　………

　　紅方平俥避兌，保持變化，是正確的選擇。

　　24.……………　車8進4

　　黑方應改走包5進3，紅方如相三進五，黑方再車8進4，這樣比較穩健。

　　25.炮八平六　………

　　紅方平炮兌車，對黑方薄弱的右翼展開攻擊，一擊中的！是取勢的緊要之著。

　　25.…………　車2平4

　　黑方如改走車2進3兌俥，紅方則俥六平八；士5退4，炮六進六，紅方亦大佔優勢。

　　26.俥八進八　士5退4　　27.傌六進七

　　紅方大佔優勢。

　　第三種走法：車2進5

　　10.…………　車2進5

　　黑方進車，搶佔要道。

　　11.俥二進四　車2平3

　　黑方應以改走包8進2為宜。

　　12.俥九平八　車3退1

　　黑方如改走車3進1，紅方則傌九進七；馬1進2，傌七退八；象5進3，傌三進四，紅方形勢略優。

　　13.俥八進六　………

　　紅方進俥，佳著。

　　13.…………　包1退1　　14.炮五退一　士4進5

　　15.傌三進四　車3平6　　16.俥八退三　包8平9

　　17.俥二進五　馬7退8　　18.炮七平八

　　紅方佔優勢。

第89局　紅平七路炮對黑出右車(三)

　　1.炮二平五　馬8進7　　2.傌二進三　車9平8

　　3.俥一平二　馬2進3　　4.兵三進一　卒3進1

　　5.傌八進九　象7進5　　6.俥九進一　包2平1

7.炮八平七 車1平2(圖89)

如圖89形勢下,紅方有兩種走法:兵九進一和俥二進四。現分述如下。

第一種走法:兵九進一

8.兵九進一 車2進4

黑方高車巡河,動作嫌緩。如改走包8進2,則俥九平六;士4進5,俥二進一;卒1進1,兵九進一;包8平1,俥二進八;馬7退8,俥六進五;卒7進1,俥六平七;車2進2,兵七進一;卒3進1,兵三進一;象5進7,傌三進四;象3進5,傌四進六;前包平3,炮七進三;象5進3,傌六進七;包1平3,俥七退一,也是紅方佔主動。

9.俥二進六 ………

紅方右俥過河,著法有力。

9.………… 馬3進4

黑方如改走卒1進1,紅方則兵九進一;車2平1,俥九平六;士4進5,傌九進八;車1平2,俥六進三;包8平9,俥二平三;卒3進1,兵七進一;馬3進1,傌八退九;包9退1,俥六進二;馬1進2,兵七進一;車2退4,傌九進八;車2進5,炮七平九,紅方有兵過河,易走。

圖89

10.俥九平六 卒3進1

11.兵七進一 士4進5

12.俥六平七 馬4退2

13.炮七進七　………

紅方炮轟底象，棄子搶攻，著法兇悍。

13.…………　象5退3

黑方如改走包1平3，紅方則兵七進一；象5進3（如包3進6，則兵七平八，象5退3，兵八進一，紅方佔優勢），俥七進四；車2平3，炮七退四；包3進7，仕六進五，也是紅方佔優勢。

14.兵七進一　車2進3　　15.兵七進一　馬2退1

黑方如改走馬2進1，紅方則兵七平六；象3進5，兵六平五；車2退5，俥二平三；包8進4，俥三進一；包8平7，兵五進一，紅方佔優勢。

16.傌三進四　車2退3　　17.傌四進五　馬7進5

18.炮五進四　象3進5　　19.兵五進一　車8平7

20.炮五退一　車7進2　　21.俥七進三　車7平6

22.相三進五　車6進4　　23.俥七平六　包1平4

24.仕四進五　車2進2　　25.傌九進八　………

紅方應改走俥六平八，黑方如接走車2退1，紅方則傌九進八；車6退1，傌八進六；車6平5，俥二退一，紅方下伏傌踩中象的手段，較易展開攻勢。

25.…………　車6退3

黑方退車卒林，加強防守，是老練的走法。

26.俥六平七　包8平6　　27.傌八進九　包4退2

28.俥二退六　包4平1

黑方如改走包4平3逐俥，紅方則俥七平八；車2退1，傌九退八；包3平1，俥二進三；車6平5，俥二平七，也是紅方主動。

29.兵九進一　包1平3　　30.俥七平六　車6平3

31.俥二進七　車3平5　　32.俥二平四　車5進1

33.兵五進一　士5進6　　34.俥六進三

紅方棄子，有攻勢。

第二種走法：俥二進四

8.俥二進四　………

紅方右俥巡河，是新的嘗試。

8.…………　車2進5　　9.俥九平六　包8平9

10.俥二進五　馬7退8　　11.相三進一　馬8進6

12.兵九進一　車2平1　　13.炮七退一　車1退1

14.俥六平四　馬6進8　　15.俥四平二　馬8退7

16.傌三進四　車1平2　　17.傌四進三　包9進4

18.俥二進二　包9退1　　19.炮七平三　馬7進6

20.俥二平一　包9退1　　21.傌三退一　卒9進1

22.俥一進二　車2進3　　23.相一退三　車2平3

24.仕四進五　車3進2　　25.傌九退七　包1平2

黑方佔優勢。

第五章
中炮進三兵邊傌過河俥對屏風馬

中炮進三兵對屏風馬，紅方第6回合直接走過河俥，是近期流行的走法。它最早出現於2010年「惠州華軒桃花源杯」象棋公開賽，香港趙汝權與湖北劉宗澤的對局中。後來，河北象棋大師閻文清在2011年全國象棋甲級聯賽中也曾使用，並取得了一定戰績，引起了棋界的廣泛重視。

如今，中炮進三兵邊傌過河俥對屏風馬，已經成為棋手們阻擊強大對手時，採取戰略和棋的專用佈局。

本章列舉了2局典型局例，分別介紹這一佈局中雙方的攻防變化。

第90局　黑挺邊卒對紅過河俥(一)

1.炮二平五　馬8進7　　2.傌二進三　車9平8

3.俥一平二　馬2進3　　4.兵三進一　卒3進1

5.傌八進九　卒1進1　　6.俥二進六　………

紅方先進過河俥，是近期流行的走法。

　6.…………　卒1進1

黑方兌卒，迅速開通邊車。

　7.兵九進一　車1進5　　8.炮八平七　馬3進2

黑方如改走車1平7，紅方則俥九平八；馬3進4，俥八

進四；車7退1，兵七進一；象3進1，兵五進一；包2平5，兵七進一；象1進3，俥八平七；馬4退3，俥九進七；馬3進2，俥七平八；馬2退1，俥七進九；士6進5，俥八平七；包5平3，俥七進一；車7平3，俥九進七；包3進5，俥二平三；馬7退6，炮五進四；象7進5，俥三進五；包3平2，俥三平二；包2退6，炮五退一，紅方棄子佔勢，易走。

9.俥九退七 ………

紅方退俥兌車，是這一變例中常見的戰術手段。

9.……… 車1進4

黑方兌車，應走之著。如改走車1平2，則俥九進六；車2進3，炮七進三；象7進5，炮七退一；馬2進3，俥七進六；馬3進4，仕四進五；包2平3，俥九平七；包3進3，俥七退二，紅方持先手。

10.俥七退九　象7進5　　11.俥九進八　馬2進3

12.俥三進四　包8退1　　13.炮五進四　包8平5

14.俥二進三　包5進2　　15.俥四進五　馬7退8

16.俥五退六　馬8進6(圖90)

黑方如改走包2退1，紅方則炮七平一；包2平9，炮一進四，黑方有以下兩種走法：

①馬8進7，炮一平二；馬7進9，炮二進三；士6進5，炮二平一；馬9進8，俥六進四；馬8進7，兵一進一；士5進4，相七進五；包9平5，仕六進五；馬7退6，炮一平二；包5進5，炮二退五；馬3退4，兵一進一；士4進5，兵一平二；包5平8，兵二進一；卒7進1，炮二平四；馬4進6，兵三進一；象5進7，俥四進六；象7退5，俥六

退五；包8進1，傌八進六；
馬6退8，傌五進六，和勢。

②士6進5，傌六進四；
包9進5，仕四進五；馬8進
6，相三進五；馬6進8，炮一
平二；卒7進1，兵三進一；
象5進7，雙方局勢平穩。

如圖90形勢下，紅方有
兩種走法：炮七平一和炮七
平三。現分述如下。

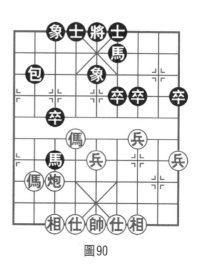

圖90

第一種走法：炮七平一

17. 炮七平一　馬6進8

18. 相三進五　………

紅方補相，是穩健的走法。如改走炮一進四，則馬8進
9；相三進五，馬9進8；炮一平二，包2退1；炮二進三，
士6進5；炮二退四，士5進4；炮二平五，將5平6；炮五平
四，包2平5；炮四退四，包5進5；仕四進五，馬3退5，黑
方持先手。

18. ………… 卒9進1　19. 傌六進四　………

紅方如改走仕四進五，黑方則包2退1；傌六進四，包2
平9；傌四退二，卒7進1；兵三進一，馬8進7；炮一進
三，包9進5；炮一進一，馬7退9；傌二進一，士6進5；傌
一退二，和勢。

19. ………… 包2退1

黑方如改走士6進5，紅方則仕四進五；士5進4，傌四
退二；卒7進1，兵三進一；象5進7，傌二進三；包2進4，

傌三退一，和勢。

20.仕四進五 ………

紅方如改走傌四進六，黑方則包2平9；傌八進六，士6進5；仕四進五，馬3退4；兵五進一，卒7進1；後傌進七，馬4進5，和勢。

20.………… 包2平9 21.傌四進二 包9平8

22.炮一平二 包8進2 23.炮二進五

雙方均勢。

第二種走法：炮七平三

17.炮七平三 ………

紅方炮七平三，是改進後的走法。

17.………… 卒7進1 18.兵三進一 象5進7

19.炮三平一 包2平9 20.炮一進四 包9進4

21.炮一平七 ………

紅方亦可改走相七進五，黑方如士6進5，紅方則仕六進五；馬6進7，炮一退二；象7退5，傌八進九；卒3進1，傌九退七；卒3平4，兵五進一，和勢。

21.………… 象7退5 22.炮七退三 包9平3

23.相七進五 馬6進4

黑方如改走馬6進8，紅方則兵五進一；馬8進7，兵五進一；包3平5，仕六進五；包5退1，兵五平六；馬7進6，傌六退七，和勢。

24.仕六進五 士6進5 25.傌六進四 包3平2

雙方均勢。

第91局　黑挺邊卒對紅過河俥(二)

1.炮二平五　馬8進7　　2.傌二進三　車9平8

3.俥一平二　馬2進3　　4.兵三進一　卒3進1

5.傌八進九　卒1進1

6.俥二進六(圖91)　………

如圖91形勢下，黑方有兩種走法：包8退1和車1進
3。現分述如下。

第一種走法：包8退1

6.…………　包8退1

黑方退包，準備右移助戰，是靈活的走法。

7.炮八平六　………

紅方如改走俥九進一，黑方則卒1進1；兵九進一，車1
進5；俥九平六，車1平7；炮五平七，包8平9；俥二進
三，馬7退8；相三進五，車7退1；兵七進一，象3進5；
俥六進五，馬8進7；炮七退

一，馬7退5；俥六退二，車7

平4；俥六進一，馬3進4；兵

七進一，象5進3，黑方形勢

稍好。

7.…………　車1進2

黑方如改走卒1進1，紅

方則兵九進一；車1進5，俥

九平八；包8進2，俥二進

三；後包進8，俥二退一；前

包平1，俥二平七；馬3進4，

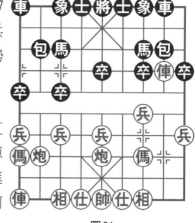

圖91

俥七平八；包2平3，俥八平六；馬4退5，相三進一；士6進5，俥六平八；卒3進1，黑方滿意。

8.俥九進一	卒1進1	9.兵九進一	車1進3
10.俥九平四	包8平5	11.俥二進三	馬7退8
12.仕四進五	馬8進7	13.相三進一	包5平3
14.俥四進三	卒3進1	15.炮六平七	象3進5
16.炮七進二	馬3進2	17.炮七進二	車1進1
18.兵七進一	馬2退1	19.炮七進一	馬1退2
20.炮七退一	馬2進1	21.炮七進一	馬1進2
22.炮七退一	車1平4	23.炮五平七	馬2進1
24.後炮退一	包3進4	25.後炮平九	包2平3
26.炮九進二	車4平1	27.相一退三	車1進1
28.俥四平七	車1進2		

黑勝。

第二種走法：車1進3

　　6.………………　　車1進3

黑方進車卒林，以逸待勞。

　　7.兵九進一　　………

紅方棄兵，準備躍俥搶先。如改走炮八平六，則車1平4；俥九平八，包2進2；炮六平七，包8退1；俥八進一，象3進5；俥八平七，馬3進1；俥二平三，包2退2；俥七平八，包2平4；俥三平二，車4進4；炮七退一，車4平1；俥八進五，車1平3；炮七平五，包8平5；俥二進三，馬7退8；俥八平九，車3進2；兵五進一，馬8進7；兵五進一，包4進5；傌三進四，車3退3；兵五進一，包4平1；後炮平九，車3平6；兵五進一，包5進6；相三進五，

車6退1，黑方多子，佔優。

　　7.………… 　卒1進1

　　黑方如改走包2平1，紅方則兵九進一（如傌九進八，則車1平4，黑方滿意），車1進1，俥九平八，紅方仍持先手。

　　8.傌九進八　卒1平2

　　黑方棄車拱馬，是預謀的戰術手段。

　　9.俥九進六　包2進5　　10.俥九退五　………

　　紅方如改走俥九平七，黑方則包2平7，黑方一車換三子，以多子佔優。

　　10.………… 　包2平7　　11.俥九平三　包7平6

　　黑方如改走包8平9，紅方則俥二進三；馬7退8，俥三進一，紅方易走。

　　12.俥二平三　馬7退5　　13.後俥平四　包6平7

　　14.俥三平二　馬5進7　　15.俥四平三　包7平6

　　16.俥二平三　馬7退5　　17.後俥平四　包6平7

　　18.俥三平二　馬5進7　　19.俥四平三　包7平6

　　20.俥二平三　馬7退5　　21.後俥平四　包6平7

　　22.俥三平二　馬5進7

　　雙方不變作和。

導引養生功

張廣德養生著作　每冊定價350元

輕鬆學武術

太極跤

養生保健 古今養生保健法 強身健體增加身體免疫力

圍棋輕鬆學

象棋輕鬆學

智力運動

棋藝學堂

老拳譜新編

武學釋典

歡迎至本公司購買書籍

建議路線
1. 搭乘捷運・公車
　　淡水線石牌站下車，由石牌捷運站２號出口出站(出站後靠右邊)，沿著捷運高架往台北方向走(往明德站方向)，其街名為西安街，約走100公尺(勿超過紅綠燈)，由西安街一段293巷進來(巷口有一公車站牌，站名為自強街口)，本公司位於致遠公園對面。搭公車者請於石牌站(石牌派出所)下車，走進自強街，遇致遠路口左轉，右手邊第一條巷子即為本社位置。

2. 自行開車或騎車
　　由承德路接石牌路，看到陽信銀行右轉，此條即為致遠一路二段，在遇到自強街(紅綠燈)前的巷子(致遠公園)左轉，即可看到本公司招牌。

國家圖書館出版品預行編目資料

五八 五六 炮進三兵對屏風馬 ／ 聶鐵文　劉海亭　編著
——初版，——臺北市，品冠文化，2019〔民108.04〕
面；21公分 ——（象棋輕鬆學；29）
ISBN 978－986－97510－1－8（平裝；）

1.象棋
997.12　　　　　　　　　　　　　　　　108002002

五八 五六 炮進三兵對屏風馬

編 著 者／聶鐵文　劉海亭

責任編輯／劉三珊

發 行 人／蔡孟甫

出 版 者／品冠文化出版社

社　　址／台北市北投區（石牌）致遠一路2段12巷1號

電　　話／（02）28233123 · 28236031 · 28236033

傳　　眞／（02）28272069

郵政劃撥／19346241

網　　址／www.dah-jaan.com.tw

E－mail／service@dah-jaan.com.tw

承 印 者／傳興印刷有限公司

裝　　訂／眾友企業公司

排 版 者／弘益電腦排版有限公司

授 權 者／安徽科學技術出版社

初版1刷／2019年（民108）4月

定 價／280元

大展好書　好書大展
品嘗好書　冠群可期

大展好書　好書大展

品嘗好書·　冠群可期